故宫

博物院藏文物珍品全集

故宮博物院藏文物珍品全集

皖浙繪畫

主編：聶崇正

商務印書館

皖浙繪畫
Paintings of Anhui and Zhejiang

故宮博物院藏文物珍品全集
**The Complete Collection of Treasures
of the Palace Museum**

主　　編	聶崇正
副 主 編	余　輝
編　　委	傅東光　婁　偉　李　湜
	楊丹霞　聶　卉　趙炳文
攝　　影	胡　錘　劉志崗　馮　輝

出 版 人	陳萬雄
編輯顧問	吳　空
責任編輯	田　村　徐昕宇
設　　計	張婉儀　張　毅
出　　版	商務印書館(香港)有限公司
	香港筲箕灣耀興道 3 號東滙廣場 8 樓
	http:// www.commercialpress.com.hk
發　　行	香港聯合書刊物流有限公司
	香港新界大埔汀麗路 36 號中華商務印刷大廈 3 字樓
製　　版	深圳中華商務聯合印刷有限公司
	深圳市龍崗區平湖鎮春湖工業區中華商務印刷大廈
印　　刷	深圳中華商務聯合印刷有限公司
	深圳市龍崗區平湖鎮春湖工業區中華商務印刷大廈
版　　次	2007 年 4 月第 1 版第 1 次印刷
	© 2007 商務印書館(香港)有限公司
	ISBN 978 962 07 5333 6

All inquiries should be directed to:
The Commercial Press (Hong Kong) Ltd.
8/F., Eastern Central Plaza, 3 Yiu Hing Road, Shau Kei Wan, Hong Kong.

總序

楊新

故宮博物院是在明、清兩代皇宮的基礎上建立起來的國家博物館，位於北京市中心，佔地72萬平方米，收藏文物近百萬件。

公元1406年，明代永樂皇帝朱棣下詔將北平升為北京，翌年即在元代舊宮的基址上，開始大規模營造新的宮殿。公元1420年宮殿落成，稱紫禁城，正式遷都北京。公元1644年，清王朝取代明帝國統治，仍建都北京，居住在紫禁城內。按古老的禮制，紫禁城內分前朝、後寢兩大部分。前朝包括太和、中和、保和三大殿，輔以文華、武英兩殿。後寢包括乾清、交泰、坤寧三宮及東、西六宮等，總稱內廷。明、清兩代，從永樂皇帝朱棣至末代皇帝溥儀，共有24位皇帝及其后妃都居住在這裏。1911年孫中山領導的"辛亥革命"，推翻了清王朝統治，結束了兩千餘年的封建帝制。1914年，北洋政府將瀋陽故宮和承德避暑山莊的部分文物移來，在紫禁城內前朝部分成立古物陳列所。1924年，溥儀被逐出內廷，紫禁城後半部分於1925年建成故宮博物院。

歷代以來，皇帝們都自稱為"天子"。"普天之下，莫非王土；率土之濱，莫非王臣"（《詩經‧小雅‧北山》），他們把全國的土地和人民視作自己的財產。因此在宮廷內，不但匯集了從全國各地進貢來的各種歷史文化藝術精品和奇珍異寶，而且也集中了全國最優秀的藝術家和匠師，創造新的文化藝術品。中間雖屢經改朝換代，宮廷中的收藏損失無法估計，但是，由於中國的國土遼闊，歷史悠久，人民富於創造，文物散而復聚。清代繼承明代宮廷遺產，到乾隆時期，宮廷中收藏之富，超過了以往任何時代。到清代末年，英法聯軍、八國聯軍兩度侵入北京，橫燒劫掠，文物損失散佚殆不少。溥儀居內廷時，以賞賜、送禮等名義將文物盜出宮外，手下人亦效其尤，至1923年中正殿大火，清宮文物再次遭到嚴重損失。儘管如此，清宮的收藏仍然可觀。在故宮博物院籌備建立時，由"辦理清室善後委員會"對其所藏進行了清點，事竣後整理刊印出《故宮物品點查報告》共六編28冊，計有文物

117萬餘件（套）。1947年底，古物陳列所併入故宮博物院，其文物同時亦歸故宮博物院收藏管理。

二次大戰期間，為了保護故宮文物不至遭到日本侵略者的掠奪和戰火的毀滅，故宮博物院從大量的藏品中檢選出器物、書畫、圖書、檔案共計13427箱又64包，分五批運至上海和南京，後又輾轉流散到川、黔各地。抗日戰爭勝利以後，文物復又運回南京。隨着國內政治形勢的變化，在南京的文物又有2972箱於1948年底至1949年被運往台灣，50年代南京文物大部分運返北京，尚有2211箱至今仍存放在故宮博物院於南京建造的庫房中。

中華人民共和國成立以後，故宮博物院的體制有所變化，根據當時上級的有關指令，原宮廷中收藏圖書中的一部分，被調撥到北京圖書館，而檔案文獻，則另成立了"中國第一歷史檔案館"負責收藏保管。

50至60年代，故宮博物院對北京本院的文物重新進行了清理核對，按新的觀念，把過去劃分"器物"和書畫類的才被編入文物的範疇，凡屬於清宮舊藏的，均給予"故"字編號，計有711338件，其中從過去未被登記的"物品"堆中發現1200餘件。作為國家最大博物館，故宮博物院肩負有蒐藏保護流散在社會上珍貴文物的責任。1949年以後，通過收購、調撥、交換和接受捐贈等渠道以豐富館藏。凡屬新入藏的，均給予"新"字編號，截至1994年底，計有222920件。

這近百萬件文物，蘊藏着中華民族文化藝術極其豐富的史料。其遠自原始社會、商、周、秦、漢，經魏、晉、南北朝、隋、唐，歷五代兩宋、元、明，而至於清代和近世。歷朝歷代，均有佳品，從未有間斷。其文物品類，一應俱有，有青銅、玉器、陶瓷、碑刻造像、法書名畫、印璽、漆器、琺瑯、絲織刺繡、竹木牙骨雕刻、金銀器皿、文房珍玩、鐘錶、珠翠首飾、家具以及其他歷史文物等等。每一品種，又自成歷史系列。可以說這是一座巨大的東方文化藝術寶庫，不但集中反映了中華民族數千年文化藝術的歷史發展，凝聚着中國人民巨大的精神力量，同時它也是人類文明進步不可缺少的組成元素。

開發這座寶庫，弘揚民族文化傳統，為社會提供了解和研究這一傳統的可信史料，是故宮博物院的重要任務之一。過去我院曾經通過編輯出版各種圖書、畫冊、刊物，為提供這方面資料作了不少工作，在社會上產生了廣泛的影響，對於推動各科學術的深入研究起到了良好的作用。但是，一種全面而系統地介紹故宮文物以一窺全豹的出版物，由於種種原因，尚未來得及進行。今天，隨着社會的物質生活的提高，和中外文化交流的頻繁往來，無論是中國還

是西方，人們越來越多地注意到故宮。學者專家們，無論是專門研究中國的文化歷史，還是從事於東、西方文化的對比研究，也都希望從故宮的藏品中發掘資料，以探索人類文明發展的奧秘。因此，我們決定與香港商務印書館共同努力，合作出版一套全面系統地反映故宮文物收藏的大型圖冊。

要想無一遺漏將近百萬件文物全都出版，我想在近數十年內是不可能的。因此我們在考慮到社會需要的同時，不能不採取精選的辦法，百裏挑一，將那些最具典型和代表性的文物集中起來，約有一萬二千餘件，分成六十卷出版，故名《故宮博物院藏文物珍品全集》。這需要八至十年時間才能完成，可以說是一項跨世紀的工程。六十卷的體例，我們採取按文物分類的方法進行編排，但是不囿於這一方法。例如其中一些與宮廷歷史、典章制度及日常生活有直接關係的文物，則採用特定主題的編輯方法。這部分是最具有宮廷特色的文物，以往常被人們所忽視，而在學術研究深入發展的今天，卻越來越顯示出其重要歷史價值。另外，對某一類數量較多的文物，例如繪畫和陶瓷，則採用每一卷或幾卷具有相對獨立和完整的編排方法，以便於讀者的需要和選購。

如此浩大的工程，其任務是艱巨的。為此我們動員了全院的文物研究者一道工作。由院內老一輩專家和聘請院外若干著名學者為顧問作指導，使這套大型圖冊的科學性、資料性和觀賞性相結合得盡可能地完善完美。但是，由於我們的力量有限，主要任務由中、青年人承擔，其中的錯誤和不足在所難免，因此當我們剛剛開始進行這一工作時，誠懇地希望得到各方面的批評指正和建設性意見，使以後的各卷，能達到更理想之目的。

感謝香港商務印書館的忠誠合作！感謝所有支持和鼓勵我們進行這一事業的人們！

1995年8月30日於燈下

目錄

總序	6
文物目錄	10
導言——明末清初皖浙諸家	14

圖版

嘉興世家	1
武林派	33
徐渭	85
南陳北崔	101
姑熟派	129
黃山派	139
新安派	167
附錄	226

文物目錄

嘉興世家

1
墨荷圖軸
項元汴　2

2
桂枝香圓圖軸
項元汴　3

3
雲山放光圖軸
項元汴　4

4
桐陰寄傲圖軸
項德新　5

5
竹石圖軸
項德新　6

6
楚澤流芳圖卷
項聖謨　7

7
山水圖頁
項聖謨　12

8
剪越江秋圖卷
項聖謨　14

9
雨滿山齋圖軸
項聖謨　20

10
林泉逸客圖軸
項聖謨　21

11
雪影漁人圖軸
項聖謨　22

12
放鶴洲圖軸
項聖謨　24

13
大樹風號圖軸
項聖謨　26

14
雪景山水圖軸
項聖謨　27

15
山水花果圖冊
項聖謨　28

16
花卉圖冊
項聖謨　30

武林派

17
溪橋話舊圖軸
藍瑛　34

18
萬山飛雪圖軸
藍瑛　36

19

秋山圖軸

藍瑛　37

20

松壑清泉圖軸

藍瑛　38

21

江皋話古圖軸

藍瑛　40

22

澄觀圖冊

藍瑛　41

23

仿古山水圖冊

藍瑛　54

24

桃花漁隱圖軸

藍瑛　57

25

雲壑藏漁圖軸

藍瑛　58

26

白雲紅樹圖軸

藍瑛　60

27

秋壑尋詩圖軸

藍瑛　62

28

桃源圖軸

藍瑛　64

29

墨菊圖扇

田賦　65

30

墨筆山水圖軸

藍孟　66

31

溪山秋老圖軸

藍孟　67

32

高山流水圖軸

藍濤　68

33

高秋川至圖軸

藍濤　69

34

薔薇白頭圖軸

藍濤　70

35

秋卉雙禽圖軸

藍深　71

36

西湖十景圖冊

劉度　72

37

雪山行旅圖扇

劉度　78

38

海市圖卷

劉度　79

39

秋山會友圖軸

吳訥　82

40

山水圖軸

馮湜　83

41

仿黃鶴山樵山水圖軸

洪都　84

徐渭

42

四時花卉圖卷

徐渭　86

43

墨葡萄圖軸

徐渭　92

44

黃甲圖軸

徐渭　93

45

山水人物花卉圖冊

徐渭　94

46

墨花九段圖卷

徐渭　98

南陳北崔

47

梅石蛺蝶圖卷

陳洪綬　102

48

人物圖卷

陳洪綬　104

49

雜畫圖冊

陳洪綬　106

50

乞士圖軸

陳洪綬　109

51

人物山水圖軸

陳洪綬　110

52

梅石圖軸

陳洪綬　112

53

芝石圖軸

陳洪綬　113

54

荷花鴛鴦圖軸

陳洪綬　114

55

荷花圖軸

陳洪綬　116

56

升庵簪花圖軸

陳洪綬　118

57

觀畫圖軸

陳洪綬　120

58

童子禮佛圖軸

陳洪綬　121

59

梅茶禽石圖軸

陳字　122

60
撲蝶仕女圖軸
陳字　123

61
青山紅樹圖軸
陳字　124

62
花鳥圖軸
嚴湛　125

63
問道圖扇
崔子忠　126

64
漁家圖扇
崔子忠　127

65
藏雲圖軸
崔子忠　128

姑熟派

66
雪嶽讀書圖軸
蕭雲從　130

67
秋山空亭圖軸
蕭雲從　131

68
山水圖冊
蕭雲從　132

69
山水圖卷
蕭雲從　134

70
山水圖頁
蕭一芸　138

黃山派

71
天都峯圖軸
梅清　140

72
文殊臺圖軸
梅清　141

73
蓮花峯圖軸
梅清　142

74
西海門圖軸
梅清　143

75
硃砂泉圖軸
梅清　144

76
煉丹臺圖軸
梅清　145

77
白龍潭圖軸
梅清　146

78
瞿硎石室圖軸
梅清　147

79
為稼堂作黃山圖冊
梅清　148

80
高山流水圖軸
梅清　154

81
梅花書屋、黃山松濤
二圖卷
梅清　156

82
梅花圖卷
梅清　158

83
汀渚垂釣圖扇
梅喆　160

84
山水圖軸
梅庚　161

85
鳴弦泉圖軸
梅翀　162

86
黃山十二景圖冊
梅翀　163

新安派

87
松石林巒圖軸
李永昌　168

88
山居圖軸
李永昌　169

89
孤松高士圖軸
程嘉燧　170

90
松石圖軸
程嘉燧　171

91
山水圖軸
程嘉燧　172

92
山水（雲寒秋山）圖軸
程邃　173

93
山水（霽色千嶂）圖軸
程邃　174

94
山水（浮舟濯足）圖軸
程邃　175

95
雪嶠寒梅圖卷
戴本孝　176

96
九龍潭圖軸
鄭旼　180

97
詩畫冊
鄭旼　181

98
寒林讀書圖軸
鄭旼　187

99
山水（寒溪釣影）圖軸
鄭旼　188

100
水雲樓圖卷
查士標　189

101
南村草堂圖軸
查士標　190

102
唐人詩意圖軸
查士標　192

103
松溪仙館圖軸
查士標　194

104
空山結屋圖軸
查士標　195

105
南山雲樹圖卷
查士標　196

106
日長山靜圖軸
查士標　198

107
仿倪瓚詩意圖軸
查士標　199

108
溪亭疏林圖卷
查士標　200

109
山水圖頁
孫逸　201

110
山水圖軸
汪之瑞　202

111
黃海丹臺圖頁
江注　203

112
山水圖扇
江注　204

113
黃山圖冊
江注　205

114
山水（山中歸樵）圖軸
吳定　210

115
玉樹崢嶸圖扇
吳定　211

116
山水圖冊
姚宋　212

117
山水圖冊
姚宋　215

118
山水圖冊
祝昌　221

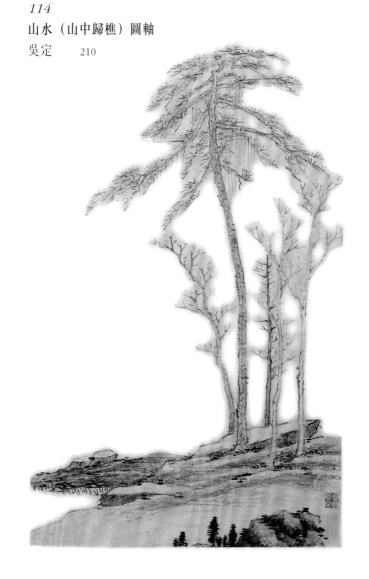

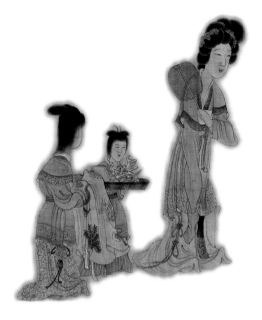

明末清初皖浙諸家

導言

余 輝

皖浙諸家是指明末清初在浙江北部和安徽南部畫壇上的七支勁旅。浙北諸家主要有：項元汴、項聖謨等生活在嘉興的書畫世家；以藍瑛為首，活動於武林（今浙江杭州）的武林派；以陳洪綬為宗，浪跡於杭州和山陰（今浙江紹興）的畫家羣；還有個性倔強、獨成一家的徐渭。皖南諸家主要有：以蕭雲從為主的姑熟（今安徽蕪湖）派；以梅清家族為主的黃山派；以程嘉燧、程邃、戴本孝等和"海陽四家"（一作"新安四家"，即弘仁、查士標、孫逸、汪之瑞）為代表的新安派。

皖浙諸家多特立獨行，其中不少人更以明朝遺民自居。他們的畫風富有個性，與清代宮廷提倡的"四王"[1]正統筆墨格格不入，因而他們的作品很少為清宮所藏。唯近半個多世紀，皖浙諸家的畫跡一直是故宮博物院重點收藏的對象，現存項聖謨、藍瑛、陳洪綬、梅清、查士標、程邃等人的繪畫精品為中國收藏之冠，囊括了他們在各個時期、特別是藝術高峯期的畫作。其他名師，如蕭雲從、孫逸、汪之瑞等新安名家的畫跡均為他們藝術成熟期的佳作。皖浙諸名家的弟子、後代的畫跡亦為故宮博物院所藏。因此，故宮的藏品能較完整地反映皖浙諸家的藝術特色及繪畫成就。

皖浙諸家流派紛繁，畫手雲集，本卷選取諸開派宗師及同期名家在各個時期的代表作，並適當選刊他們的後人、門人中有成就、有特色之作，以便讀者較完整地認識皖浙諸家各派的藝術面貌及其繁衍和發展。其中新安派之首弘仁和曾在新安一帶有過藝術活動的名家石濤已編入了本全集的《四僧繪畫》卷中，本卷不再重複。此外，明末活動於北京的人物畫名家崔子忠雖與本地區無涉，但他的審美意趣和變形畫風與陳洪綬有異曲同工之妙，在繪畫史上有"南陳北崔"之說，因此將故宮博物院所藏其名作附於本卷。

由於地緣和同時代原因，本卷將皖浙兩地的諸家各派合為一卷，目的是把這段繪畫歷史的橫截面展現出來，以便深入了解、詳細比較在相同的歷史條件下，不同地域畫家羣體之間的藝術聯繫和風格差異，較全面地認識明末清初畫壇的整體態勢。

一、商貿之路與浙皖諸家

皖浙兩地山水相接、商貿相通，清澈的新安江把皖南的物產如茶葉、米穀、竹木、山貨、瓷器和文房四寶等經富春江和密集如網的水路引向江浙富庶的集鎮，故從明末至清乾隆末年近三百年間，有"無徽不成鎮"之説。自明中葉起，蘇州（今屬江蘇）、松江（今屬上海）和杭嘉湖（即浙江杭州、嘉興、湖州）平原以紡織業為主的手工業和棉桑種植業不斷擴展，富足的商貿市場吸引徽商到來。由於皖南早在北宋亡時湧進許多中原移民，其中包括不少文人學士，促進了這一地區經濟、文化的開發。此後皖南的文人屢屢登科，使這裏"賈為厚利，儒為名高"[2] 的觀念日盛。徽商將大量的貿易利潤帶回原籍，同時也把江浙的文化藝術帶到皖南，特別是他們得自江浙的歷代名賢書畫，使皖南畫家大開眼界。徽商又帶着皖南畫家精繪的故里山水雲遊四方，以滿足他們的思鄉之念，如喜好弘仁山水的富商吳羲和收藏家朱之赤即為其中代表。可以説，徽商們的商貿活動在一定程度上滿足了皖南畫家的物質生活和藝術鑑賞之需。此外，皖南畫家程嘉燧、程邃、戴本孝、查士標等則沿着徽商的足跡在江蘇等地拜師訪友，汲取藝術養分。由此可知，兩地間商貿之路所創造的豐裕的物質條件是萌發皖浙諸家畫派的重要因素。

皖浙兩地畫家是相對獨立的藝術羣體。浙北一帶，項聖謨的繪畫活動基本在嘉興地區，與其他畫派幾乎沒有交往。藍瑛與陳洪綬早年有過師徒關係，陳洪綬"出藍"後，在人物畫方面成就獨到，使之躍為"南陳"一派。另具一格的徐渭，雖未形成畫派，但其藝術對後世的影響遠超其他畫派。

皖南則不同，姑熟派、黃山派和新安派在地理上南北相鄰，屬同一地域文化。不少畫家還具有共同的政治態度和類似的生活道路，這就促成並加強了他們之間的感情聯繫和藝術交流。在皖南諸家中，有不少畫家最先得益於姑熟派的蕭雲從，如梅清約在二十歲時去蕪湖拜訪蕭雲從，稱他是"江山才名獨有君，畫師詞客總難羣"。[3] 明亡時，戴本孝在石臼湖（今屬安徽當塗和江蘇高淳）與蕭雲從一起避亂。新安派之首漸江早年是蕭雲從的門人。"新安四家"之一的孫逸也與蕭雲從交往甚多，人稱"孫蕭"。因此可以説，蕭雲從在皖南諸家藝術活動中起了中樞作用。

二、生活空間對藝術個性的影響

以手工業、商業為核心的皖浙城鎮經濟不僅引來大批商人，還造就了市民階層。他們需要的是符合自己審美理想的各種文化藝術，企望有表現市井生活、世俗人情的佳作，從中看到現實中的自我。於是，雜劇、說唱文藝、章回小說和木版年畫等在市民中獲得廣闊的發展空間。

皖南和浙北重鎮是明清刊刻書籍的中心，為了滿足讀者對戲曲、小說等文學情節的視覺感受，不少畫家熱衷為這類書籍繪製插圖。如明末歙縣畫家吳廷羽、鄭重等均為徽版書設計過插圖，更有名望的是姑熟派之首蕭雲從為刻工設計的《太平山水全圖》。他與鐵匠湯天池的往來，還使他創作出為市民喜愛的新式工藝繪畫——鐵畫，並屢屢為鐵匠提供畫稿。在浙江最關注插圖版畫的是陳洪綬，他為《西廂記》所作的插圖和《水滸葉子》四十幅分別經歙縣刻工黃一中、黃建中鐫刻刊印後傳至千家萬戶。

畫家的審美趣味與市民文化相結合，是這個時期皖浙畫壇的基本趨勢。世俗的審美理想要求畫家以淳樸求實的畫風表現現實生活和理想，皖南畫家紛紛把目光投向所居之地的實景山水，使市井觀賞者備感親切。藍瑛的後人和陳洪綬都愛擷取富有吉祥意味的花卉和翎毛作為創作題材，如鴛鴦、荷花、瑞禽等，而少有孤芳自賞的心態。人物畫家則著重挖掘人物與世事的感情聯繫，這在項聖謨和陳洪綬的畫作中表現得格外鮮明。總之，皖浙畫家的共同特點是與市井觀賞者進行情感交流，這就是皖浙畫家生存的社會基礎。浙北的市民文化和城鎮經濟較皖南更為優越，因此，浙北諸家的作品較皖南諸家更加貼近世俗的審美需求。

塑造皖浙諸家藝術個性的還有來自當時市民文藝思想的新變化，這個新變化的核心人物是明後期的哲學家李贄，他大力倡導的"童心論"就是要人擯棄遮遮掩掩的偽道學，大膽地展示"童心"，所謂"夫童心者，真心也。""夫童心，絕假純真。"[4] 他主張真誠地抒發個人對人間世事的情感，回復到以自我為主的"本心"中。李贄的"童心論"在畫壇上的作用是強化了畫家的人格自由和藝術個性，首先呼喚出徐渭、陳淳等個性剛烈、畫風鮮明

的畫家，之後又呼喚出項聖謨、陳洪綬和皖南諸家。

與李贄"童心論"相對立的明代前後七子 (5) 在文壇上提倡"復古論"，則影響浙皖諸家中的另一批名家，出現了以綜合先賢畫藝為主的繪畫流派，其中最具代表性的是藍瑛家族和武林派。

自明中葉以來，江南文壇上即流行的復古思潮，主張追摹前人的文風，認為"文必秦漢，詩必盛唐。"受此影響的董其昌把這股出自文壇的擬古之風擴展到畫壇，他將前後七子力求從格律聲調上摹法古人詩文的觀念，演化成繪畫筆墨和造型處處有先賢遺韻的創作要求。明末江南的繪畫中心南移至松江一帶，"四王"為摹古派之首，畫風沉悶，但因降清而成為畫壇主流。藍瑛也摹古，他在收藏歷代名畫甚富的孫克弘、董其昌府上開始認識古代的傳統繪畫，這就注定了他一生的發展趨向。但他仿古而不拘泥，筆下透出清新的氣息。家藏甚富的項氏家族在筆墨上也是以遵循傳統風格為主。在新安派中，則把繼承傳統的重點放在元代黃公望、倪瓚的枯淡筆墨上，所不同的是他們借此充分抒發了自身的藝術個性。

筆墨和造型都能展示畫家的個性。明末徐渭、陳淳等水墨淋漓的大寫意筆墨已發展到極致，銳意創新的皖浙諸家不滿足於飽含水分的筆墨在紙絹上自由滲化，力求另闢蹊徑，他們越過明代，直取元代黃公望、倪瓚枯淡灑脫的筆墨，並加入了更多的審美內涵。如姑熟派蕭雲從追求枯筆山水，最早改變了當時畫壇注重濕筆濃墨的創作手法。此後，新安派戴本孝的乾筆呈現出蒼涼深邃之意，程邃的枯筆顯現了沉厚古拙之趣，查士標的淡墨則傳達出清俊、秀逸風格，他們的枯筆淡墨各有不同的藝術個性，決不是前人筆墨的簡單重複。

在藝術手法上，皖浙諸家以平實淳樸的繪畫語言為基礎，各派探尋獨特的藝術風格。畫家並未迎合市井百姓的審美趣味，而是積極發掘出世俗藝術中簡樸淳真的美感因素，並注入儒雅高潔的文人氣息。如皖浙諸家的寫實藝術精謹而不華麗，無論是項氏家族和黃山派的山水畫，還是陳洪綬的花鳥畫，其寫實手法樸拙凝重，力矯明清宮廷畫纖細、富麗、繁縟的風氣。藍瑛和陳洪綬是皖浙諸家中最長於用色的畫家，他們力求吸收民間繪畫設色醇厚的藝術特點，再以文人畫的儒雅含蓄使色彩顯得柔和協調。

1644年，清王朝代明而立，天崩地解般的大動盪勢必影響到畫家的生活方式、思想意識和審

美取向。皖南畫家多擇山而居,隱於黃山等地。浙北畫家則卜居市鎮或鄉間,分別以作畫、鬻畫、課徒的生存方式躲避清政府的徵用,以求保持晚節。亡國之痛對畫家心理造成的創傷,使他們作品的內容和風格杜絕了甜俗之格。皖浙名家大多不與清政府合作,特別是其中具有強烈反清意識的復社畫家,他們的畫作或宣泄憤世之情,或喻隱逸之志。項聖謨曾發出"胡塵未掃,魚腸鳴匣"[6]的呼號,筆痕中傾注了他憤世嫉俗的情感和悲愴之情。陳洪綬、崔子忠的作品以怪異的造型,表明他們不與世俗同流的意志和桀驁不馴的個性。查士標則表現出"風神懶散,氣韻荒寒"[7]的處世態度。特殊的時代背景造就了皖浙諸家獨特的藝術個性和繪畫風格。

三、浙皖諸家的藝術個性與成就

從北京故宮博物院庋藏的皖浙諸家的畫作,可以看到他們在明亡清立"天崩地解"中的自立,耕耘出超逸的品格,寄託着憤世的情感,在中國美術史上佔有重要的一頁。

(一) 項聖謨寄情山水

明清兩代,介於蘇杭之間的嘉興城,其富足的手工業和農業經濟以及豐厚的文化傳統,滋養出近百家名門望族。其中項氏家族是遐邇聞名的書畫世家,論收藏鑑定首推項元汴,而筆墨之藝則首舉項元汴之孫項聖謨。此外,善畫者還有項元汴之侄項德新等。

項聖謨(1597—1658)的藝術修養得自於深厚的家學和豐盛的書畫收藏,特別是宋元真品的高古氣息和明代文徵明溫潤的畫風。從院藏的項聖謨自1627年至1653年間的畫作中不難看出,項聖謨經歷了與常人相異的藝術道路,他早年多以元人韻致寫意,而越晚則越寫實、越精微。項聖謨繪畫中最早有紀年的《楚澤流芳圖》卷(圖6),筆下的枯木竹石尚有祖上墨筆花卉的遺韻。另一早期作品

《雪景山水圖》軸（圖14），以南宋馬遠的“一角”式構圖和簡練的粗筆贏得明代董其昌在其畫上的題文贊譽，這是項聖謨與董其昌結為忘年交的直接史料。《林泉逸客圖》軸（圖10）等較多揉入明代文徵明“粗文”和沈周“粗沈”的筆韻，而《剪越江秋圖》卷（圖8）則是畫家精繪的一件細筆山水，汲取了文徵明“細文”和沈周“細沈”的功力，反映了項聖謨山水畫手法的多樣化。清順治二年（1645），清軍破嘉興，項家全族破敗，家藏的歷代法書名畫被清軍席捲一空，成為清朝皇室的藏品。這一劇變激發了項聖謨憤世嫉俗的強烈情感，促使他創作出驚世名作《大樹風號圖》軸（圖13）。畫中大樹，雖葉已被風吹盡，但仍中天屹立。樹下高士穿朱衣，是畫家的自寫小像。全圖氣勢豪放，烘托出人物淒涼而不失剛毅的心境。表現手法寫實而不失文人之高潔，該圖是體現畫家忠明反清意識最強烈的力作。《放鶴洲圖》軸（圖12）是項聖謨離世前五年的精心之作，鳥瞰式的構圖使景物顯得十分細微，畫家筆筆精到不苟，描繪了嘉興平原的水田湖網，嚴謹而寫實，表達了作者對故里的摯愛之情。

（二） 藍瑛及武林派的藝術品味

武林派畫家大都出身城鎮平民，因此，他們是以市民階層平實求工、色彩絢麗的審美要求作為藝術創作的起點。武林派繪畫的承傳帶有較強的家族性，除開派畫家藍瑛之外，武林派的傳人有其子藍孟、其孫藍濤和藍深等，門人有田賦、劉度、吳納、洪都等。

藍瑛（1585—1666），出生於武林城東陋巷的平民家庭，由於生活窘困，弱冠便走上藝匠的謀生道路。他早年刻苦力學並博覽先賢名跡，在受教於孫克弘、董其昌之後，又廣遊四方，飽覽名山大川，這種經歷極有益於他的山水畫創作。

藍瑛終生也沒有徹底超越藝匠之囿而成為文人畫家，但他與文人雅士交遊甚廣，他的畫可稱為有文人逸趣的匠師之作，是連結文人畫和匠師畫的橋樑，形成了武林派特有的藝術品位，為當時市民階層和中下層文人所喜好。

故宮博物院收藏的藍瑛畫作，包括了他各個時期的代表作。早年的山水畫主要師從黃公望，他三十八歲時所繪的《溪橋話舊圖》軸（圖17）尚欠老辣，直到五六十歲時，藍瑛仍以黃公望為宗，兼揉吳鎮、王濛的筆意，沉厚蒼鬱之氣漸升，如他的《秋山圖》軸（圖19）等。在他年近七旬時，已形成了雜取眾家之長而抒自家胸臆的畫風。六十七歲時所繪的《松壑清泉圖》軸（圖20）標誌着藍瑛的個人風格已經成熟，如勾線轉折方硬、短促有力，設色淺絳、略染石青石綠的用色方法及窄長條的幅式和"之"字形的構圖方式等，在此圖中均有充分體現。他七十三歲時精製的《雲壑藏漁圖》軸（圖25），顯示其已達到爐火純青的境地。他晚年繪製的《澄觀圖》冊（圖22）和《仿古山水圖》冊（圖23），則完全展現了他對歷代名家山水畫傳統技法的駕馭能力和變通本領。

藍瑛的繪畫成就彙集了歷代名跡之精華，並融入了各地山川的自然靈性。他的子孫和門人全面繼承了他的畫藝，但傳人較多拘泥藍瑛的一招一式，使武林派幾乎在藍瑛的孫輩畫上了句號。如藍孟的《墨筆山水圖》軸（圖30）延續了其父晚年蒼勁、隨意和細碎的筆法，其孫藍濤的《高山流水圖》軸（圖32）則取方硬的勾線之法。高足劉度的《海市圖》卷（圖38）、《西湖十景圖》冊（圖36），工細不讓其師，且設色濃重。

（三）徐渭振聾發聵的大寫意

以思想個性和藝術個性而論，明代畫家無過於徐渭的。徐渭（1521—1593）胸懷改革弊政的心志，不苟世俗，但卻屢試不第，仕途不達，以致自殺、殺妻、坐牢，一度癲狂。徐渭寄情於戲曲文學和書畫藝術，將他的憤世之情宣泄在意筆花卉裏，因而在他的畫作裏往往蘊藏着深刻的寓意。如他在《墨葡萄圖》軸（圖43）中無奈地感嘆了自己一生懷才不遇的悲涼結局，而對那些仕途得意的霸道官僚，則畫《黃甲圖》軸（圖44）以諷之。《四時花卉圖》卷（圖42）是徐渭在藝術成熟期的代表作，其放蕩不羈的藝術個性和隨意天成的筆墨意趣在畫卷中表現得淋漓盡致。應當強調的是，南宋梁楷、法常的花鳥畫已經出現了大寫意的表現技法，至明末徐渭，最終變成文人畫家的花鳥畫語言，將極其豪放的筆墨與極端放浪的個性融成一體。遺憾的是，徐渭雖畫藝驚世駭俗卻一生窮困潦倒，生前竟沒有收到一個弟子，儘管如此，這位畫壇孤才對清代乃至當今

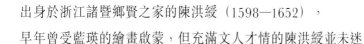

畫壇的大寫意花鳥畫大有影響。

（四）"南陳北崔"的奇譎之才

號稱"南陳北崔"的陳洪綬和崔子忠，是明末乃
至整個明代都堪稱出眾的兩位人物畫家。他們互
不相識，但皆忠於明王朝，敵視清朝統治，藝術上
都反映了明晚期畫作造型怪異的趨向，折射出晚明失
意文人不平靜的內心世界和不願隨波逐流的藝術
個性。

出身於浙江諸暨鄉賢之家的陳洪綬（1598—1652），
早年曾受藍瑛的繪畫啟蒙，但充滿文人才情的陳洪綬並未迷
入武林派的蹊徑。他擅長花鳥畫和人物畫，花鳥畫來自藍瑛的薰陶，人物畫廣取北宋李公
麟、元代錢選和趙孟頫的精髓。在形成文人逸趣和個人風格方面較藍瑛突出得多，更以獨特
畫風成為明清之際文人畫壇的一大怪傑。陳洪綬強烈的文人氣節，恥於攀附、甘於清貧的品
性，在繪畫上表現為標新立異、以奇譎取勝的藝術風格。

故宮博物院藏陳洪綬佳作，充分反映了他的畫風全貌。其畫作極少署有年款，只有經過排比
和對照他的畫風演變，方能大概理清其作品的時間順序。舊時被認作贗品的《人物圖》卷
（一作《晉爵圖》，圖48），經過反覆鑑定，被重新確認為是難得的陳洪綬早年之作，這就提
前了陳洪綬畫風形成的時間，該圖的重要之處正在於此。畫中的勾線雖欠沉穩老到，但已初
見其人物造型的變異之態。陳洪綬的山水畫傳世較少，《人物山水圖》軸（圖51）也是他的
早年之作，對認識他早年與藍瑛的師承關係有重要意義。《升庵簪花圖》軸（圖56）、《觀
畫圖》軸（圖57）等為其成熟期之作，畫中的人物形態奇異誇張而神情含蓄若思，表現手法
簡潔質樸，筆力剛健古拙，線的結構好作長線排疊，形成意韻醇厚的裝飾趣味，卻無一絲雕
琢之氣。陳洪綬的工筆花鳥畫極富情韻，如《荷花鴛鴦圖》軸（圖54），植物造型頗具特
色，水禽形象拙中有巧，色彩渲染層次不多，但不失沉厚之感。《梅石蛺蝶圖》卷（圖47）、
《梅石圖》軸（圖52）等均是兼工帶寫的鼎力之作，與他的人物畫有異曲同工之妙。

陳洪綬以課徒、售畫為生，傳人頗多。但其傳人功在守成，其子陳字畫藝僅限於家法，門人
嚴湛亦在此列。

在畫史上稱為"北崔"的崔子忠（約1574—1644），對明室一片赤誠，以至在明亡之年鬱憤而死（一說走入土室餓死）。他剛烈的人格促成了他的藝術個性。這位祖籍山東萊陽的北方畫家成名於北京，畫跡傳世極少，故宮博物院僅收藏了他的三件真品。崔子忠也受到一些江南變形畫法的影響，可見晚明追求變形畫風很盛。如《藏雲圖》軸（圖65）是鑑定崔子忠畫跡和書跡的標尺，畫中人物的形態、舉止頗有力度，人物外形趨於纖瘦，但合乎比例，內在神韻堅毅生動。變形手法集中體現在畫家所運用的顫筆（一作戰筆）中，據記載這是成熟於五代南唐後主李煜的筆法，十分宜於表現布衣之質，使造型敦厚古拙。崔子忠的《漁家圖》扇（圖64）是一件逸趣橫生的小品畫，妙在幾隻排列得錯落有致的漁舟，生活情調甚為濃厚，與其大幅立軸所表現出的深沉凝重的藝術風貌大為不同。

（五）姑熟派蕭雲從的乾筆淡墨

祖籍蕪湖的蕭雲從（1596—1673），有條件接觸到明末金陵一帶傳來的枯筆畫風，他於盛年創立了姑熟派，擅山水，兼繪人物。

蕭雲從早年因不滿權奸魏忠賢而攜弟參加復社，與魏相抗。晚明的政治腐敗、個人的屢試不第及抗清失敗使蕭雲從對政治不再抱有幻想，潛心於詩文、繪畫。他早年受其父慎餘的繪畫影響，但史稱蕭雲從"不專宗法，自成一家，筆亦清快可喜。"[8] 在藝術上廣取宋元之萃，不拘泥於一家。他以故里周圍及皖南一帶的實景入畫，筆墨方硬枯瘦，注重勾畫輪廓線，這不僅成為姑熟派的藝術風範，而且影響了皖南許多名匠的藝術創作。如蕭雲從的《雪嶽讀書圖》軸（圖66）用乾筆淡墨，當地的木刻工匠和鐵匠十分易於將這類畫稿製成版畫和鐵畫。蕭雲從最傑出的作品是七十三歲時所繪的《山水圖》卷（圖69），佈局繁縟而明朗，山石、林木係蕭氏的典型畫法，筆乾色潤，乾筆勾擦並舉，兼用淡綠、淡赭，畫意蒼潤。

其畫藝傳至其弟蕭雲倩、子蕭一煬、侄蕭一蕓等，此外，

方兆曾、孫據德、黃鉞等皆是蕭雲從的門人。

（六）黃山派梅清的寫實神韻

黃山派特指清初以安徽宣城梅清家族為嫡系、善畫黃山的山水畫派，其中包括梅清的從弟梅喆、侄孫梅庚等。近十幾年來，一些美術史家將許多畫過黃山的畫家如弘仁、石濤、戴本孝、查士標等均歸入黃山派，唯本卷的黃山派僅限於梅氏家族。

黃山派的鼻祖梅清（1623—1697）出生於安徽宣城一個頗有聲望的士宦之家。他少年喪父，卻能刻苦力學，工詩賦。明亡後，他曾選取仕進之途，但四次赴京會試不第，徹底改變了他的政治態度和生活方式。年近半百時，終於選擇了"誓歸南山南"[9]的隱居之途，餘生與黃山結下了不解之緣。

梅清一生曾七次寓居黃山腳下的湯泉，兩次攀遊黃山。故宮博物院庋藏的梅清之作全是黃山之景，而有年款的畫跡僅三件，均為二上黃山之時或之後的佳作，其中清康熙三十一年（1692）繪製的《為稼堂作黃山圖》冊（圖79），為梅清七十歲之作。在以黃山實景為題的立軸中，主要有三種筆法，因景而異。如《蓮花峯圖》軸（圖73）用荷葉皴，而《天都峯圖》軸（圖71）則以方筆勾折帶皴，乾筆皴擦，極有蕭雲從用筆的韻致。《硃砂泉圖》軸（圖75）的畫法是難得見到的粗筆水墨法（即寫意），畫家用墨淋漓腴潤，有排山倒海之勢。在這些畫上，作者雖偶題云係仿某家之法，實為自家面目。梅清的三種筆法均統一在筆墨鬆秀蒼渾之中，他是皖南諸家中藝術手法變化最豐富的山水畫家。

梅清的兄弟和侄孫均師法梅清，對延續和傳播梅清的畫藝起了重要作用。遞至18世紀上半葉，梅清一派的山水畫藝不再有能者承傳。

（七）新安派的筆墨情懷

新安派是皖浙諸家中歷時最長、畫家最多、實力最強、影響最廣的畫家羣體。畫家多達三百八十多位，

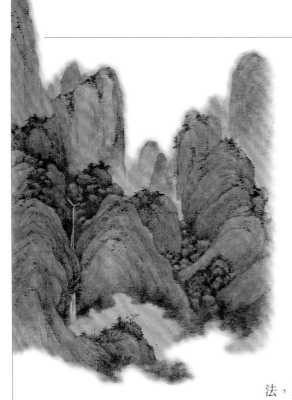

成名者約有十餘家。新安派的多數畫家為徽州、休寧（今屬安徽）人，因秀麗的新安江發源於境內，故清代張庚在《浦山畫論》中命名其派為"新安派"。李永昌、程嘉燧、程邃、戴本孝、鄭旼和"海陽四家"等是新安派最有影響的名師，他們多數皆長壽，始終保持旺盛的創作力，其力作多揮寫在臨終前的幾年。

筆墨枯淡簡潔是新安派運筆的基本特點。李永昌是較早的成名者，他的《松石林巒圖》軸（圖87）、《山居圖》軸（圖88）等皆取用元人乾淡的筆墨技法，啟迪了新安派簡筆一路的畫風。

程嘉燧、程邃和戴本孝把他們在蘇南獲得的筆墨素養帶到了皖南。得名於嘉定（今屬上海）的程嘉燧（1565—1644），是該處著名的"畫中九友"之一，也是明末傑出的詩人。他強烈排斥明代前後七子的摹古之風，強調應先立人格，再立詩格。著有《松圓浪淘集》、《破山興福誌》和《松圓偈庵集》等。他的詩論自然地影響了他的繪畫審美觀，他擅畫山水，兼作花鳥，其山水得益於元代黃公望、倪瓚行筆枯淡細淨、點染精到的筆韻，以深靜高古之格除盡粗惡甜俗之弊。在他的《孤松高士圖》軸（圖89）、《松石圖》軸（圖90）等畫中均可欣賞到他那疏放秀逸之格。畫中構圖常取元代倪瓚"一江兩岸"式佈局法，樹石結構嚴謹，氣象蕭索而境界高逸。

在新安派中，行筆最為乾枯的莫過於程邃（1607—1692）。他在明亡後拒不與清朝合作，曾流寓揚州、金陵，與程正揆、龔賢、梅清、查士標等友善。獨立的人格形成他獨特的藝術個性，他的筆墨"潤含春澤，乾裂秋風"。[10] 高妙之處就在於把"潤"和"乾"諧調起來，以乾渴之筆表現出江南潤澤的山川物象。代表作品有《山水（雲寒秋山）圖》軸（圖92），還有另一幅《山水（霽色千嶂）圖》軸（圖93）是他取景最繁、用筆最乾的力作。

戴本孝（1621—1693）是皖南畫家中個性最強的山水畫家。其父戴重在明亡時絕食自盡，父輩耿介不阿的稟性主導了他的品格。清初，戴本孝遊歷了黃山、泰山、華山、蘭州、金陵、北京、太原等地，結識了弘仁、髡殘、龔賢、王士禎、傅山等名賢。北方雄渾的高嶺、無盡的曠野和明亡的悲劇在戴本孝的內心凝結成一個悲涼的感情世界。他在中年時期開始全心投

入繪畫創作，漸漸擺脫了元明文人山水畫的格局，師法自然而自成體系，繪製了許多以華山、黃山為題材的佳作。故宮博物院僅存戴氏一件辭世半年前的絕筆之作《雪嶠寒梅圖》卷（圖95），全圖用筆乾枯，以焦墨為主，仍有華滋蒼厚之感，展示了畫家獨有的藝術風貌。

鄭旼（1607或1632—1683），其人其畫鮮為畫史所載，本卷刊印的鄭旼之作也許能彌補這一缺憾。他的《山水（寒溪釣影）圖》軸（圖99）是新安派中少見的淺絳山水畫。其《詩畫》冊（圖97）彙集了他的多種畫法，如細筆勾廓、乾筆皴擦的疏體山水，水墨濃重、粗筆渲染的密體山水，層次豐富的水墨與乾澀的線條相輔相成。最引人矚目的是他離世前三年繪製的大幅山水《寒林讀書圖》軸（圖98），以盡可能簡練的細筆勾皴出山石的體積感和縱深感。

安徽休寧古稱海陽，三位休寧籍畫家查士標、孫逸、汪之瑞與弘仁並稱"海陽四家"。

查士標（1615—1697）是新安派中少有的長於乾筆和潤筆的畫家，本卷所刊均為他五十二歲以後的佳作，較完整地體現了他中晚年師法北宋米芾、元代倪瓚、吳鎮、明末董其昌的筆墨並在晚年融各家為一體的風貌。他的《仿倪瓚詩意圖軸》軸（圖107）表現了他對倪瓚山水畫風的理解。和弘仁一樣，他也力求借用倪瓚以枯淡方硬的筆墨描繪平坡枯林的手法，用以表現高峯巨嶂。這種追仿倪瓚高逸之筆的畫跡，在當時難得覓到倪畫的皖南，為書香之家重金爭購。《日長山靜圖》軸（圖106）則體現了查士標對董其昌潤澤溫厚畫風的演化能力。他繪的《溪亭疏林圖》卷（圖108）表明晚年的查士標已將筆墨的審美趣味轉入了黃公望枯淡蕭散的窠臼中。

孫逸的畫跡十分難得，為海內外大多數博物館所缺，因此，本卷中《山水圖》頁（圖109）的珍貴之處就可想而知了，此係孫逸晚年之作，較早年之作洗練精到。

汪之瑞的《山水圖》軸（圖110）以新安派的手法記述他遊歷太行山麓時所見之景。該圖上有查士標在邗上（今江蘇揚州）的題文，一圖有兩家之筆，足見他們之間的紐帶關係。該圖的取景佈局疏朗空闊，用筆乾枯粗放，較弘仁之筆要隨意得多。

弘仁之侄江注的《黃山圖》冊（圖113）以五十開冊頁昭示了他充沛的創作精力和觀察入微而又不失宏觀把握的藝術才能。與他同道的吳定、姚宋、祝昌均受弘仁畫風的薰沐，他們行筆較其師粗放、隨意，並稱為"弘仁四大弟子"，他們的藝術創作為新安派留下了最後的輝煌。

縱觀明末清初皖浙諸家的繪畫藝術，可以發現他們有一個共同之處，即大多受到明中後期吳門地區（今江蘇蘇州地區）文人畫家的影響，其繪畫是吳門文人畫在皖浙的發展，即便像藍瑛這樣的畫匠，也深深沉浸在文人畫的藝術氛圍裏。比較而言，吳門畫家的筆墨意趣較皖浙畫家要儒雅清潤些，但皖浙畫家的風格富於變化，特別是他們的藝術個性更鮮明、強烈些。清初吳門多數文人畫家拘泥於文徵明、沈周的筆墨技法而少有創意，在藝術創新方面，皖浙地區的名師以各自不同的繪畫流派漸漸取代了明代吳門名家的地位。至清代後期，皖浙畫家的創意依然推陳出新，不少浙籍書畫家，如任熊、任頤、吳昌碩、蒲華等以及皖籍畫家，如虛谷等在蘇浙之間的上海形成了新的繪畫流派——海派。

註釋：

(1)　"四王"，即太倉的王時敏、王鑑、王原祁，稱"婁東派"，以及常熟的王石谷，稱"虞山派"，為清初畫壇主流。

(2)　明·汪道昆：《太涵集》卷五十二，明萬曆年刻本。

(3)　清·梅清：《天延閣刪後詩》宛東集，國家圖書館藏本。

(4)　明·李贄：《藏書·德也儒臣後論》，北京中華書局，1959年點校本。

(5)　前七子即明弘治、正德年間(1488—1521)的李夢陽、何景明、徐禎卿、邊貢、王廷相、康海、王九思。後七子即明嘉靖、慶隆年間(1522—1572)的李攀龍、王世貞、謝榛、宗臣、梁有譽、徐中行、吳國倫。

(6)　項聖謨：《雜畫冊》自題。

(7)　清·張庚：《國朝畫徵錄》卷上，上海人民美術出版社，1963年。

(8)　同註（5）。

(9)　同註（3），《歸舟集·寄平湖馬夫子》。

(10)　王伯敏編：《黃賓虹畫語錄》，轉引自王昊廬：《王昊廬集》，上海人民美術出版社，1961年。

嘉興世家

Painting Family in Jiaxing

1

項元汴　墨荷圖軸
紙本　墨筆　縱104.1厘米　橫32.2厘米

Lotus in Ink
By Xiang Yuanbian
Hanging scroll, ink on paper
H.104.1cm　L.32.2cm

圖中蓮花露藕，蒲草露根，長莖玉立，盡顯高潔，突出了自題詩意。墨筆勾勒流暢中略加轉折頓挫，輕柔而不失勁力。

本幅自題："不染同清淨，多因自果成。項元汴寫似定湖上士"。 鈐印"墨林山人"（白文）、"子京之印"（朱文）、"項叔子"（白文）、"靜因庵主"（朱文）。引首鈐"天籟閣"（朱文）。

項元汴（1525—1590），字子京，號墨林居士，浙江嘉興人。以鑑賞收藏聞名，亦擅書畫。書法從智永、趙孟頫，山水學黃公望、倪瓚，尤得倪氏逸趣。

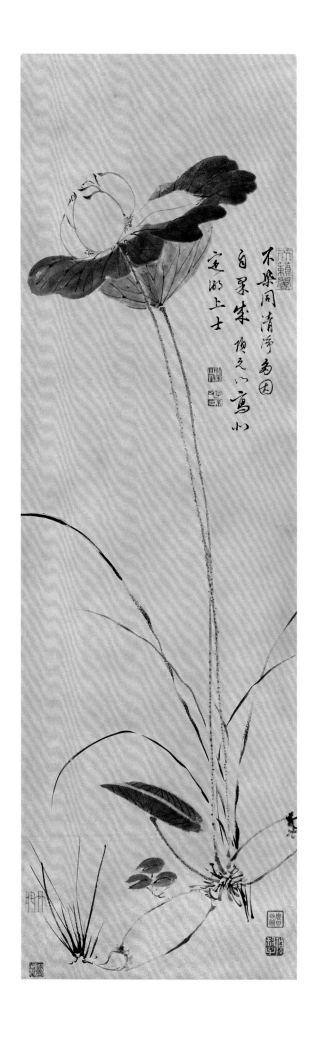

2

項元汴　桂枝香圓圖軸

紙本　墨筆　縱104.3厘米　橫34.8厘米

Branch with an Orange
By Xiang Yuanbian
Hanging scroll, ink on paper
H.104.3cm　L.34.8cm

圖中畫石旁桂枝斜出，一香圓（橙）垂
下。取諧音寓意"富貴團圓"。用筆靈
活嫻熟，勾點皴擦頗為勁爽，墨色變
化豐富。

本幅自題："圓同三五夜，香並一枝
芳。項元汴戲為客寫桂枝香圓圖並題
二美交勝，兩間造化，生物之妙有如
此者，吾不得而知，亦無得而言，請
看手眼無隱乎爾。"鈐印"墨林山人"
（白文）、"項元汴印"（白文）、"項
氏懋功"（朱文）、"項叔子"（白文）、
"退密"（朱文）。引首鈐"檇李"（朱
文）。另有題："皋謨觀賞"。

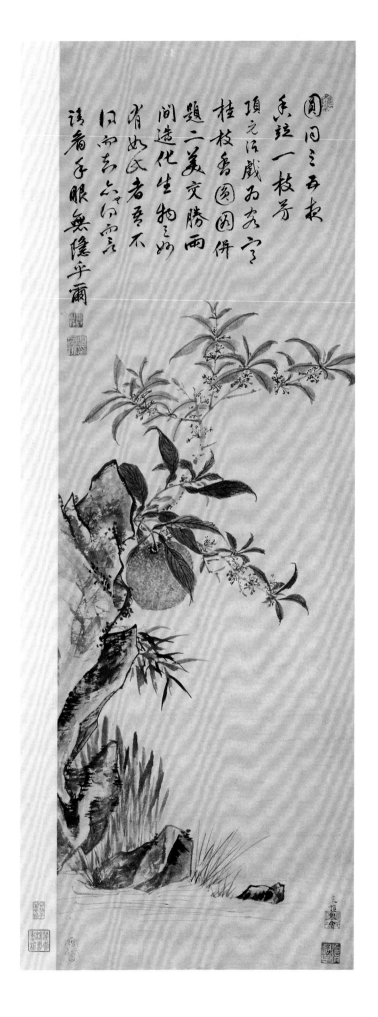

3

項元汴　雲山放光圖軸
紙本　墨筆　縱53.3厘米　橫26.2厘米

Landscape with a Wisp of Mist
By Xiang Yuanbian
Hanging scroll, ink on paper
H.53.3cm　L.26.2cm

此圖以山水喻佛相，繪幽澗清泉，靈芝瑞草，一縷白煙生於石隙，盤旋繞過山崖，匯入雲氣間，可謂仙景奇幻。皴染乾濕得當，構圖特異，法度嚴謹。

本幅自題："影裏如聞金口説，空中擬放白毫光。項元汴題"。鈐印"墨林"（朱文），又鈐"項子京寫"（朱文）、"項元汴印"（朱文）。引首鈐"退密"（朱文）。

另有藏印"虛齋鑑藏"（朱文）。

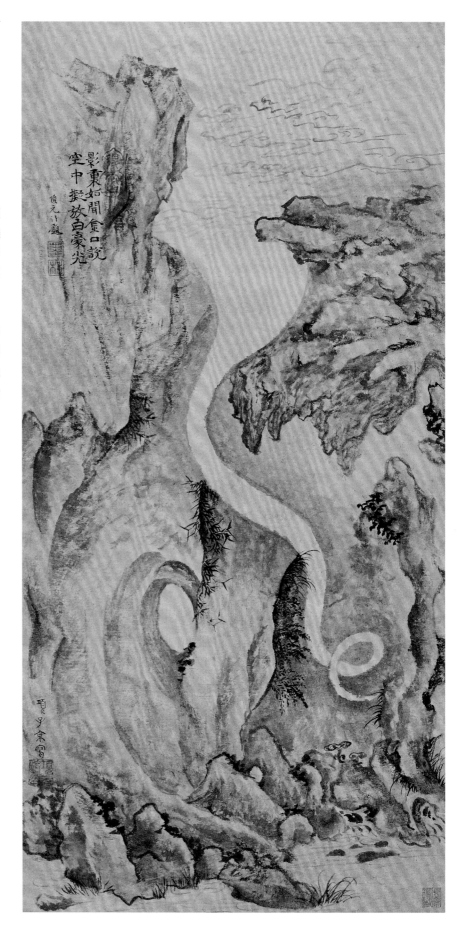

4

項德新　桐陰寄傲圖軸
紙本　墨筆　縱57.2厘米　橫27.1厘米

A Chinese Parasol Tree in Autumn
By Xiang Dexin
Hanging scroll, ink on paper
H.57.2cm　L.27.1cm

此圖為盛暑之時畫秋山寒水，寄託孤傲之意。梧桐雖枝高葉茂，終不抵秋風，竹叢雖低矮，因有氣節而自碧。景物深遠，意境清冷。筆墨濃淡變化豐富。

本幅自題：「重陰覆林麓，寒聲下碧墟。繡衣高蓋者，於此意如何。丁巳長夏暑盛，在西齋北窗，桐陰繞坐如水，寫是寄傲。項德新」。鈐「德新之印」（白文）、「鴻緒」（朱文）、「琴石生」（朱文）。

丁巳為明萬曆四十五年（1617），項德新時年五十五歲。

項德新（1563—？），字復初，項元汴第三子。工山水，尤善寫生，作品流傳甚少。

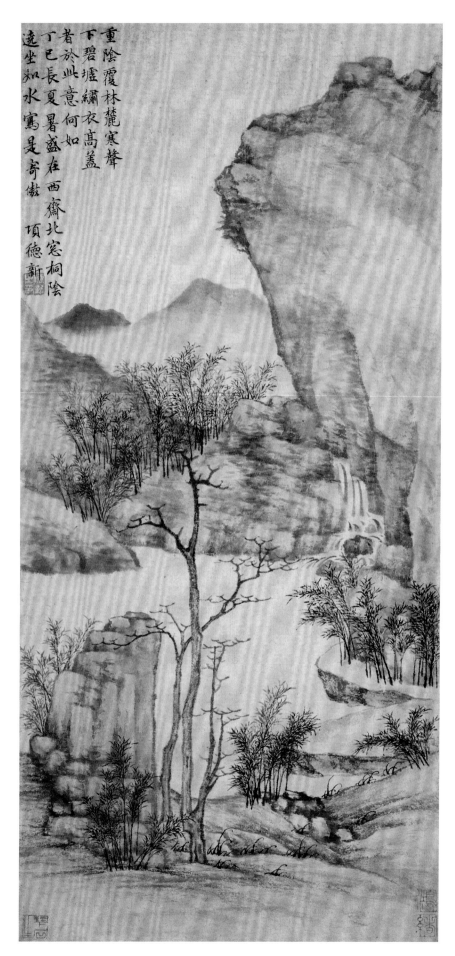

5

項德新　竹石圖軸
紙本　墨筆　縱59.3厘米　橫28.5厘米

Bamboo and Rock
By Xiang Dexin
Hanging scroll, ink on paper
H.59.3cm　L.28.5cm

圖中梧桐樹葉草草點就，似無精神，
而瘦俏的細竹則刻劃細膩，透出勃勃
生機。湖石較少皴擦，僅以闊筆勾
染，用筆靈動自然。

本幅自題："項德新寫於讀易堂"。鈐
"德新之印"（白文）、"復初"（白文）。

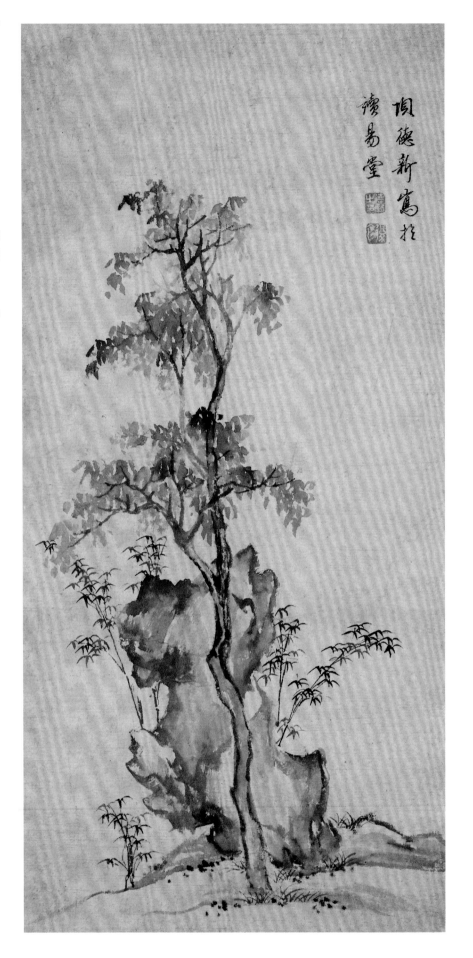

6

項聖謨　楚澤流芳圖卷
紙本　墨筆　縱46.1厘米　橫1215厘米

Orchid by a Stream
By Xiang Shengmo
Handscroll, ink on paper
H.46.1cm　L.1215cm

圖中畫叢叢蘭草或長於溪畔崖邊，或與雜樹荊棘、枯木竹石伴生，遠離塵囂。此卷尺幅雖長，卻是一氣呵成，氣韻連貫，運筆流暢，略帶少年自賞的個性。以蘭喻"芳"，以清風溪水喻"流"，直寫主題。

本幅自題："楚澤流芳　丁卯十一月五日戊辰在三笑堂作此蘭卷，計紙十有二幅，自午捉管，薄暮而成。項聖謨記於即夕燈下"。鈐印"孔彰"（白文）、"逸居士墨戲"（白文）、"大酉山人"（白文）、"項聖謨畫"（白文）（二印）。

鈐藏印"惠孝同鑑賞章"（朱文）、"建□之章"（白文）、"澄虛道人"（白文）、"乾玉堂"（朱文）、"杜敬徵家藏"（白文）。

丁卯為明天啟七年（1627），項聖謨時年三十一歲。

項聖謨（1597—1658），字孔彰，號易庵、胥山樵、松濤散仙、存存居士、大酉山人、煙波釣徒等，浙江嘉興人，項元汴之孫。畫風嚴謹寫實，畫樹石屋宇、花卉人物皆不讓宋人，山水尤能領元人韻致。著有《朗雲堂集》。

9

7

項聖謨　山水圖頁

紙本　墨筆　縱28厘米　橫29.5厘米

Landscape
By Xiang Shengmo
Leaf, ink on paper
H.28cm　L.29.5cm

圖中畫唐王維詩意，林間夜色，霧氣瀰漫，松枝交錯，山泉環繞，當源於自然實景。遠山以染代皴，近景坡石用側鋒擦出。利用墨色的濃淡對比表現煙霧朦朧的效果，增強了表現力。松間未畫明月，只以圓印代之。

本幅自題："明月松間照，清泉石上流。項聖謨畫　時己巳春分二日之夕，齋頭七松，風不絕聲，甚助筆興。"鈐印"項"（朱文）、"孔彰父"（白文）。

鈐藏印"曾在楊沐侯處"（白文）、"張"、"珩"（朱文）。

己巳為明崇禎二年（1629），項聖謨時年三十三歲。

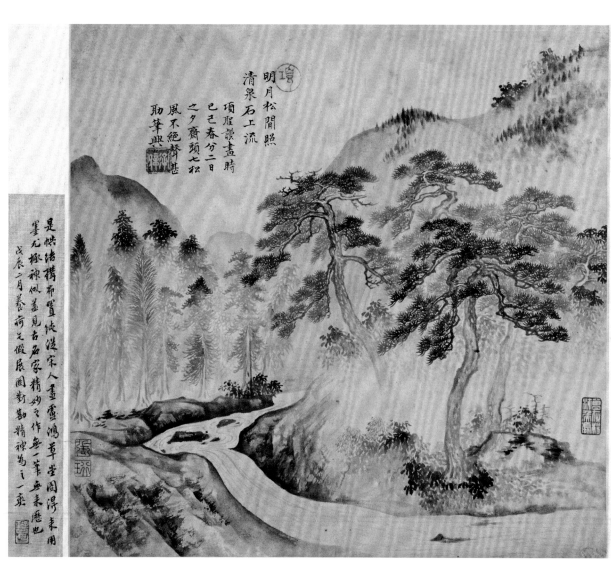

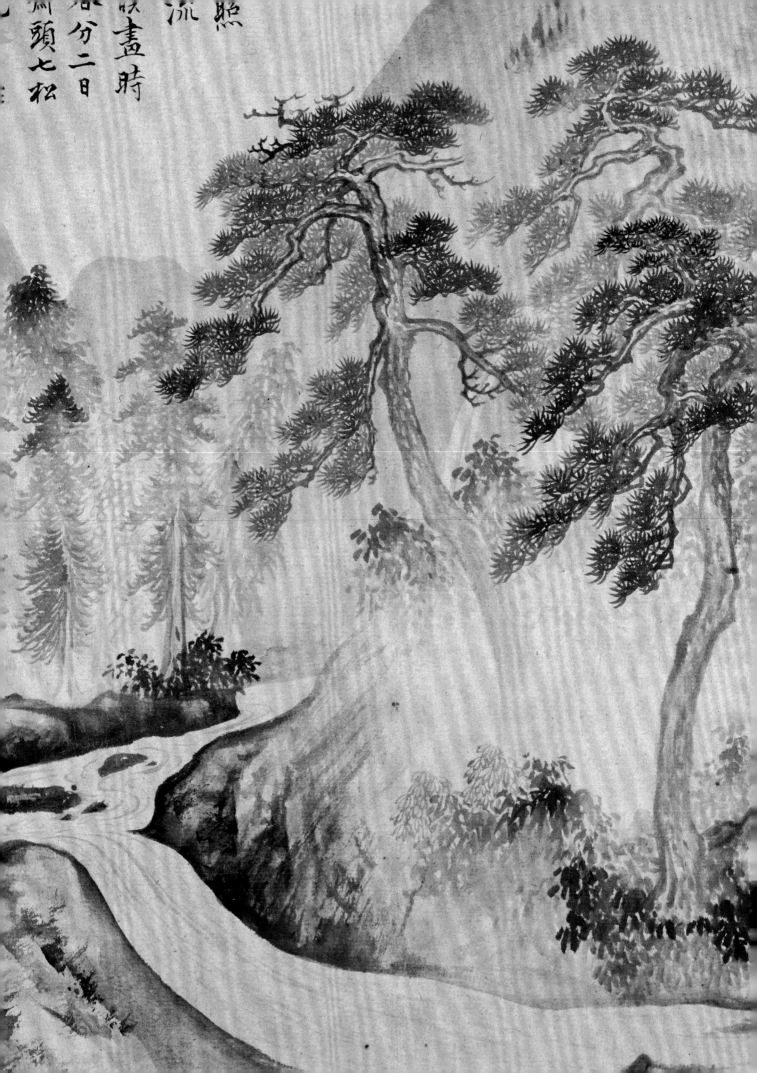

項聖謨　剪越江秋圖卷

絹本　設色　縱34.5厘米　橫688厘米

The Fuchun River in Autumn
By Xiang Shengmo
Handscroll, colour on silk
H.34.5cm　L.688cm

"剪江"即乘舟行於江上，遊程自杭州附近的錢塘江起，沿富春江逆流而上，經富陽、桐廬抵建德，然後入新安江到淳安，再轉入武強溪至遂安，約五百里。作者將沿途所見的山川美景以及名勝古蹟、山水險要，如嚴子陵釣台、伍子胥廟、富春山、七里瀧、烏石灘等一一收入筆端。雨霽雲開的清晨、暮靄沉沉的黃昏、霧氣繚繞的羣山、險峻峭拔的岩壁，作者在描繪這些不同時空的景物時選取了各不相同的視角，或推遠，或拉近，或平視，或俯瞰，自成段落，卻又連綿貫通。此圖畫風寫實，從景物的位置經營到具體物象的細緻描繪，都顯示了高超的筆墨技巧。

本幅自題："剪越江秋　崇禎甲戌八月，古長水項聖謨扣舷寫照。"鈐印"長水"（朱文）、"恨古人不見我"（朱文）。卷首鈐"項氏孔彰"（朱文）、"項聖謨翰墨"（白文），卷尾鈐"遊戲三昧會心千載"（白文）、"項孔彰詩書畫"（白文）。卷中有作者題記十六處（釋文見附錄）。

鈐藏印"延祚"（朱文）、"□江陶氏"（白文），餘者印文不辨。圖前有清陳鴻壽題引首，尾紙有清嘉慶年間錢楷、戴光曾題句。

甲戌為明崇禎七年（1634），項聖謨時年三十八歲。

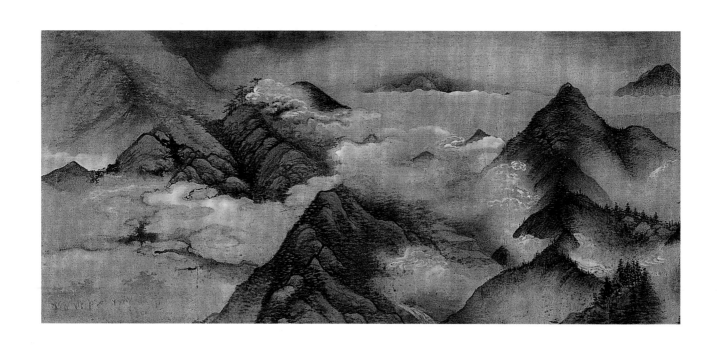

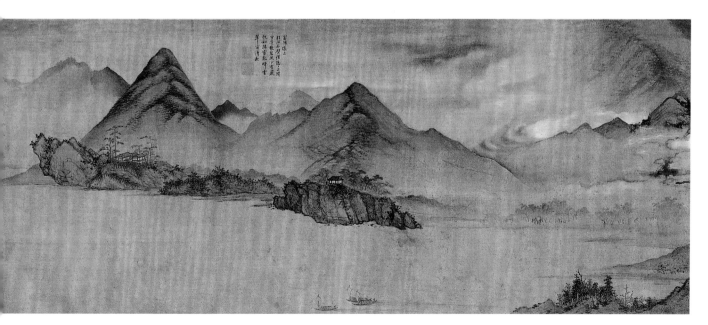

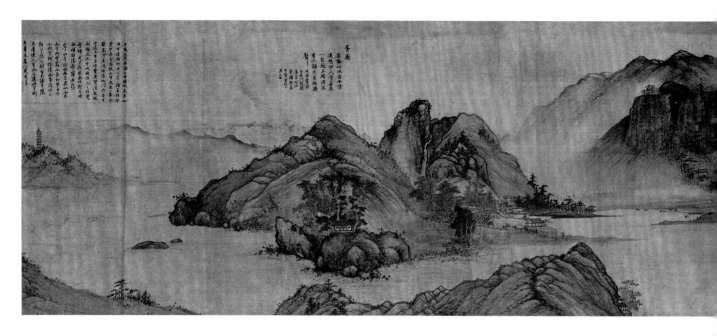

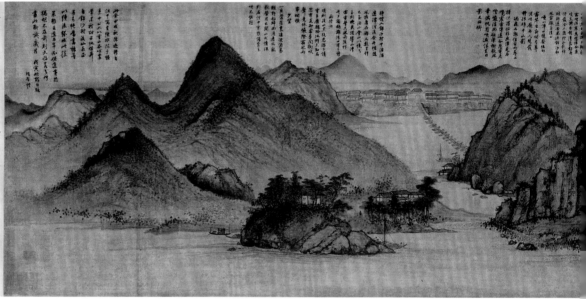

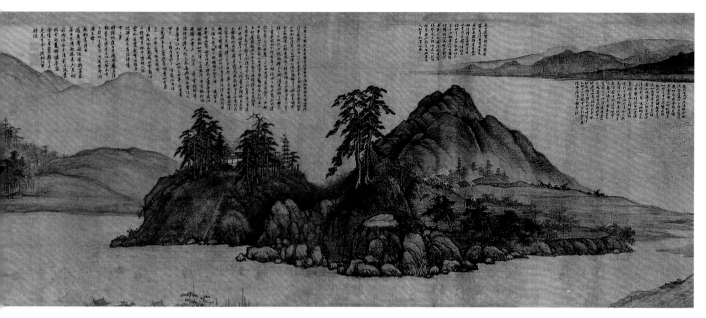

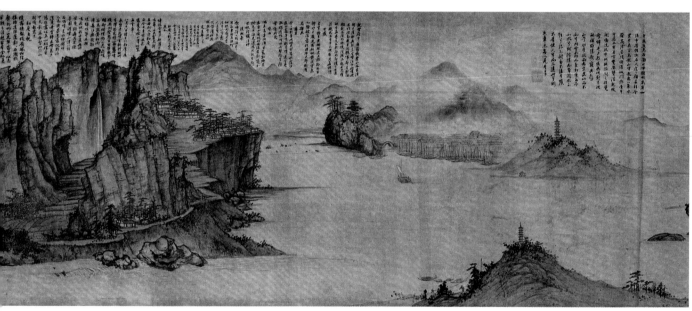

越江吾鄉游也嘗容三衢銘漱水嗣為楚關之游寺道出於此蓋予與
山水有緣而浙東名勝尤所熟歷每一念及頹為神往裏閭古骨山樵子為
長江萬里圖及詢之前輩賞鑒家則均失之見矣予見越江秋色圖者為
易庵生平傑作傳聞之長江萬里圖月苑隆甲寅歲蘿見是卷於
梅里李氏之不常球壁一廛閒歎觀止而已歷二十餘年復於李
民家觀是卷矣展捲未竟因得出此值瞻傳之紫是圖成於武林江干
起至遂安之鄉沙村止湖江而上約五百里計所題詩二十首題者八補題者二
嚴陵橫董思翁許其重雲靉靆之氣恐不浹如是易庵此畫神興芝會
所共及即使易庵再畬之亦恐不浹如是易庵此圖尚盡信乎曾見易庵招
此僩橫董思翁許其重雲靉靆之氣恐不浹如是易庵此畫神興芝會
隱圖卷無此相似而繪寫真境筆有化工則此卷為尤勝宜其名蹟流傳
上貢

天府
家翰皆是為藝林後易庵畫臻絕品皆考其為人品行高
潔學問淹雅詩文俱進不朽予今蓁鄉志為之畫
掛舟是精神不乏而碎製已甚亞可因吳中鈞手遜金如忘池閒雨
月工竟頻還舊觀親手邊里舍予之蹟亦因予已倦
游成未及再放錢之之所得是卷而某山其水如繪舊游是則生平之厚
辛也夫
　　嘉慶十二年嘉平月望後三日松門藏光呵凍書

9

項聖謨　雨滿山齋圖軸

紙本　設色　縱121.4厘米　橫32.4厘米

Mountain Rain
By Xiang Shengmo
Hanging scroll, colour on paper
H.121.4cm　L.32.4cm

圖中畫雜樹繁茂，不同種類的樹葉，
筆法勾點各不相同，再以披麻皴法繪
出山嶺。墨色蒼潤，筆力灑脫自然，
閑情逸致躍然紙上。

本幅自題："雨滿山齋九月秋，翠煙
常傍觀池流。朝又睡起研些墨，寫幅
林泉寄短謳。乙亥秋　項聖謨作"。
鈐印"蘭馨堂"（朱文）、"林泉肆增"
（朱文）、"別號易庵"（白文）。

鈐藏印"集賢館記"（朱文）。

乙亥為明崇禎八年（1635），項聖謨時
年三十九歲。

曾經《虛齋名畫錄》著錄。

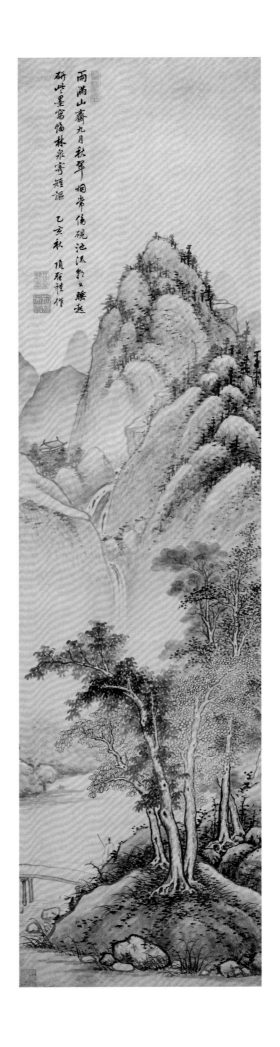

10

項聖謨　林泉逸客圖軸
紙本　墨筆　縱74.5厘米　橫27.5厘米

A Hermit Living by a River
By Xiang Shengmo
Hanging scroll, ink on paper
H.74.5cm　L.27.5cm

文人多仰慕名賢高士清高絕俗的氣節，以隱逸泉林、寄情山水為理想的生活。此圖以此為題，筆墨輕淡，多勾勒，較少皴染，用筆枯而不澀，用線簡逸流暢，富有文人畫平和淡遠的風貌。

本幅自題："緣隨霜葉問誰栽，撲面秋山雨乍開。不信林泉無逸客，相逢濠上兩徘徊。君禹弟既請思翁先生摘選句書冊端，屬余補圖，三年而成，茲欲請季仙高兄書詩人爵里，徵余此圖以貽之，時崇禎戊寅子月望前五日，魯孔孫同觀。項聖謨並記"。鈐印"樂硯田之無稅"（朱文）、"項孔彰詩書畫"（白文）、"易庵居士"（白文）。

鈐藏印"虛齋秘玩"（白文）、"高邕之"（白文）。

戊寅為明崇禎十一年（1638），項聖謨時年四十二歲。

曾經《虛齋名畫錄》著錄。

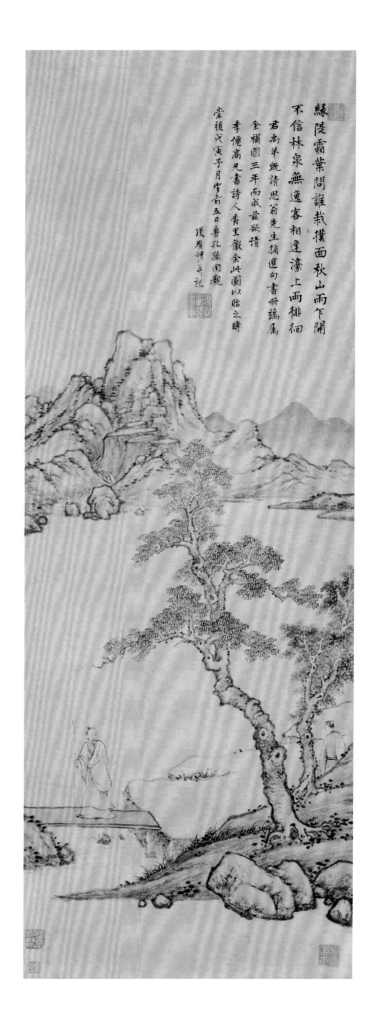

11

項聖謨　雪影漁人圖軸
紙本　設色　縱75厘米　橫30.4厘米

A Fisherman in Snow
By Xiang Shengmo
Hanging scroll, colour on paper
H.75cm　L.30.4cm

圖中以盤轉虯勁的老樹粗藤構成前景，遠處是積雪覆蓋的曲江寒山，樹側一簑笠漁人划棹而來。在黑白對比中，漁人肌膚用朱磦渲染，分外醒目。

本幅自題："漫漫雪影耀江光，一棹漁人十指僵。欲泊林皋何處穩，閑隨風浪酒為鄉。崇禎十四年入夏大旱，憶春雪連綿，寫此小景，就題見志。無邊居士項聖謨"。鈐印"項氏孔彰"（朱文）、"寫我心曲"（白文）、"留真跡與人間垂千古"（朱文）、"想與淵明對酒　時懷叔夜橫琴"（朱文）、"煙雨樓邊釣鰲客"（朱文）、"古長水項聖謨詩畫"（白文）。

鈐藏印"虛齋至精之品"（朱文）。

明崇禎十四年（1641），項聖謨時年四十五歲。

曾經《虛齋名畫錄》著錄。

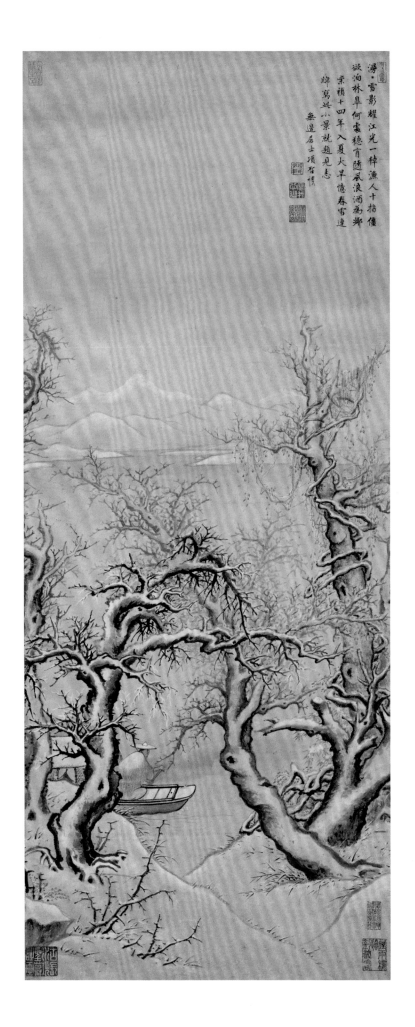

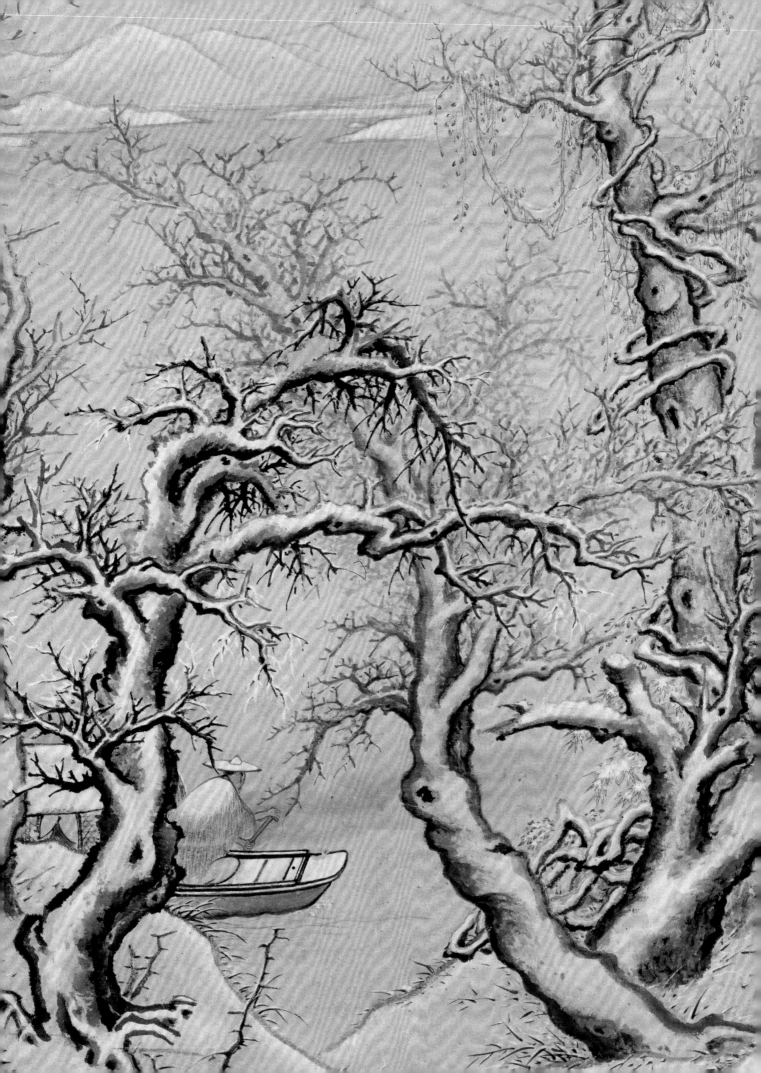

12

項聖謨　放鶴洲圖軸
絹本　設色　縱65.5厘米　橫53.6厘米

Crane-Releasing Island
By Xiang Shengmo
Hanging scroll, colour on silk
H.65.5cm　L.53.6cm

鴛鴦湖即嘉興西南湖，位於城南。唐朝宰相裴休（公美）在湖洲建宅，南宋時闢為放鶴洲，明末貴州太守朱茂時（葵石）重建。此圖為寫生之作，取俯視角層層展現景物，視野開闊。精緻秀美的園林描繪得很清晰，而阡陌縱橫的田野和嘉興城則相對輕描淡寫，遠近虛實的不同處理使畫面中心突出，構圖豐滿而不擁塞。設色清淡秀雅，用筆細膩卻無雕琢之氣。

本幅自題：“鶴洲秋泛　此洲即唐時裴公美別業放鶴洲也，在吾水鴛鴦湖畔，荒廢久之。朱葵石復築，以浚以樹，將四十年，宛若深山盤澗。今癸巳九月，招予舟泛，有詩別錄，為補是圖以紀其勝。林泉之樂，不過是矣。登高後五日書於朗雲堂。項聖謨”。鈐印“半瓠”（朱文）、“上下千古中人”（朱文）、“脊山樵項伯子”（白文）、“項聖謨”（朱文）、“項聖謨”（朱文）、“項孔彰詩書畫”（白文）。

癸巳為清順治十年（1653），項聖謨時年五十七歲。

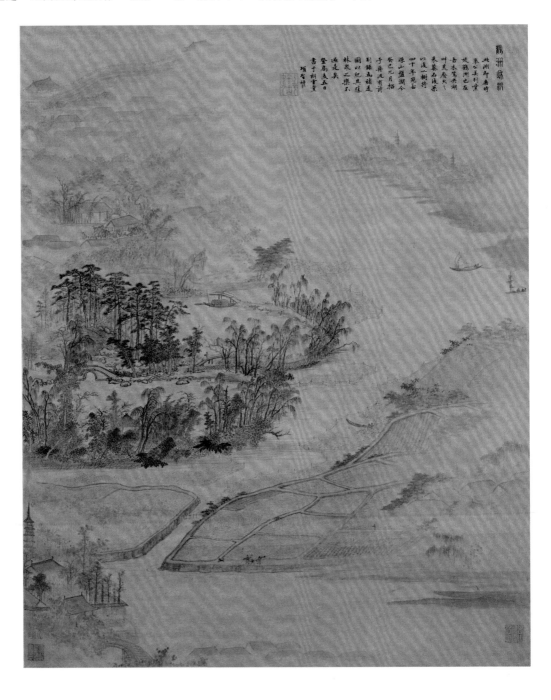

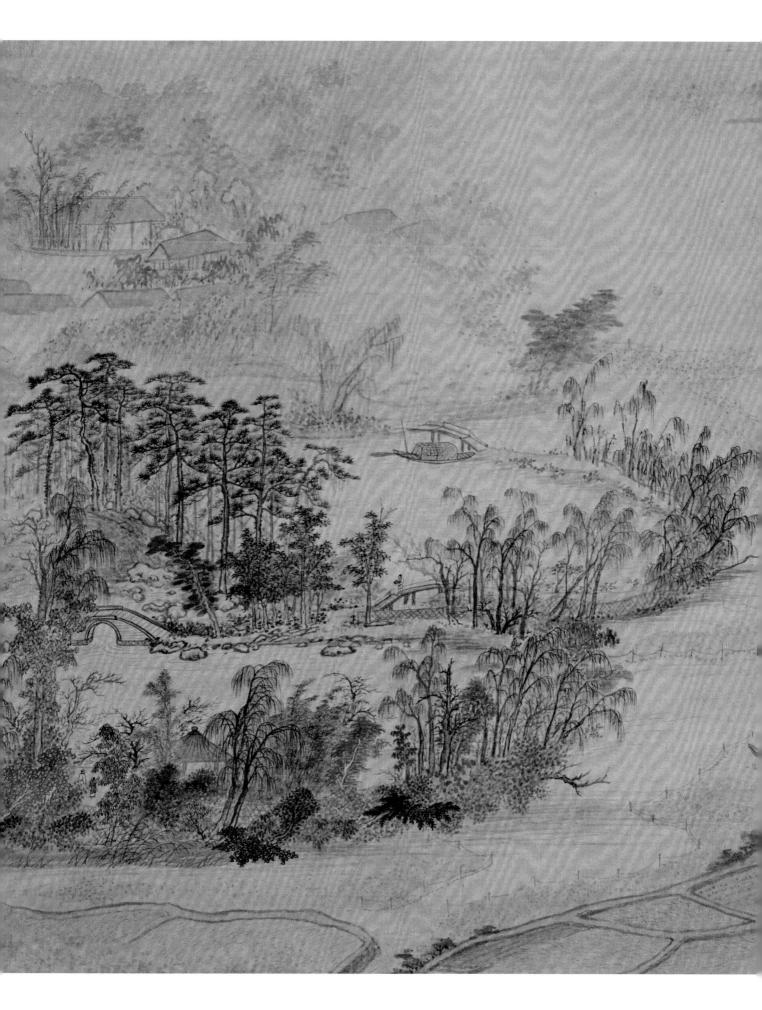

13

項聖謨　大樹風號圖軸

紙本　設色　縱111.4厘米　橫50.3厘米

A Big Tree in the Roaring Wind

By Xiang Shengmo

Hanging scroll, colour on paper

H.111.4cm　L.50.3cm

圖正中畫一株大樹參天獨立，樹下朱
衣老者拄杖遙望遠處青山和落日餘
暉，意境蕭索。筆法秀潤，刻畫精
細，構圖獨特，所畫老者即作者自身
的寫照，表達出對國破家亡的憂憤；
而老樹飽受風霜雨雪依舊傲然挺立，
表現了作者不屈的內在人格精神。

本幅自題："風號大樹中天立，日薄
西山四海孤。短策且隨時旦莫，不堪
回首望菰蒲。項聖謨詩畫"。鈐印"兔
烏叟"（朱文）、"項氏孔彰"（朱文）、
"檇李胥山樵父詩書畫"（白文）、"明
人所藏"（朱文）。

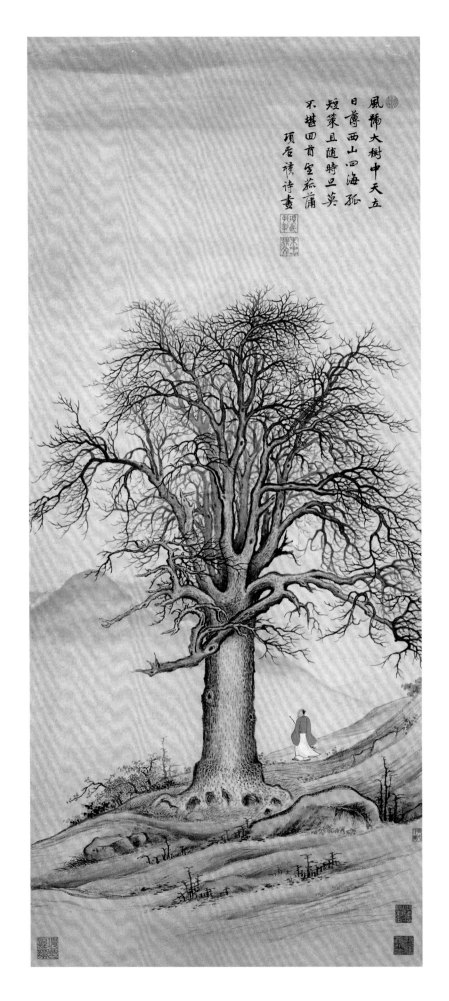

項聖謨　雪景山水圖軸
紙本　設色　縱49.5厘米　橫29.5厘米

Snowy Landscape
By Xiang Shengmo
Hanging scroll, colour on paper
H.49.5cm　L.29.5cm

圖中籬笆桌凳、書卷杯碟，一一描畫
真切，既富生活情態又不失文人雅
趣，意境清幽。構圖空闊，只取近景
的庭院一角，用纖秀的線勾畫而成，
幾乎沒有皴擦，使畫中景物顯得一塵
不染。

本幅鈐印"項氏孔彰"（朱文）、"聖
謨補圖"（朱文）。董其昌題："值物
賦像，任地班形。玄宰"。鈐"宗伯學
士"（白文）、"董氏玄宰"（白文）。

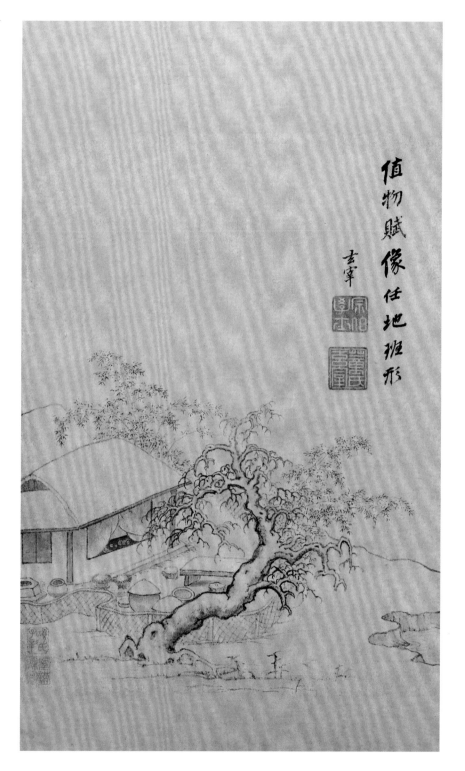

15

項聖謨　山水花果圖冊
紙本　設色墨筆　縱25.5－29.3厘米　橫18.5－24.2厘米

Landscapes, Flowers and Fruits
By Xiang Shengmo
2 leaves selected from an album of 8 leaves
Ink or colour on paper, vary in size
H.25.5－29.3cm　L.18.5－24.2cm

圖冊前四開畫花果，後四開為山水，共八開，選其中花果兩開，均以沒骨法畫出，筆法簡練，色彩明麗。

第二開　畫一枝海棠。自識："項易庵"。鈐"孔彰父"（白文）。

第四開　畫石榴倒垂。自識："易庵"。鈐"項聖謨印"（白文）、"胥山樵項伯子"（白文）。

16

項聖謨　花卉圖冊
紙本　設色　各開縱28.2厘米
橫24.1厘米

Flowers
By Xiang Shengmo
4 leaves selected from an album of 9
leaves
Colour on paper
Each leaf: H.28.2cm　L.24.1cm

此圖冊共九開，選其中四開。圖中畫
野生雜花，形態自然，天然生趣，用
筆平實工細。

第五開　畫百合。鈐"項聖謨畫"（朱
文）、"項氏孔彰"（朱白文）。藏印
"虛齋審定"（朱文）。

第六開　畫罌粟。鈐"項聖謨畫"（朱
文）、"項氏孔彰"（朱白文）。藏印
"虛齋審定"（朱文）。

第七開　畫蘭花、太湖石。鈐"項聖
謨畫"（朱文）、"項氏孔彰"（朱白
文）。藏印"虛齋鑑藏"（朱文）。

第八開　畫野菜花。鈐"項聖謨畫"
（朱文）、"項氏孔彰"（朱白文）。藏
印"虛齋鑑藏"（朱文）。

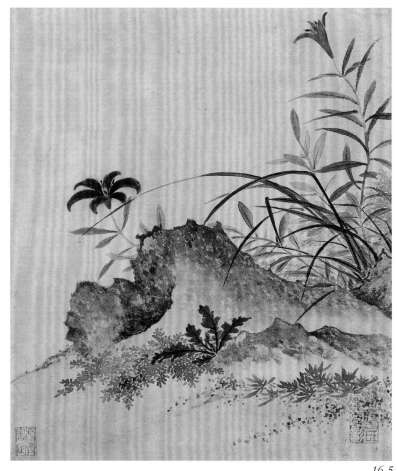

16.5

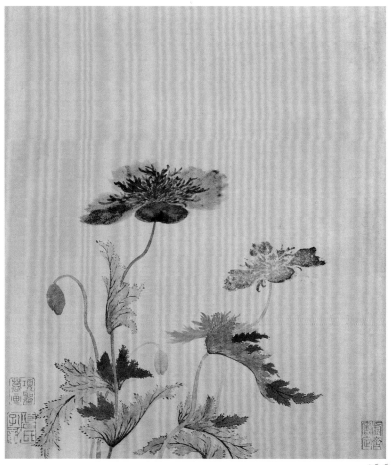

16.6

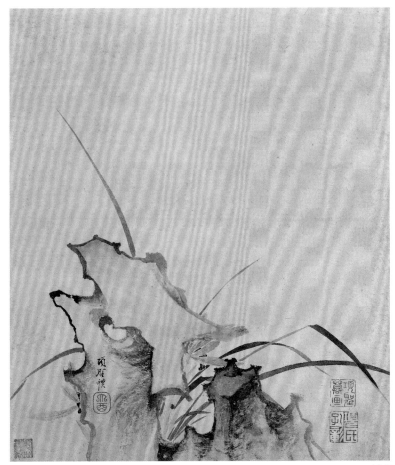

16.7

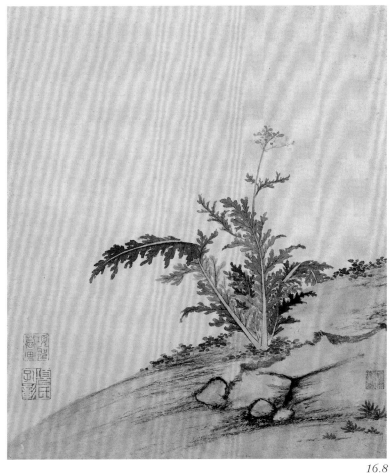

16.8

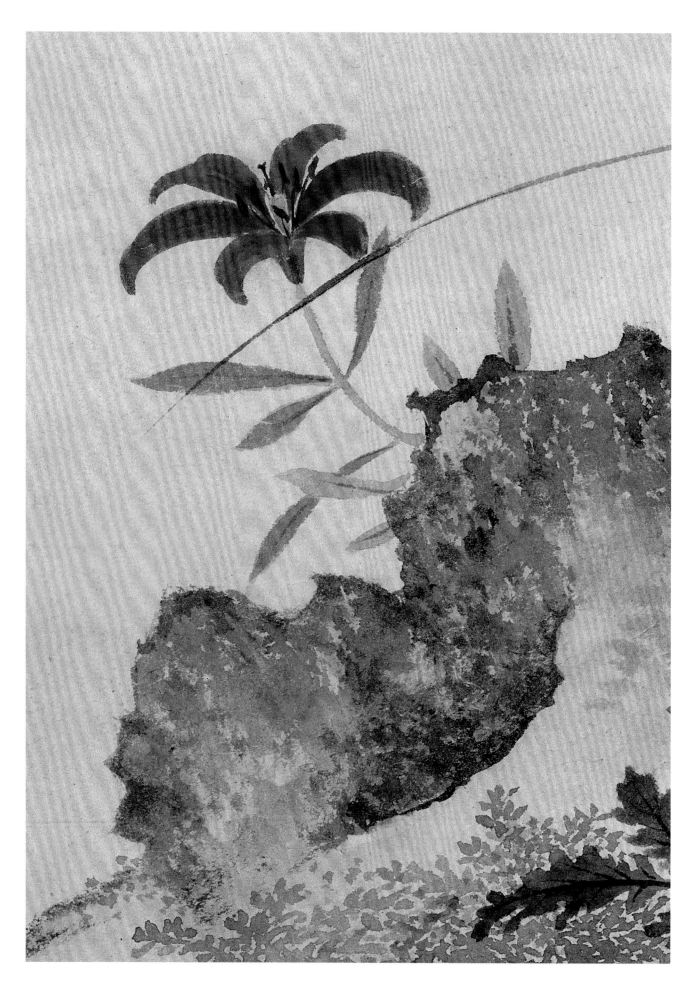

武林派

*Wulin
School of
Painting*

17

藍瑛　溪橋話舊圖軸
絹本　設色　縱171厘米　橫61.2厘米

Two Scholars Remincent of Old Times
By Lan Ying
Hanging scroll, colour on silk
H.171cm　L.61.2cm

圖中畫雲氣出嶂，飛瀑流泉，松石相
依。橋上有兩文士對語，山下溪中漁
翁泊舟，整體氣象高曠，滿目蒼翠。
此圖注重在盤旋的山石結構中形成曲
折的變化，以造成山勢的高聳和深遠
感。用披麻皴、荷葉皴順勢直下，鋪
展出羣峯的體勢，礬石上用濃墨苔
點。林木設色清淡，得古雅之趣。

本幅自題："天啟二年秋日畫於清樾
軒。藍瑛"。鈐印"錢塘藍瑛"(朱文)。

明天啟二年(1622)，藍瑛時年三十八
歲。

藍瑛(1585－1666)，字田叔，號蜨
叟、吳山農、石頭陀等，錢塘(今浙
江杭州)人。善山水、人物、花鳥，
運筆勁健，色彩穠麗華艷，兼得文人
意趣。為武林派之首。

18

藍瑛　萬山飛雪圖軸
絹本　設色　縱154.6厘米　橫63.2厘米

Mountains in Snow
By Lan Ying
Hanging scroll, colour on silk
H.154.6cm　L.63.2cm

此圖仿宋人筆意畫山澗林谺雪景，樹枝繁密，勾以白粉，山峯似劍，上覆叢林。山脊與拳石用荷葉皴畫成，懸崖險石用麻皴畫成，石上略染石綠，顯出一抹生機。在大雪封山之際，有兩個旅人欲登棧道遠行，表現了不畏艱難險阻的精神。

本幅自題："李咸熙有萬山飛雪圖，余觀北宋名手，摹之何祇十餘幀，皆具一種奇妙。夏日炎甚，漫擬其意以釋揮羽也。己巳　蝶圃　藍瑛"。鈐"藍瑛之印"(朱文)，"田叔印"(白文)。

己巳為明崇禎二年（1629），藍瑛時年四十五歲。

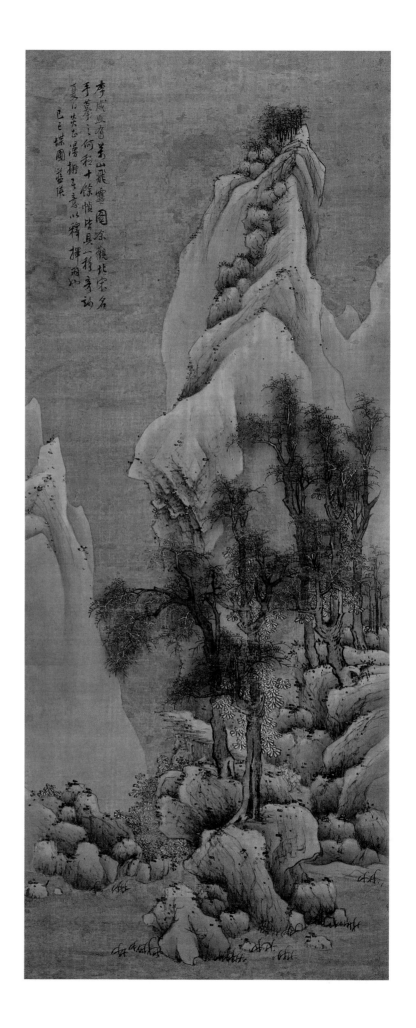

19

藍瑛　秋山圖軸
絹本　設色　縱152.5厘米　橫64.3厘米

Mountain in Autumn
By Lan Ying
Hanging scroll, colour on silk
H.152.5cm　L.64.3cm

圖中林木參差，山溪湍急，屋樹臨於
溪上。山谷中寺廟經閣隱約可見，草
亭翼然立於半山崖上，點出杜甫亭子
詩意。唐代詩人杜甫曾登牛頭山亭
子，望牛頭寺，慨嘆"關河信不通"，
寫成律詩。

本幅自題："雲薄秋山翠欲凝，霜酣
林葉醉春紅。拾將亭字拈成律，坐傍
飛泉聽塞鴻。己丑清和畫於西溪之亦
亦山齋。蜨叟藍瑛"。鈐印二方，印
文漶漫。

己丑為清順治六年（1649），藍瑛時年
六十五歲。

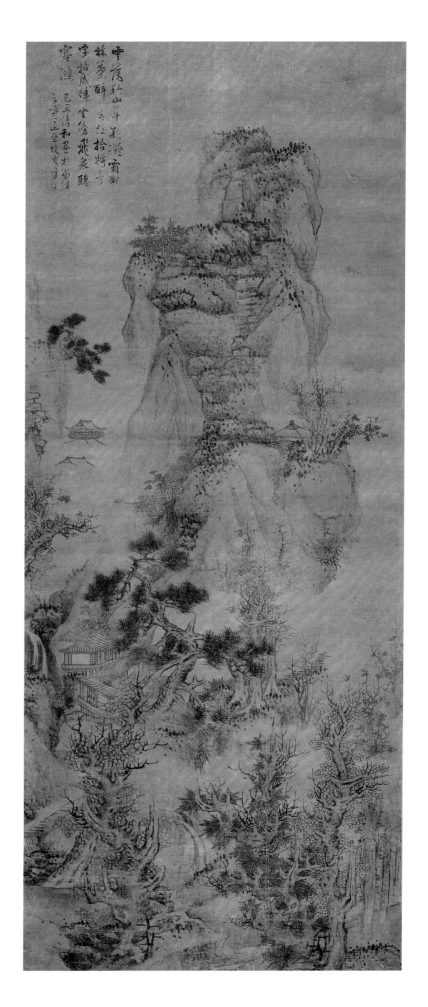

20

藍瑛　松壑清泉圖軸
絹本　設色　縱174厘米　橫49.5厘米

Mountain, Pine Tree and Clear Spring
By Lan Ying
Hanging scroll, colour on silk
H.174cm　L.49.5cm

圖中山巒用荷葉皴，勾線轉折方硬，
雜石為亂柴皴。青松與紅葉錯落而
立，樹根裸露。敷色用蒼青淡赭。自
題中所言"法荊浩"為託古之辭。

本幅自題："松壑清泉　辛卯桂月。
法荊浩，畫似方翁老祖臺辭宗玄燊。
西湖外史藍瑛"。鈐印"藍瑛"(白
文)、"田叔父"(朱文)。

鈐鑑藏印"闇齋鑑定書畫之印"(朱文)。

辛卯為清順治八年(1651)，藍瑛時年
六十七歲。

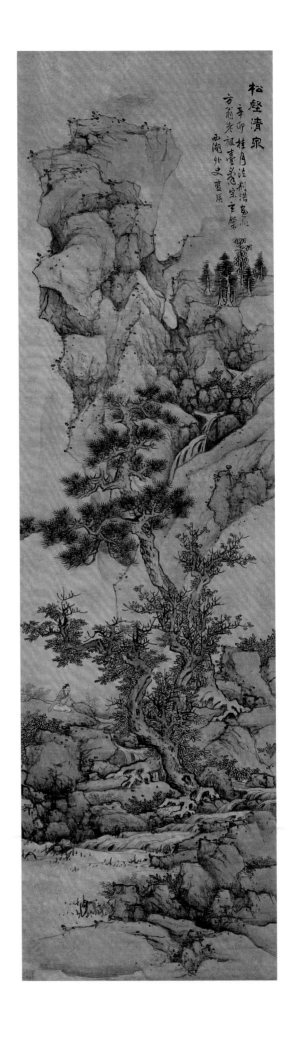

21

藍瑛　江皋話古圖軸
紙本　設色　縱169.4厘米　橫50厘米

Landscape with Figures
By Lan Ying
Hanging scroll, colour on paper
H.169.4cm　L.50cm

圖中將高樹、巨崖、坡石、遠山及題文皆置於右側，而松樹
微微向左傾斜，使全圖佈局平衡。用線短促有力、頓挫有
致，隱約之中可見元代黃公望清逸蕭散的筆韻，吳鎮沉鬱清
壯的點苔之筆。

本幅自題："江皋話古　關仝畫法。辛卯清和藍瑛師其意於
醉李鴛湖舟中。"鈐"藍瑛之印"（白文）、"田叔"（朱文）。
"醉李"即檇李，位於今浙江嘉興西南。

藍瑛　澄觀圖冊
金箋本　墨筆或設色　各開縱42.5厘米　橫23.2厘米

Mind-Purifying Landscapes
By Lan Ying
Album of 12 leaves,
Ink or colour on gold-flecked paper
Each leaf: H.42.5cm　L.23.2cm

全冊為蝴蝶裝，每頁對開有清朝進士韓理的對題，稱頌藍瑛的畫藝。藍瑛自書圖冊題簽：“澄觀”。此語出自六朝宗炳《畫山水敍》，意即通過欣賞山水畫來滌除心胸之垢。各開借宗前賢筆意吐胸中塊壘。第一、二開較多地保留了南宋李唐、蕭照的筆墨，行筆方硬，皴擦之筆用斧劈皴和馬牙皴等。其他諸開將元人乾淡之墨和逸氣渾融無跡地溶合起來，行筆頓挫，筆碎而形整，點苔濃重，景象蕭索。鈐印“藍”（白文）、“瑛”（朱文）、“田叔”（朱文）、“藍瑛”（朱文）。

第一開　畫寒江獨釣。自題：“癸巳清和畫呈介翁老祖臺玄粲。蝕研民藍瑛頓首”。

第二開　畫古樹寒鴉。自題：“雲樹歸鴉　瑛畫”。

第三開　畫青山夕照。自題：“西湖研民藍瑛”。

第四開　畫雪山寺塔。自題：“西湖研民藍瑛”。

第五開　畫林木澗泉。自題：“藍瑛畫”。

第六開　畫策杖觀泉。自題：“癸巳清和藍瑛畫於雲間之麗秋堂。”

第七開　畫泊舟看泉。自題：“西湖藍瑛”。

第八開　畫雲山春杏。自題：“研民藍瑛畫似介翁趙老公祖霜臺玄粲。”

第九開　畫湖山草閣。自題：“湖山青峙　藍瑛”。

第十開　畫枯木草堂。自題：“藍瑛畫”。

第十一開　畫溪山亭閣。自題：“研民瑛”。

第十二開　畫水閣漁艇。自題：“夏木垂陰　藍瑛畫”。

癸巳為清順治十年（1653），藍瑛時年六十九歲。

22.1

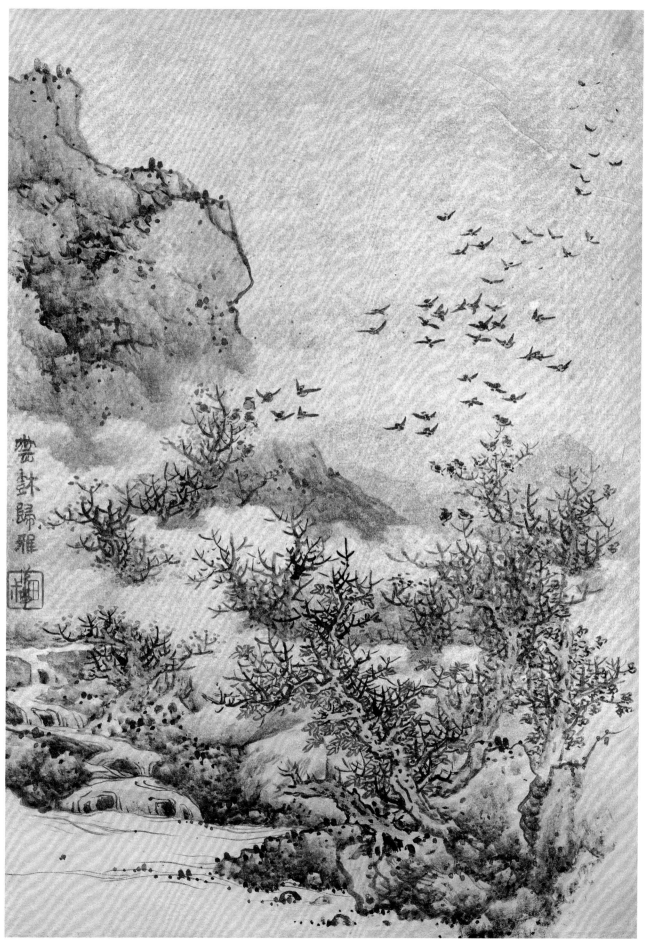

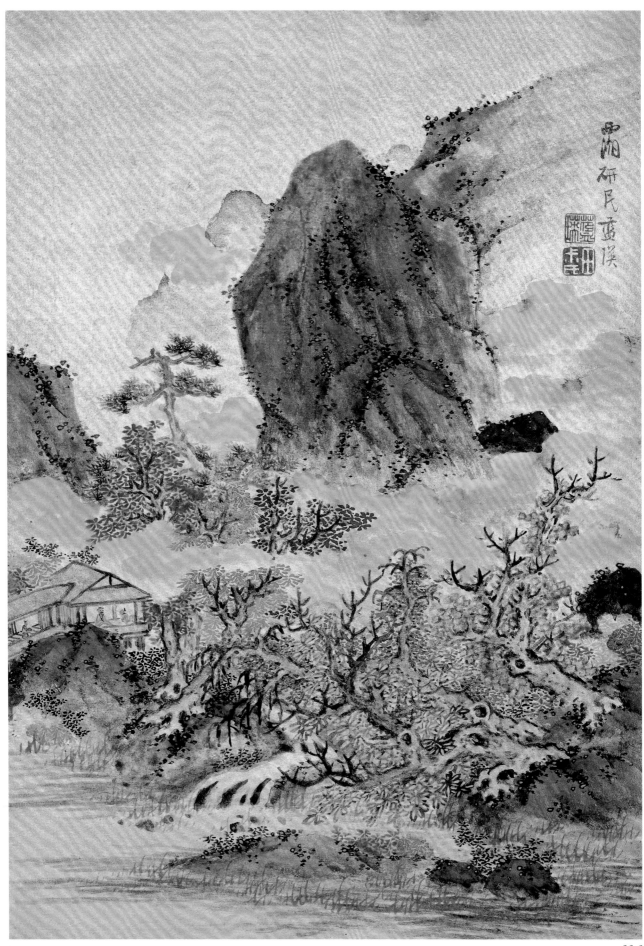

22.3

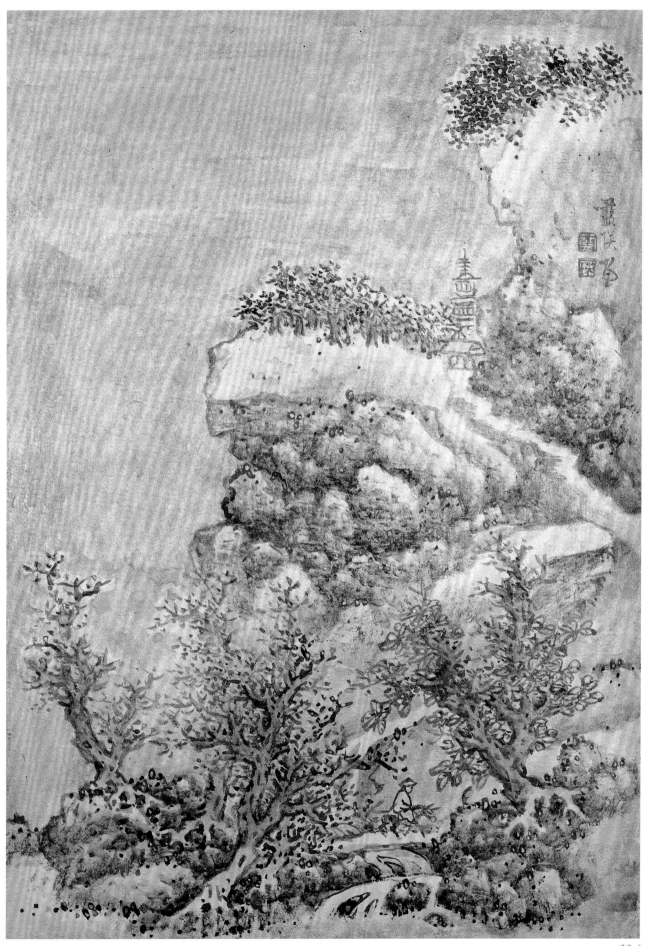

22.4

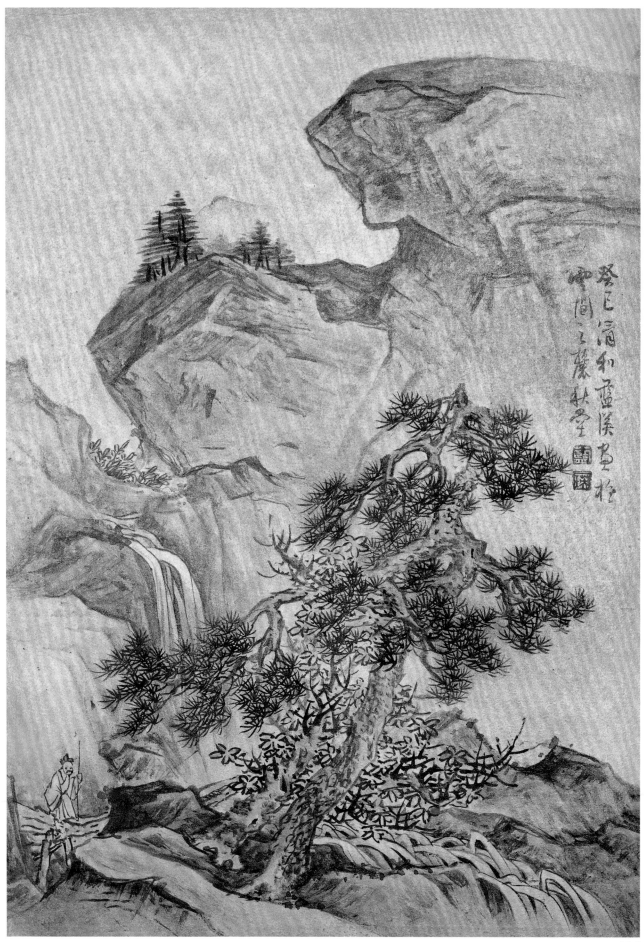

22.5

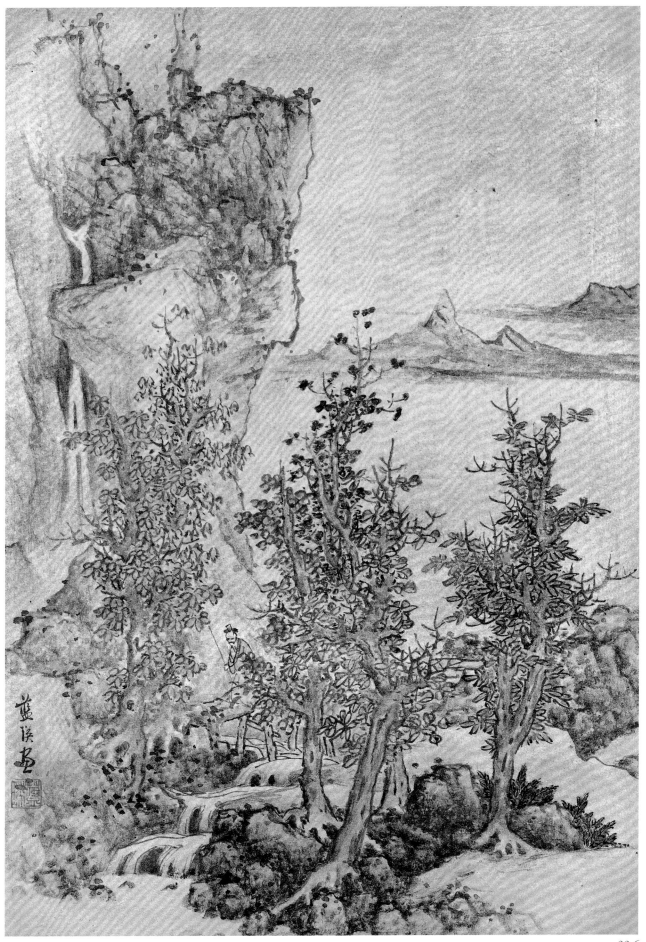

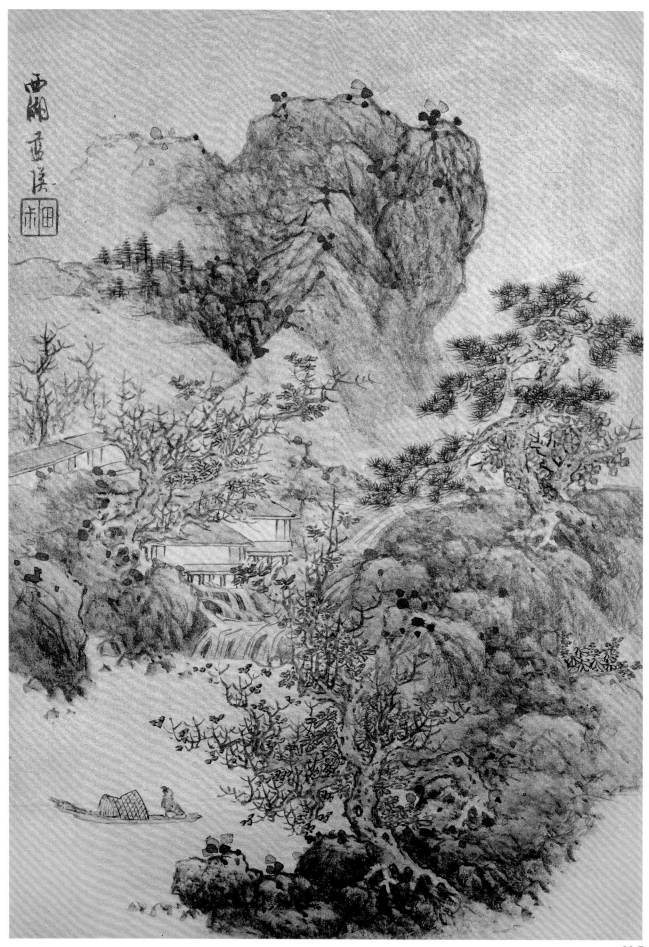

22.7

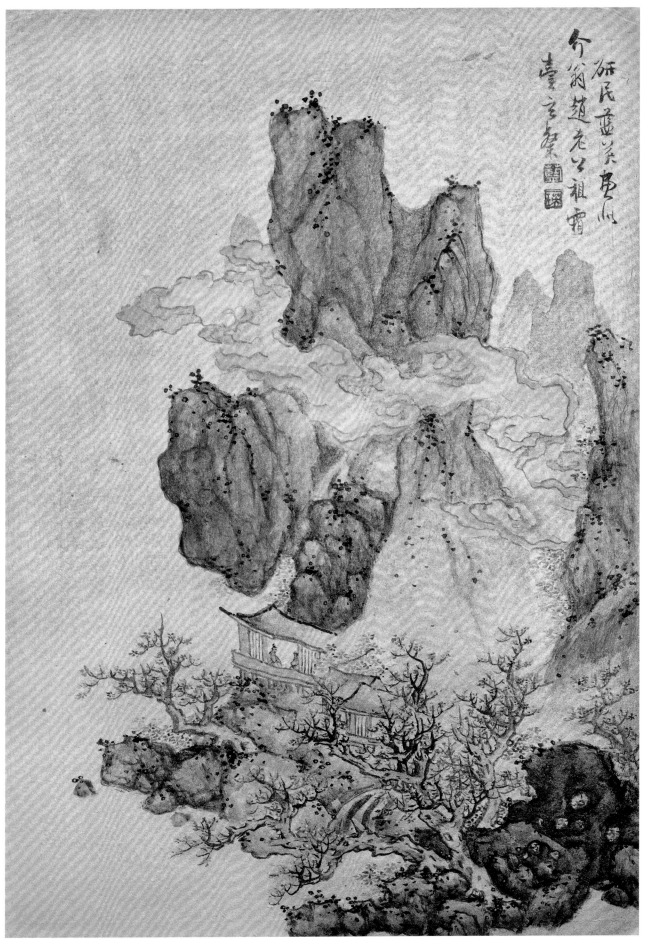

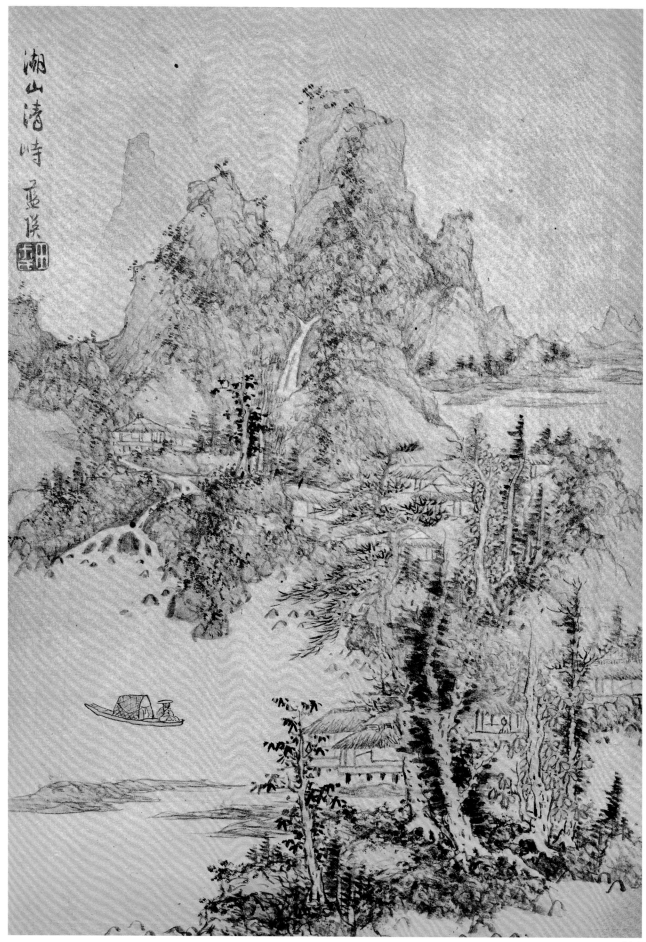

湘山清峙

盃溪

22.9

50

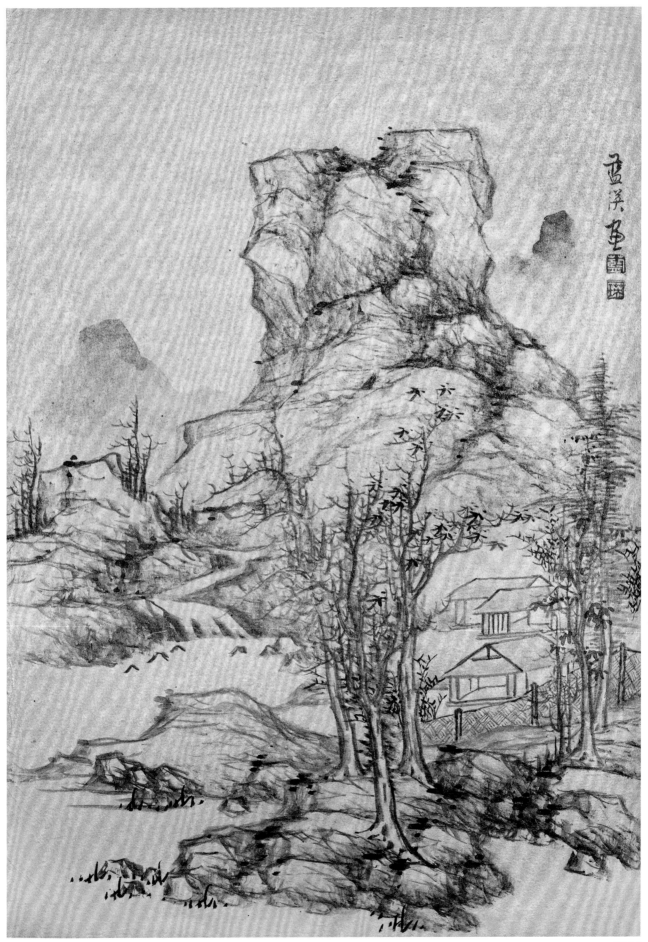

孟溪草堂畫[印]

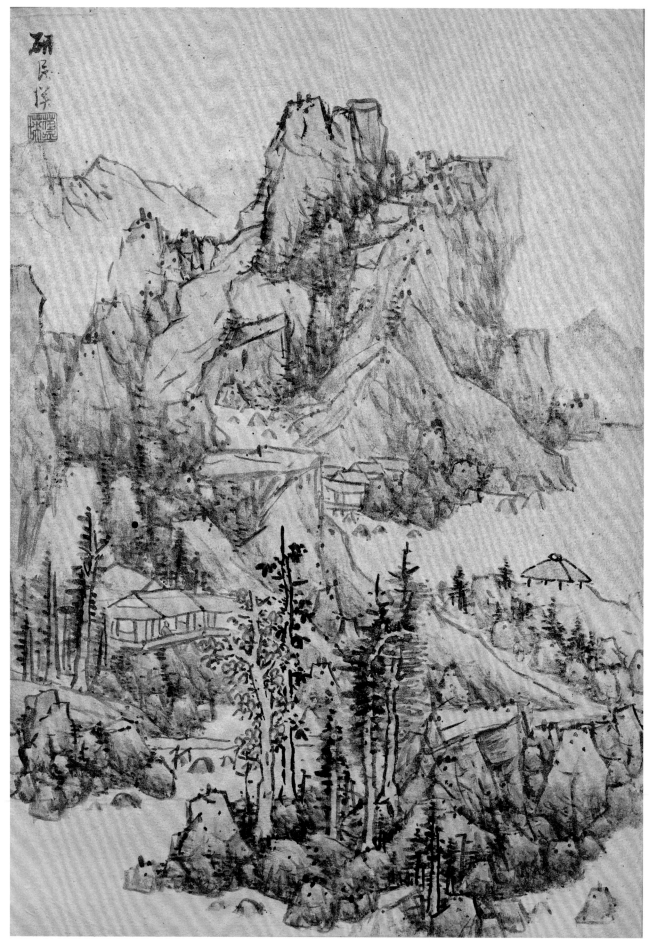

22.11

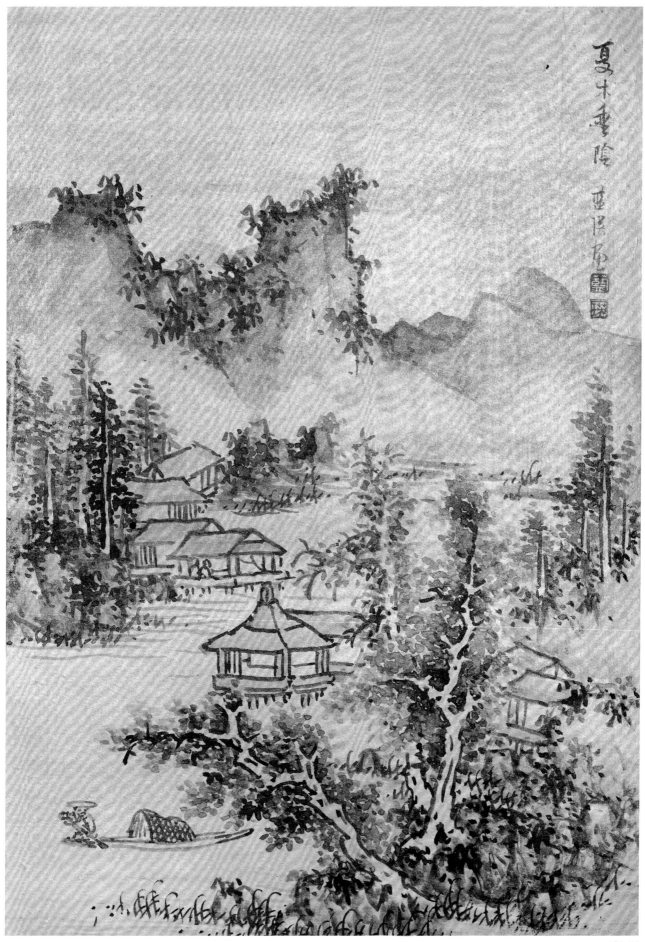

夏木垂陰 亞明畫

23

藍瑛　仿古山水圖冊
紙本　墨筆或淡設色
各開縱30.8厘米　橫23.2厘米

Landscapes After Previous Painters
By Lan Ying
Album of 8 leaves
Ink or light colour on paper
Each leaf: H.30.8cm　L.23.2cm

圖冊是以仿古為名，而自出新意之作。據其題文，可知依次仿元代倪瓚、五代趙幹、北宋米芾、元代趙孟頫、王蒙、吳鎮、北宋郭熙、元代黃公望八家的筆風。從中可看出，晚年的藍瑛仍痴情於元人筆墨，並將元人筆墨運用得十分自如。粗而乾的行筆正是畫家多年形成的個人風格。鈐印"瑛"（朱文）、"田叔"（白文）、"紫崖"（白文）。

第一開　自題："乙未花朝法倪元鎮。溪上草亭　似紫翁老公祖博粲。山民藍瑛"。收藏印"史承謨印"（朱文）。

第二開　自題："煙溪秋涉　趙幹畫。乙未二月朔。藍瑛摹"。

第三開　自題："米南宮。楚山清曉　藍瑛擬於紫翁老祖臺冰署。乙未二月朔日也。"

第四開　自題："百灘度流水，萬壑響松風。趙榮祿畫，擬於山陰道中。藍瑛　乙未"。

第五開　自題："山民法黃鶴山樵畫法於鑑湖舟中。藍瑛"。

第六開　自題："莎岸漁舟　師沙彌法。藍瑛"。

第七開　自題："松山蕭寺　乙未春二月擬郭河陽畫，似紫翁老公祖大辭宗清賞。藍瑛"。收藏印"俞石年珍藏記"（朱文）。

第八開　自題："乙未壬月上元下榻紫翁老祖臺冰署。翁退食之餘，清言六法，妙參三昧，深得元人墨趣，遂擬大痴道人秋山疊翠。請教。研農瑛"。

乙未為清順治十二年（1655），藍瑛時年七十一歲。

乙未莢朔
依倪元鎮
溪上艸亭
似
紫翁老公
祖惠繫
山民董溪

23.1

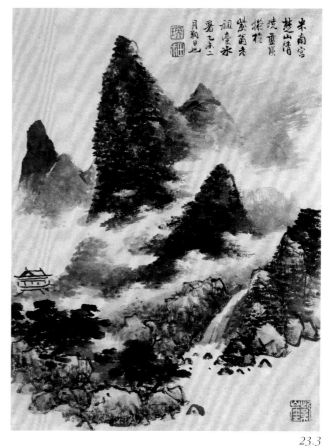

米南宫
楚山清
曉靈溪
紫茴老
祖壹水
暑乙未二
月朔日也

23.3

烟溪秋涘 趙幹畫
乙未六月朔 董溪摹

23.2

百灘度流水
萬壑響松風
趙榮祿畫
擬于山陰
道中董溪
乙未

23.4

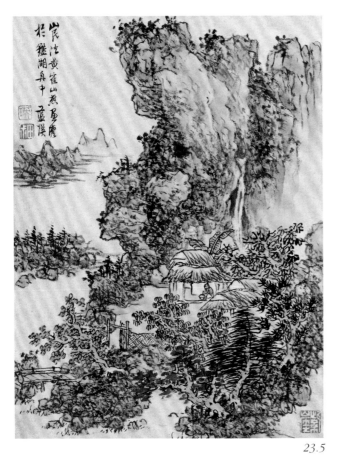

23.5

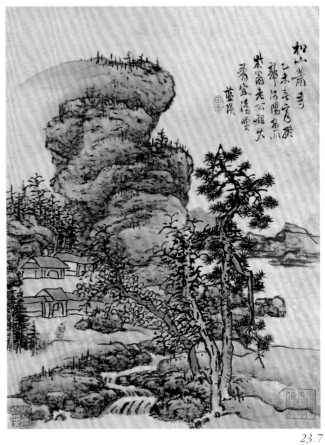

23.7

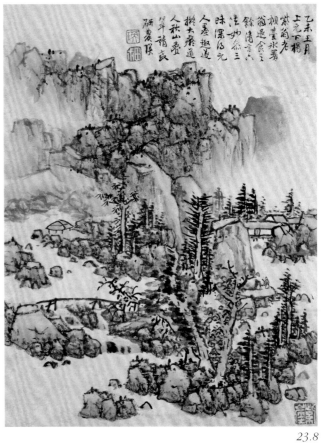

23.6

23.8

24

藍瑛　桃花漁隱圖軸
絹本　設色　縱189.6厘米　橫67.8厘米

Fishermen Among Peach Blossoms
By Lan Ying
Hanging scroll, colour on silk
H.189.6cm　L.67.8cm

圖中繪青山綠水間，遊艇中的紅袍官員與漁舟高士相對而談。山巒染石綠，桃花施淡粉色，松柏施墨綠，設色鮮明典雅。

本幅自題：〝桃花漁隱　法趙松雪畫。擬似顧公翁兄長立粲。乙未二月朔。藍瑛〞。鈐〝藍瑛之印〞（白文）、〝田叔父〞（朱文）。

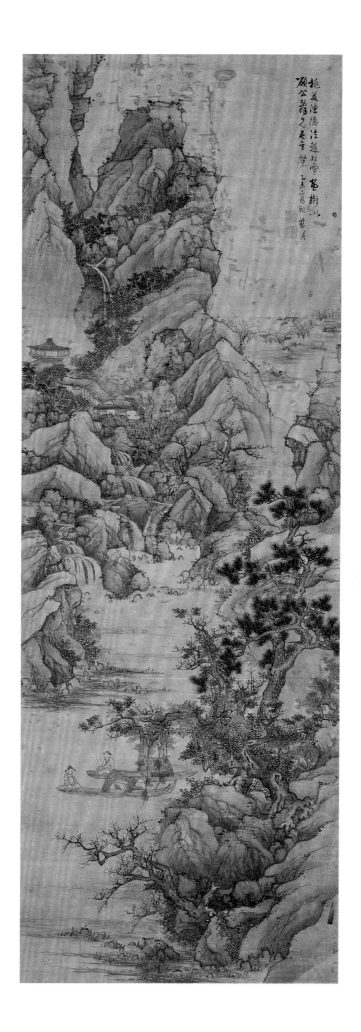

25

藍瑛　雲壑藏漁圖軸
絹本　設色　縱369厘米　橫98厘米

Landscape with Two Fishermen
By Lan Ying
Hanging scroll, colour on silk
H.369cm　L.98cm

圖中畫北方高嶺，雲氣出嶂，松石巍峨，山泉噴湧，桃花
盛開。半山間畫一文士憑樓遠眺，山下溪中二漁父對語，
氣象高曠，春意盎然。此圖係超長條幅，但仍在盤曲的山
石結構中形成變化。畫風得李唐粗放雄勁的筆力，並成自
家意思，有密體山水的筆墨特點。用筆多轉折扭曲，用小
斧劈皴、點子皴，以留白構成"之"字形山脊。

本幅自題："雲壑藏漁　丁酉秋九月　仿李希古畫於山陰
道上。西湖外史藍瑛"。鈐"藍瑛之印"（朱文）、"田未"
（白文）。

丁酉為清順治十四年（1657），藍瑛時年七十三歲。

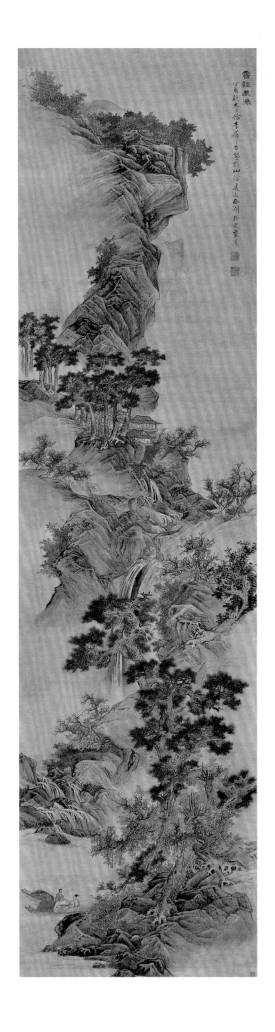

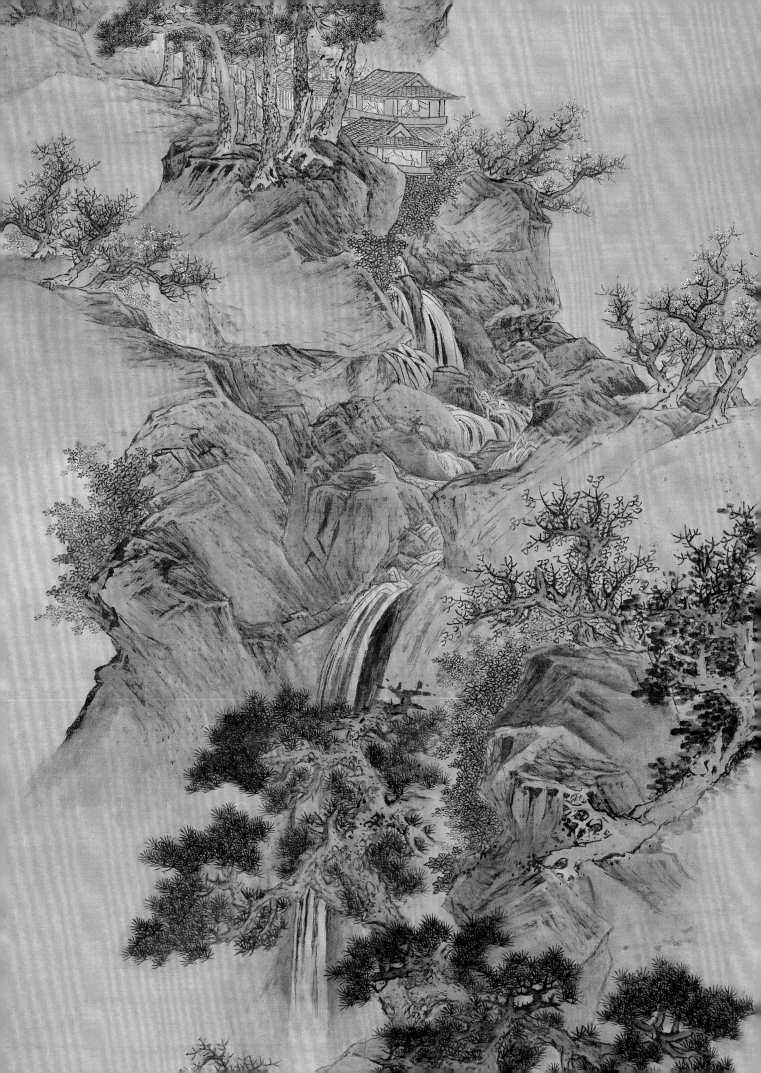

26

藍瑛　白雲紅樹圖軸
絹本　設色　縱189.4厘米　橫48厘米

White Clouds and Red Autumnal Trees
By Lan Ying
Hanging scroll, colour on silk
H.189.4cm　L.48cm

圖中繪白雲間青山聳立，秋林盡染，一老者策杖觀泉。此圖
係沒骨青綠山水，意筆勾廓，以粗筆敷染青綠，這是盛行於
明末的山水畫新技法。據傳南梁的張僧繇長於青綠山水，故
自標"法張僧繇"。

本幅自題："白雲紅樹　張僧繇沒骨畫法。時順治戊戌清和
畫於聽鶴軒。西湖外民藍瑛"。鈐"藍瑛之印"（白文）。

戊戌為清順治十五年（1658），藍瑛時年七十四歲。

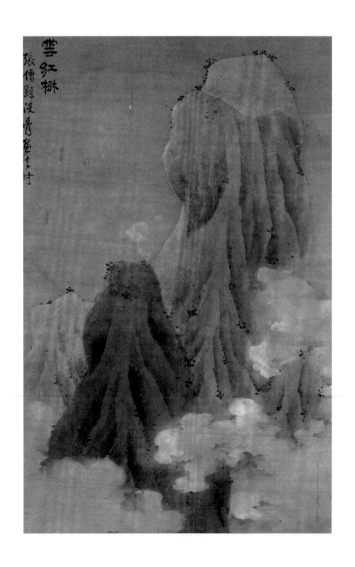

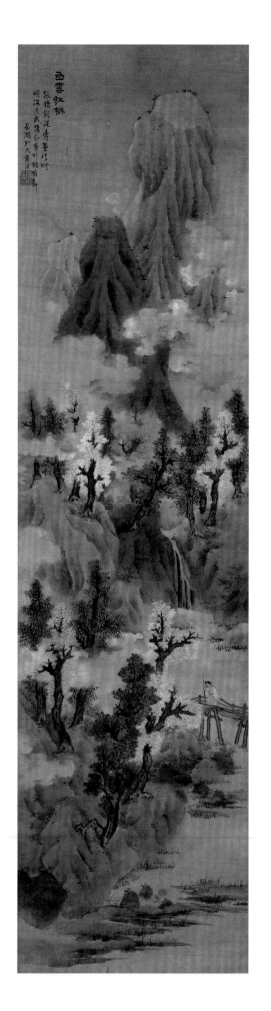

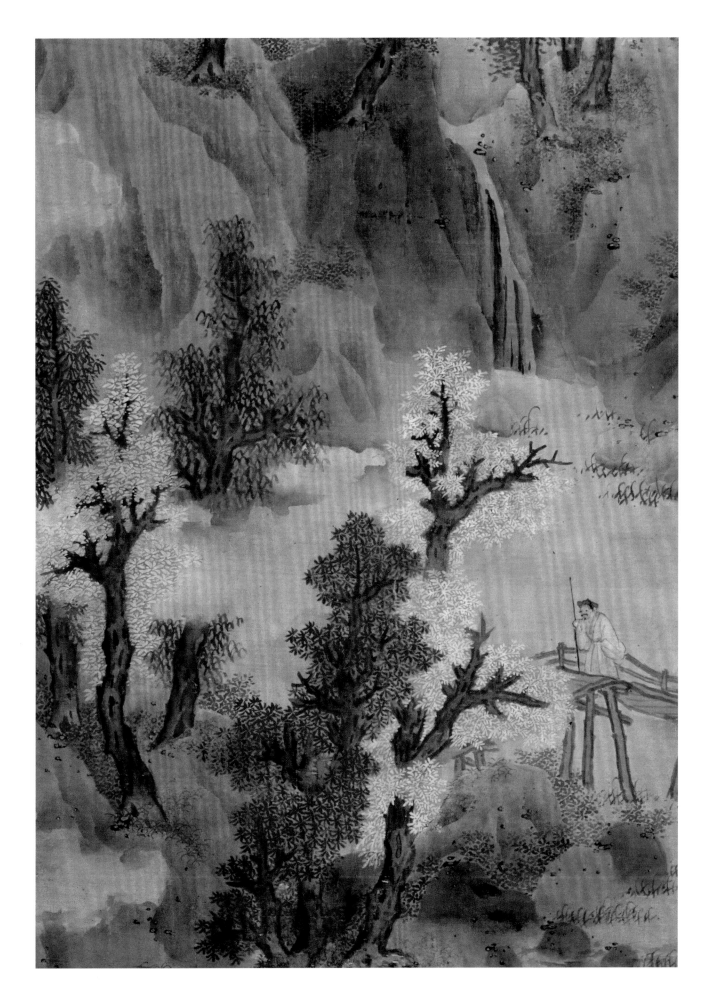

27

藍瑛　秋壑尋詩圖軸
絹本　設色　縱190.3厘米　橫32.9厘米

A Scholar Thinking of Poems in the Mountain Valley
By Lan Ying
Hanging scroll, colour on silk
H.190.3cm　L.32.9cm

圖中繪深山幽谷，一文士仰望紅葉似尋得詩句。此圖以高遠法取勢，筆力沉穩，青綠、硃砂，冷暖色調互襯。作者自題法北宋燕文貴，但更多有元代黃公望之筆墨精髓。

本幅自題："秋壑尋詩　法燕文貴畫於吳山山房。藍瑛"。鈐"藍瑛之印"（白文）、"田叔父"（朱文）。

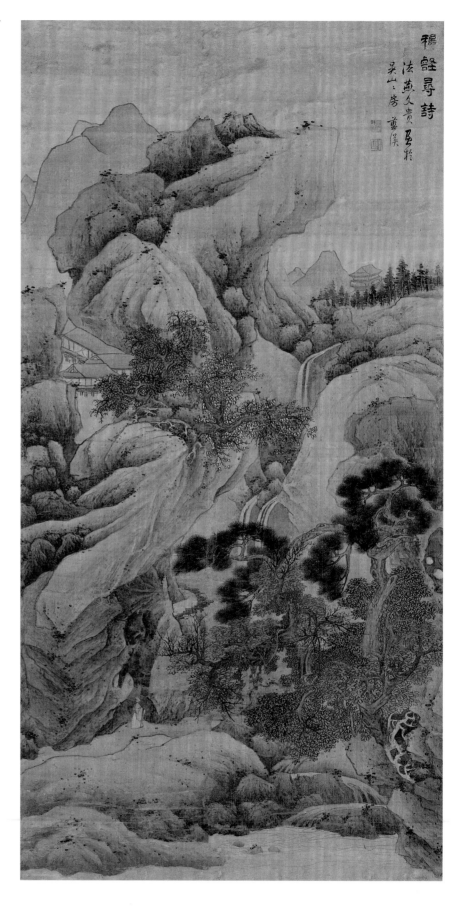

藍瑛　桃源圖軸
紙本　設色　縱30.9厘米　橫27.5厘米

The Mountain and Peach Blossoms
By Lan Ying
Hanging scroll, colour on paper
H.30.9cm　L.27.5cm

圖中山巒石壁用乾筆皴擦，渾古蒼莽，隔河相望的桃樹紅花明艷鮮麗。二者剛柔相濟，墨彩生輝。此係小幅之作，頗為罕見，表現的是作者所見過的五代荊浩《盧鴻草堂圖》。

本幅自題：“荊浩盧鴻草堂圖中意。藍瑛”。鈐印“田卡”（朱文）。

鈐鑑藏印“紫山居士”、“史承謨印”。

29

田賦　墨菊圖扇
紙本　墨筆　縱17厘米　橫52.8厘米

Chrysanthemum in Ink
By Tian Fu
Fan covering, ink on paper
H.17cm　L.52.8cm

圖中以寫意法繪菊花竹石，筆墨濕潤靈秀，富於變化。

自題："戊辰春暮為務滋詞兄。田賦"。鈐"田賦之印"（白文）、"田公賦"（白文）。另有題詩："佳色含霜向日開，餘香冉冉覆莓苔。獨吟節操非凡種，曾向陶君徑裏來。學曾"。鈐"張學曾印"（白文）。

戊辰為明崇禎元年（1628）。

田賦，生卒不詳，字公甫（一作公賦），山陰（今浙江紹興）人。善山水，初師關九思，後學藍瑛，筆力蒼古而有致，丘壑深遠而不繁，兼擅花鳥蘭竹。

30

藍孟　墨筆山水圖軸
絹本　墨筆　縱210.6厘米　橫46.3厘米

Landscape in Ink
By Lan Meng
Hanging scroll, ink on silk
H.210.6cm　L.46.3cm

圖中繪山清水秀的江南景象。山峯陡峭,草木葱蘢。坡石平坦處高士席地盤坐。筆墨不着意表現濃淡變化和陰陽向背。

本幅自識:"乙巳秋九月畫於長安客窗。西湖藍孟"。鈐"藍孟之印"(白文)、"亦輿一字次之"(白文)。

乙巳為清康熙四年(1665)。

藍孟,生卒不詳,字次公、鸑,錢塘(今浙江杭州)人,藍瑛子。善山水畫。摹仿宋元,得倪瓚疏秀雅逸之致,畫趣較其父蘊藉。

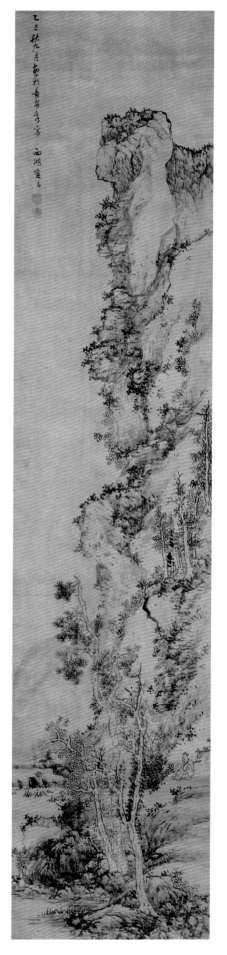

31

藍孟　溪山秋老圖軸
絹本　設色　縱166.5厘米　橫50.5厘米

Mountain and Stream in Autumn
By Lan Meng
Hanging scroll, colour on silk
H.166.5cm　L.50.5cm

圖中繪山路逶迤，雲霧縹緲，將高山與樹木拉開空間距離。
以牛毛皴畫山，以夾葉法或針葉法畫樹，以赭石、石綠、石
青、鉛粉等色點染山石樹木，畫面明潔清潤，畫風極類藍
瑛。

本幅自題："法李咸熙畫。營丘學於王右丞，故自變法又超
師門。余作此幀未免夢夢奈何。藍孟"。鈐"藍孟之印"（白
文）、"次公"（朱文）。

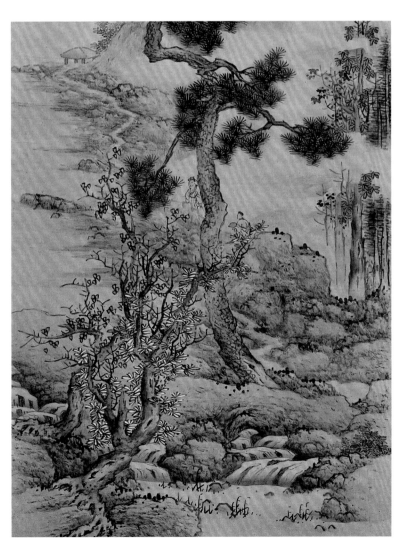

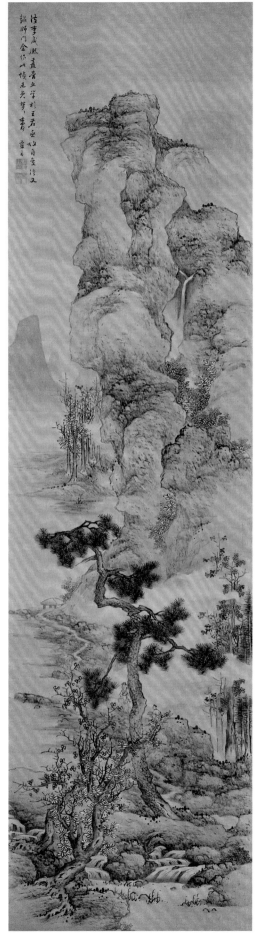

32

藍濤　高山流水圖軸
紙本　設色　縱186厘米　橫92.8厘米

The Lofty Mountain and Flowing River
By Lan Tao
Hanging scroll, colour on paper
H.186cm　L.92.8cm

圖中高士設琴於膝，專心撫弄，流泉飛瀑，點示出"高山流水"的主題。人物與周圍景融為一體，松柏、桂樹標示着撫琴人高雅的情懷。筆墨摹法元代盛子昭工細與粗率、着色與水墨相結合的畫風。

本幅自題："高山流水　戊辰夏日藍濤摹盛子昭筆，筆似雲山大詞宗。"鈐"雪坪藍濤私印"（白文）、"田叔之孫次公之子"（朱文）。

戊辰為清康熙二十七年（1688）。

藍濤，生卒不詳，字雪坪，錢塘（今浙江杭州）人，藍瑛孫，傳其家法。

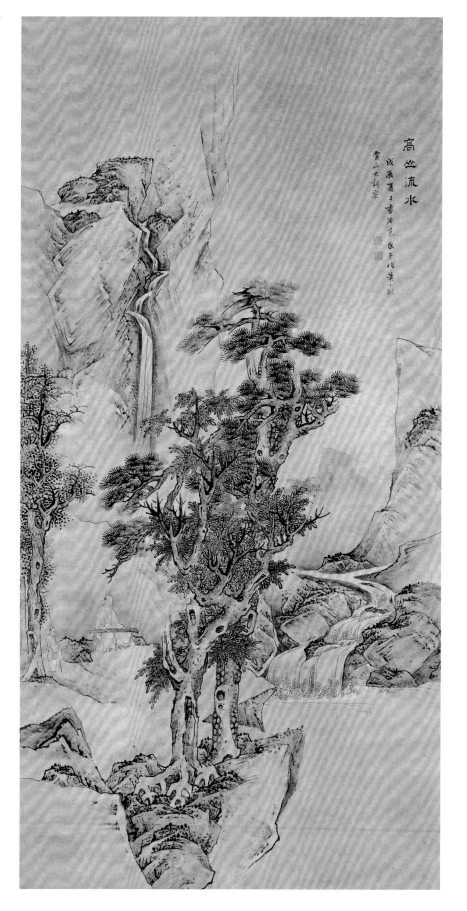

33

藍濤　高秋川至圖軸
絹本　設色　縱197.3厘米　橫98.4厘米

Landscape in Autumn
By Lan Tao
Hanging scroll, colour on silk
H.197.3cm　L.98.4cm

圖中繪山川亭榭，一長者穿林尋訪，
高士憑樓觀瀑。此圖取高遠勢構圖，
敷以石綠、赭石，夾葉法勾勒樹葉，
樹根裸露，筆墨勁健、嫻熟，得藍瑛
之法。

本幅自題：“高秋川至　乙亥嘉平摹
蕭照畫。藍濤”。鈐印“藍氏雪坪”（朱
文）、“臣濤”（白文）。

乙亥為清康熙三十四年（1695）。

藍濤　薔薇白頭圖軸
絹本　設色　縱154.8厘米　橫43厘米

Wild Roses and a Chinese Bulbul
By Lan Tao
Hanging scroll, colour on silk
H.154.8cm　L.43cm

圖中繪薔薇、白頭、百合，寓意吉祥。花鳥皆細筆精心勾勒，以淡彩點染，色調勻淨秀雅。湖石輪廓以轉折筆觸表現，石面無皴，略加渲染。畫風工緻而不失古樸天真的格調。

鈐印"藍濤"（朱文）、"雪坪氏"（白文）。

35

藍深　秋卉雙禽圖軸
絹本　設色　縱143.8厘米　橫45.6厘米

Autumn Flowers and Two Birds
By Lan Shen
Hanging scroll, colour on silk
H.143.8cm　L.45.6cm

圖中繪秋日黃櫨紅葉爭艷，芙蓉、野
菊競放，蘆花殘敗，一對白頭活躍枝
頭，寓意吉祥。筆墨嫺熟，葉筋勾得
一絲不苟，樹幹上的綠苔先以潤墨鋪
底，再在其上施青綠色，顯得鮮明蒼
潤。

自題："最愛拒霜花巧笑，更憐霜葉
傲春花。蒹葭秋水盈盈外，一帶煙波
蕩晚霞。錢唐藍深"。鈐"藍深之印"
（白文）、"謝青"（朱文）。鑑藏印模
糊不識。

藍深，生卒不詳，字謝青。錢塘（今
浙江杭州）人。藍瑛孫。善山水花
鳥，能習家法。

36

劉度　西湖十景圖冊
絹本　設色　各開縱29.8厘米　橫45.3厘米

The Ten Famous Scenes of the West Lake
By Liu Du
Album of 10 leaves, colour on silk
Each leaf: H.29.8cm　L.45.3cm

圖冊繪西湖十景，界畫嚴整工細，設色清新淡雅，山石皴法靈活多變，寫實技巧較藍瑛更細，有"出藍"之譽，屬劉度山水冊代表作。

第一開　平湖秋月。一河兩岸式構圖，以臥筆橫點樹葉、苔痕，山石施披麻皴。鈐"劉度"（朱文）、"未憲"（白文）。

第二開　蘇堤春曉。樹木罩染一層翠綠，山石有染無皴。鈐"劉度"（朱文）。

第三開　三潭映月。樹葉五彩繽紛，樹根處如煙籠霧罩。鈐"劉度"（朱文）、"未憲"（白文）。

第四開　曲院風荷。亭中高士對晤，湖石施牛毛皴。鈐"劉度"（朱文）、"未憲"（白文）。

第五開　花港觀魚。點染桃花燦若紅霞，罩染新綠如煙。鈐"未憲"（白文）。

第六開　雷峯夕照。以荷葉皴畫山，意境清幽曠遠。鈐"未憲"（朱文）。

第七開　柳浪聞鶯。畫舫刻畫得嚴整精緻，岸邊春柳如浪，遠山近坡無皴。鈐"未憲"（白文）。

第八開　雙峯插雲。山巒以米點點出，施石綠染出雲煙。鈐"劉度"（朱文）、"未憲"（白文）。

第九開　南屏晚鐘。寺廟四周松木渲染石綠，山石施牛毛皴。鈐"未憲"（白文）。

第十開　斷橋殘雪。罩染淡墨，於墨上綴白粉以表雪意。自識："庚辰又正月　劉度畫"。鈐"劉度"（朱文）、"未憲"（白文）。鑑藏印"清淨瑜趣館。"

庚辰為明崇禎十三年（1640）。

劉度，字叔憲，一作叔獻，錢塘（今浙江杭州）人。藍瑛弟子，繪丘壑泉石，佈置細密。後多作青綠山水，工界畫樓臺。

36.1

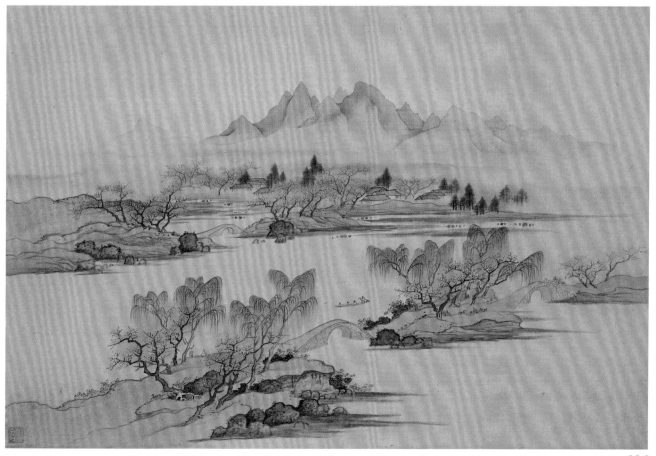

36.2

36.3

36.4

36.5

36.6

36.7

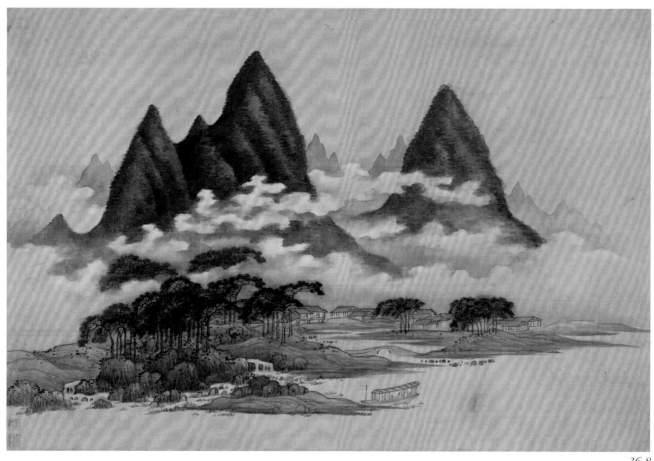

36.8

36.9

36.10

37

劉度　雪山行旅圖扇
金箋　設色　縱18.2厘米　橫51.2厘米

Travelers on a Snow-covered Mountain
By Liu Du
Fan covering, colour on gold-flecked paper
H.18.2cm　L.51.2cm

圖中雪灑枝頭，村舍皆白，江山一派寒意。佈局疏密得當，
樹枝細梢勾如蟹爪，梢尖上敷白，有山石用筆勁利方硬，山
體略加解索皴皴擦。

自題："仿王右丞畫法。甲申長至劉度　惟時詞兄正"。鈐
"叔憲"（白文）。

甲申為明崇禎十七年（1644）。

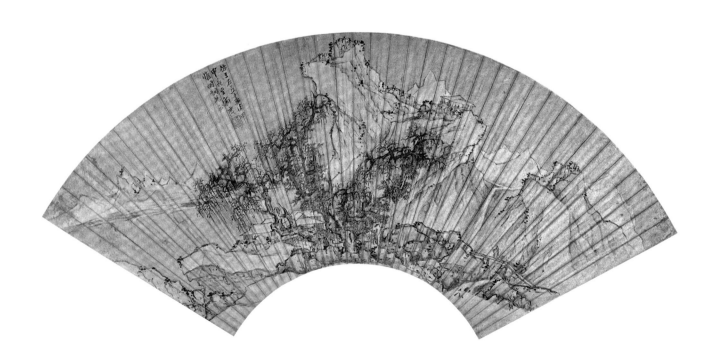

38

劉度　海市圖卷
絹本　設色　縱40.6厘米　橫160厘米

Mirage
By Liu Du
Handscroll, colour on silk
H.40.6cm　L.160cm

圖中繪鹽官（今浙江海寧）出現海市蜃樓的情景，意境開闊，有咫尺千里之感。用筆精細工整，施花青表現海中幻影，迷迷朦朦。畫法是宗法唐代小李將軍李昭道金碧山水，但具有行畫工細刻板的特點。

本幅自題："己丑夏日　仿小李將軍畫法。上石翁祖臺大辭宗博正。劉度"。鈐"叔憲"（白文）。尾紙有吳偉業行書《海市紀述》、張天機楷書《海市記》，鈐"楊廷鑑印"等七方印。

己丑為清順治六年（1649）。

海市記　張天機

青齋琉海為東亦或為北則表東海北海客搏之說是也越人指普陀為南海一東海而南北併名安所得回亭序偏趂而南關閩此一海循之亭東也記云登臨瀚海然則渝海即北海與又聞荒蔷西水咸西注焉西海似西獨為海而南北可以理推也家近渾河官江淮固几庸眉睫間物物海以西向若若動若嘆于後滑書行之鹽官自由奉發丹已快注汪洋中矣門人張君常陳文長治丹斤城南之發驚莫非君常先尊應耳念先觀海而後酌之秀麥麥彌望徑莫若稍首水去岸尚五六里南北諸山都不見唯道見波光微明而已意屬所歸舟期臨倉畢詰旦會東郊今晨先其牡帛復見向蕭禮記石塘頗震晨望天水之水不及岸前二三四尺焂大已發焂浮動波波煙可上奔田萃者咸停工以待從者指點向一番秀麥為秦駐山諸山東北為乍東北山如咸眸者仍在左右共言此海市山頭顯末有也爾開東海人云蓬萊縣陳山樓閣旗幟貽檣人物形不一大抵宵城中所有則海中時現黃蟹之西則陳山時現高城起伏壞把長西向數里鶯孤松為兩莢為鼻帝陀為蟹形復為盤上復層生如小浮屠復為孤旗尾飛似聞麇而黃蟹者有目焦矗時現似雲裏蜃把城中萬家孤松相合四几粟秋百層時於城中湯趁如雲裏碧翠翠生菁翠婉霧可愛有斜徑可礙可通城上峙有大木百丈亘蟹西山木末遗兩山外牧一可指諸山此山為蟹左隻壁後聲浮磚立時齡復合山下有竹梯觀示奇雲陳山一門不大閬前前無柱復成汪之東一石橋橫小山上如堂蚩橋中東北散浮於雲中木上蘇小也山頂為蟹頂有方傘出人揖杖出頭忽向西半起一欄前無柱復橫棹從屋上飛去若雲行墻屋時起一小屋時有黃蟹而邑墻起百磚狀起百磚而向韓向南復轉為西南迤山樓份戍白邑如立碑嵌陷白堤尤紛飛如樓堂望海也三月桃掛坡扠踈可見其水中影翻川之西則有佳幟六歲波煙漾之如漁人農室立船頭而樓船之西則時時有漁檣斛佈置海處也傳

地精英自時有誠不聚与靈不走八覺影現空明中光影相摩成不朽
我公精英勁百靈旋旎到海　神靚東界　帝曰命挹羊叱馬龍魚
驅奉駐之東龍變雲兀百實沐浴開項史初者為筌後為蟹蟹中振出浮
如鱸觀青煙結篆雲氤東映珠蛺帶幢觀者於此心鵞祗唯思變
屠觀浮蒼愛兀孤直千雲好日空中寒幻者為嶋後為盞玉鎖金骨
峯頭丹頰連靈雲白光淌・錦棚盧此是蜃樓蟹蟹仙人出入如洞
天仙人視之如等閒閒靨史盧盡飛蟹仙亮苑雲結雲烟石橋東上起
高樓似有仙人樓上檻落雲杵碧如玉為堤黃金釣傀人喜樓
戒隨風吹韓纨西望見不栏孤城十仞何遼迤城中閣連雲殺閣上
升青勃雲煙水兩山欲斷石梁上百丸電氣東虹不斷煙波見上
頭彌猶真執杂上可駐中下拂霜陰・碧雲千尋髮峯西去一山出
有仙人來欲來不來私彿倜海水群琴復聲乾千峯萬竅俱樓臺時唾
仙人何好奇空中之相馬能為不信試有黃盤孫松如鐵僾恩忙作
風中樗聲閒象家生空明室明不生亦我息此事古今間前有蘇
子今張公匣閒造物有私高精誠之氣天相通海上飛蟹相示自言
第一平事自申至即如千午造化心生理無蟹公作記余為敬諮公言
錦貝混怊怒鳥雲中壁升嶂瑤花浪東堆閒道仙人偶東與誰將杯酒
旗瀧東上近蓬萊海閣空明象氣閒一綠健天成五色七裏倒水結層
臺飛混恠鳥雲中壁升嶂瑤花浪東閒道仙人偶東與誰將杯酒　嘆重回
扶掘吹息使呈乘鼈女歇忙抄剪栽十二樓成無項劘八千歲裏豺徘
佣人生到海方知水物化枋時偶結臺自是精靈閒至理東方豈少
戲龍才
實氣摐空變不以珊瑚百人怒重樓雖犄扶木荇番頂特為彰瀛
島洲萬里玫瑤懸渤澥千春精衛總蟹浮頂史獨棲蟹天衰不信人閒
有此立
相傳東海幻蓬萊二浦三山望不孤天上橋梁拯弱水人家鷄犬入
水臺孤棲产化青鮫氣赤壁逺懸明月珠恨末陷從同嘆望乘威鄘羽
到神區

己丑暑月蘭陵楊廷繼手錄于　昭慶之三宿堂

海市紀述

余嘗之中州與同年　張公石平相見於大梁大梁以峻士女之淵雜省車馬之師宮觀崇以峻士女之淵雜省車馬之師輨轄五方百貨羅布而錯列迤置酒登鼈臺北望黃河涇昱不牡哉別专十奇伊闕以壮龍門豈天來屈漢倒注洵乎予年石平官西淅觀察余訪之湖上握手話舊事嘆息久之酒酗耳熱石平曰子乃言大梁哉予涌鹽官觀海市笑始登妻望大梁於海中有奇予謂長三十及曰

吳訥　秋山會友圖軸
絹本　設色　縱163厘米　橫87.5厘米

Two Scholars Meeting at a Mountain Temple in Autumn
By Wu Ne
Hanging scroll, colour on silk
H.163cm　L.87.5cm

圖中繪秋山古刹，二高士相對而談，童子一旁抱琴。風貌古樸，構圖取勢雄渾，筆法簡潔，山石用荷葉皴。

本幅自題："丙午冬日畫於介福堂。吉庵吳訥"。鈐"吳訥之印"（朱文）、"吳氏仲言"（朱文）。

鈐藏印"董夢清"（朱文）。

丙午為清康熙五年（1666）。

吳訥，生卒不詳，字仲言，杭州人。山水學藍瑛，花卉學孫杕。

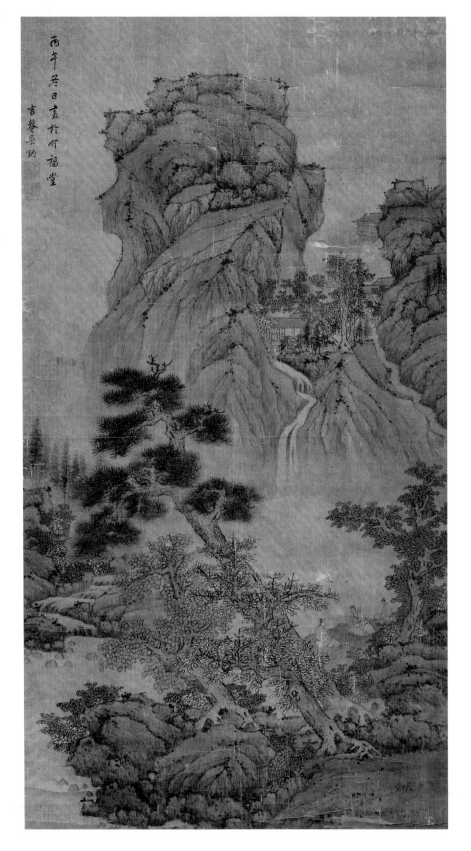

40

馮湜　山水圖軸
絹本　設色　縱168厘米　橫44.6厘米

Landscape
By Feng Shi
Hanging scroll, colour on silk
H.168cm　L.44.6cm

圖中畫秋山紅樹，古寺長松，一老者策杖歸來，意境蕭散。
用筆靈動隨意，山石樹木畫法與藍瑛有淵源關係。

本幅自題："丙午花朝畫於長安客窗。墨使馮湜"。鈐"馮
湜之印"（白文）、"沚鑑"（白文）。

丙午為清乾隆五十一年（1786）。

馮湜，生卒不詳，字沚鑑，祖籍山陰（浙江紹興）。山水輕
淡細秀，殊有雅致，亦工花卉。

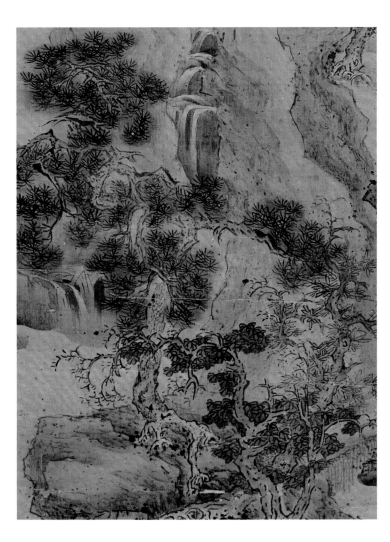

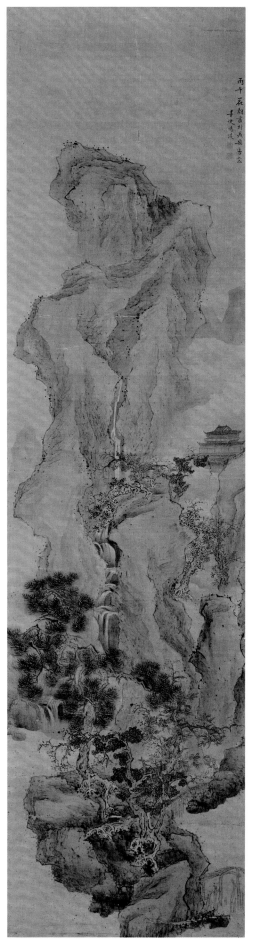

41

洪都　仿黃鶴山樵山水圖軸
絹本　設色　縱174厘米　橫44.5厘米

Landscape After Huanghe Shanqiao (Wang Meng)
By Hong Du
Hanging scroll, colour on silk
H.174cm　L.44.5cm

圖中畫危峯崇嶺，臨溪秋林中有茅舍隱現，半山亭中有高
士憑欄觀景。畫法學藍瑛，只是樹石細碎，顯得平淡清
逸。

本幅自題："壬寅長至仿黃鶴山樵。畫於東皋介福堂。蕭
園洪都"。鈐"洪都之印"（白文）、"客玄"（朱文）。

裱邊有吳鳳韶題記。

洪都，生卒不詳，字客玄，錢塘（今浙江杭州）人。善畫
山水林木。

徐渭

Xu Wei

42

徐渭　四時花卉圖卷
紙本　墨筆　縱29.9厘米　橫1081.7厘米

Flowers of the Four Seasons
By Xu Wei
Handscroll, ink on paper
H.29.9cm　L.1081.7cm

圖卷分七段，繪牡丹、葡萄、芭蕉、桂花、松樹、雪竹、雪梅。每段自成一局，但又銜接自然，用筆放縱瀟灑，墨氣貫通，渾然一體。全卷激情意趣有起有伏，猶如一首詩篇。

本幅自題："老夫遊戲墨淋漓，花草都將雜四時。莫怪畫

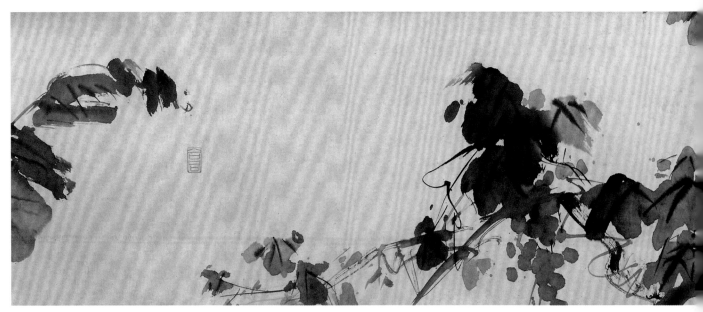

圖差兩筆，近來天道夠差池。天池徐渭”。鈐印“天池山人”（白文）。每段間鈐印“合同”（朱文）。

鈐藏印“堯峯樓”（白文）、“堯峯樓劉氏元農珍藏書畫印”（朱文）、“少山平生真賞”（朱文）、“劉氏稷勛”（白文）、“元農得意”（白文）、“過雲山房”（朱文）等十七方。

徐渭（1521—1593），山陰（今浙江紹興）人，字文清、文長，號天池山人，青藤居士。寫意花鳥畫家。筆墨超逸，簡練概括，對後世的寫意花鳥畫產生了巨大的影響。

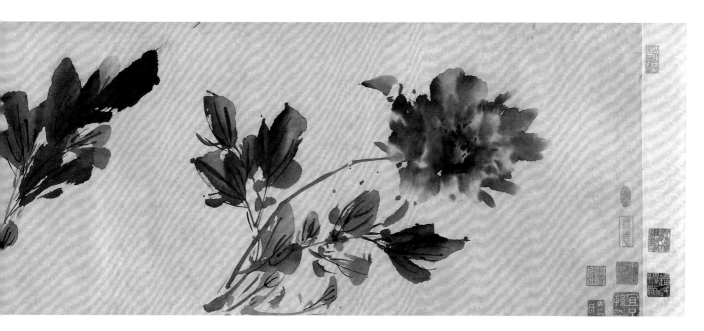

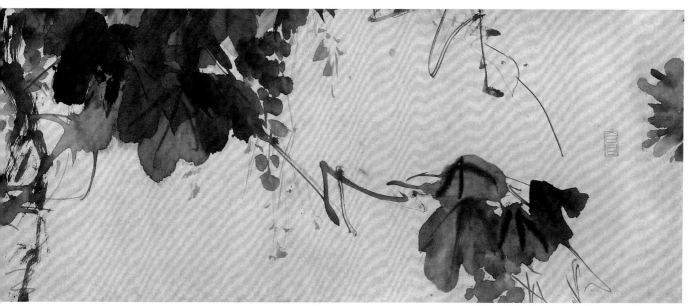

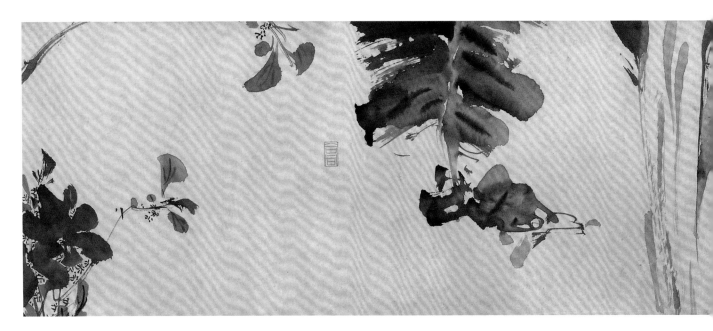

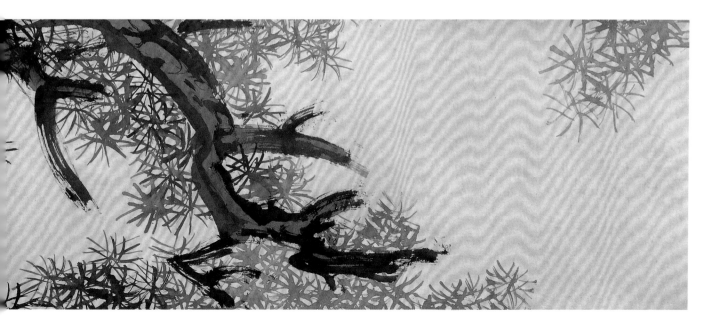

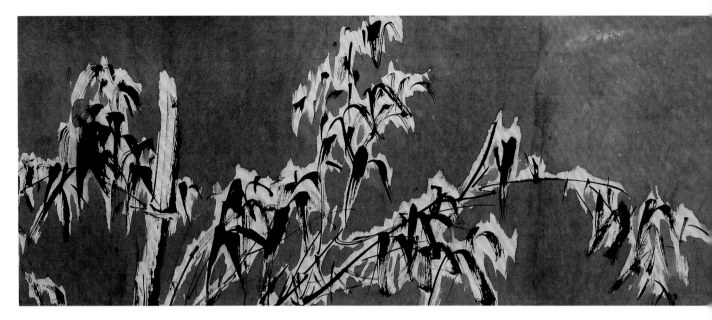

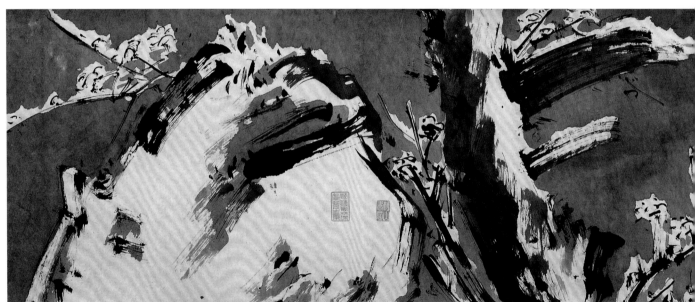

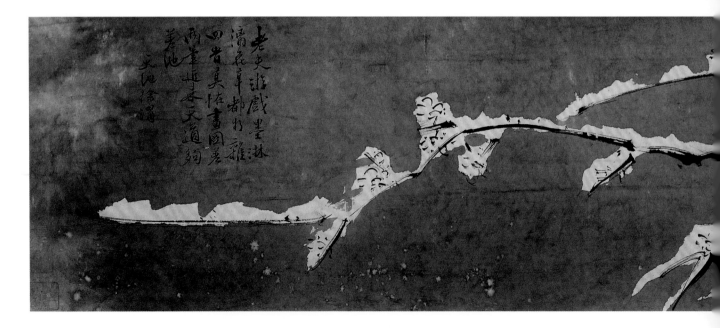

43

徐渭　墨葡萄圖軸
紙本　墨筆　縱116.4厘米　橫64.3厘米

Grape in Ink
By Xu Wei
Hanging scroll, ink on paper
H.116.4cm　L.64.3cm

圖中葡萄藤枝錯落低垂，大葉紛披，
葡萄粒粒晶瑩欲滴，信筆揮灑，豪放
的水墨技巧構成動人的氣勢，代表了
畫家的大寫意風格。題詩字勢跌宕，
述說着不平的經歷。

本幅自題：「半生落魄已成翁，獨立
書齋嘯晚風。筆底明珠無處賣，閑拋
閑擲野藤中。天池」。鈐印「湘管齋」
（朱文）。

鈐藏印「夏山樓藏書記」（朱文）、「竹
明真賞」（白文）、「北平韓德壽審定
真跡」（朱文）、「陳希濂印」（白文）。

44

徐渭　黃甲圖軸
紙本　墨筆　縱115厘米　橫29.6厘米

A Crab Under Lotus Leaves
By Xu Wei
Hanging scroll, ink on paper
H.115cm　L.29.6cm

圖中以奔放而精練的筆墨，寫出清秋
時節的螃蟹橫行之態及荷葉蕭疏之
影，畫蟹雖只寥寥數筆，卻摻用勾、
點、抹多種筆法，荷葉則筆闊氣貫，
更顯秋意無盡。

本幅自題："兀然有物氣豪粗，莫問
年來珠有無。養就孤標人不識，時來
黃甲獨傳臚。天池"。鈐"徐渭之印"
（白文）、"天池山人"（白文）。

鈐藏印"韞輝齋印"（白文）、"暫得
於己快然自足"（白文）、"張葱玉家
珍藏"（朱文）、"西泠翁康飴鑑藏"（朱
文）、"石癲珍藏"（白文）。

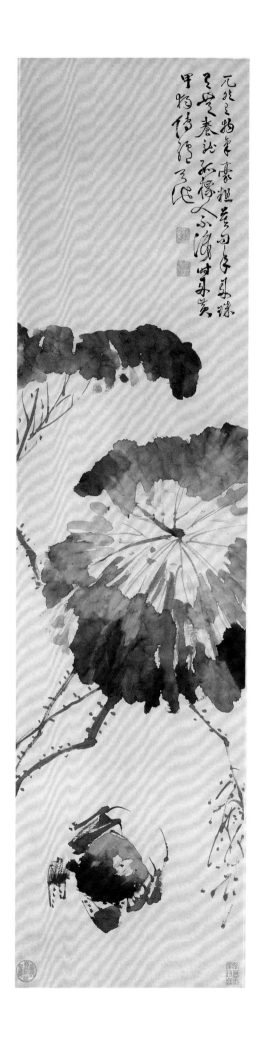

45

徐渭　山水人物花卉圖冊
紙本　墨筆　各開縱26.9厘米　橫38.3厘米

Landscapes, Figures and Flowers
By Xu Wei
Album of 16 leaves, ink on paper
Each leaf: H.26.9cm　L.38.3cm

圖冊共十六開，墨筆雜畫花卉人物十五開，題記一開。其後有吳昌碩、李詳題跋、題詩。此冊用潑墨寫意法隨意揮灑點染而成，形象雖簡，但不失神采，是典型的文人戲墨之作。每開款下鈐"徐渭之印"（白文）、"天池山人"（白文）印。

第一開　畫岸柳，高士臨風。自識："天池中漱犢之輩"。

第二開　畫夏日濃蔭，童子小憩。自識："天池"。

第三開　畫葦塘漁舟。自題："得趙公麟漁舟破蘆荻圖述□。天池漱者"。

第四開　畫高士端坐松下。自識："青藤道士"。

第五開　畫蓬舟泛流。自題："扁舟雨霽　憶而圖此。漱者"。

第六開　畫小童放鳶。自題："若耶溪畔人家"。

第七開　畫老者對弈。自題："向為季子凝作此，今再見之。天池"。

第八開　畫湖邊佈網。自題："青藤山人圖鏡湖漁者"。

第九開　畫牡丹。自題："四十九年貧賤身，何嘗妄憶洛陽春。不然豈少胭脂在，富貴花將墨寫神。"

第十開　畫荷花。自識："天池"。

第十一開　畫海棠。自題："仿皎然綠肥紅瘦筆意。天池"。

第十二開　畫荸薺蘿蔔。自題："萊菔圖　天池"。

第十三開　畫秋葵。自題："是亦摹倪迂筆也。鵝池漱仙"。

第十四開　畫蘭草。自題："摹文與可九畹孤芳之一。田水月"。

第十五開　畫蘆花縛蟹。自題："傳蘆　渭"。

第十六開　題記："萬曆戊子夏仲，偶閑，寓宗侄子雲齋中，漫為捉筆，真兒戲也。青藤渭"。

後幅吳昌碩、李祥二家題記。鈐鑑藏印"臨川李氏"（白文）、"宗翰"（朱文）、"聯繡嗣守"（白文）、"翊煌嗣守"（朱文）、"木公辛亥以後所得"（朱文）、"鱸香居士鑑賞"（白文）。

萬曆戊子為明萬曆十六年（1588），徐渭時年六十八歲。

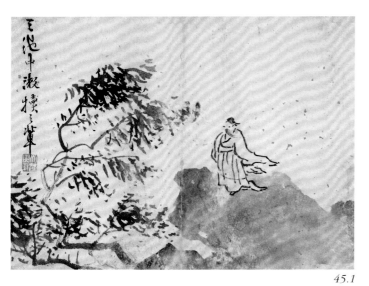

45.1

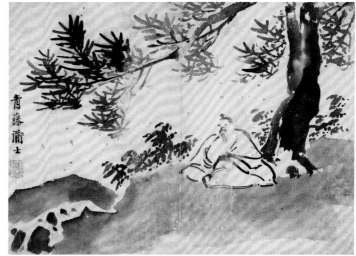

45.4

45.2

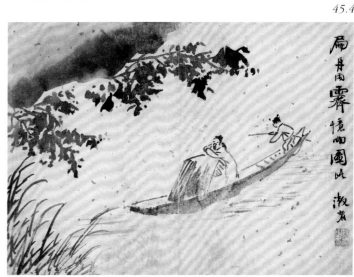

45.5

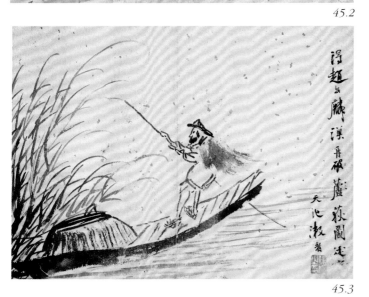

45.3

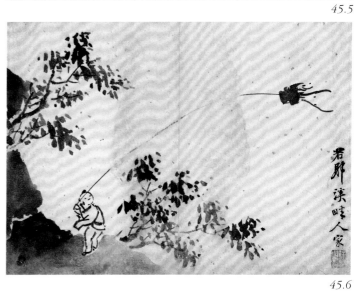

45.6

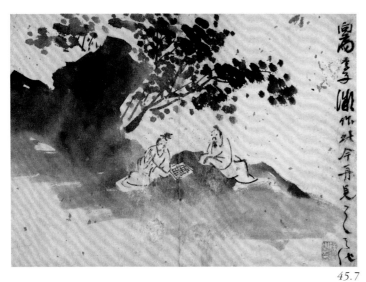

45.7

45.10

45.8

45.9

45.11

45.12

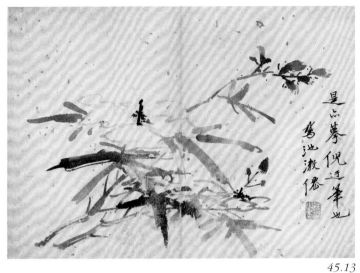

45.13

45.16

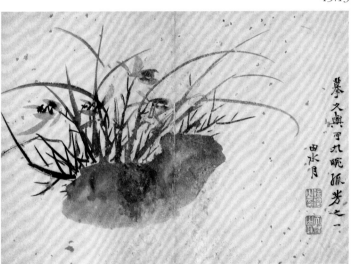

45.14

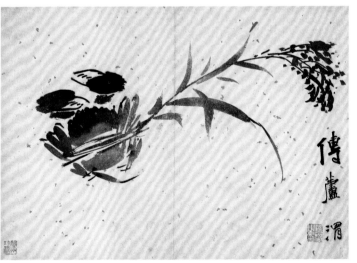

45.15

46

徐渭　墨花九段圖卷
紙本　墨筆　縱46.6厘米　橫625厘米

Flowers in Ink
By Xu Wei
Handscroll, ink on paper
H.46.6cm　L.625cm

圖卷九段，以繪水墨寫意畫牡丹、荷花、菊花、水仙、梅花、葡萄、芭蕉、蘭花、竹。用筆狂放，水墨淋漓，筆墨變化多端，潑墨、焦墨、破墨、雙勾並用，寥寥數筆即勾畫出了各種花卉的特徵，簡約卻頗具神采。每段有自題七絕一首。從題記中可知此圖卷是畫家在濃郁的創作激情中以酣暢的筆墨揮灑而就。

本幅自題："陳家豆酒名天下，朱家之酒亦其亞。史生親挈八升來，如椽大卷令吾畫。小白連浮三十杯，指尖浩氣響春雷。驚花蟄草開愁晚，何用三郎羯鼓催。羯鼓催，筆禿瘦，蟹螯百雙，羊肉一肘，陳家之酒更二斗。吟伊吾，迸厥口，為儂更作獅子吼。萬曆壬辰冬　青藤道士徐渭畫於樵鳳徑上。"鈐印"文長"（朱文）、"文長"（白文）、"天池山人"（白文）、"佛壽"（白文）、"青藤道士"（白文）、"湘管齋"（朱文）。

萬曆壬辰為明萬曆二十年（1592），徐渭時年七十一歲。

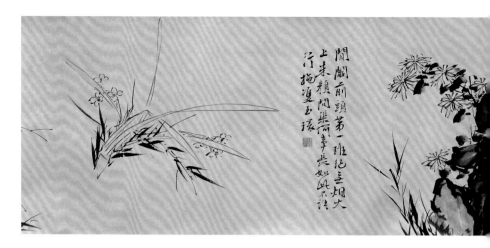

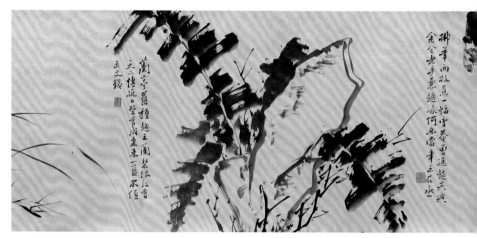

洛陽顏色天下無每都胡用
胭脂染白奴妄倚淇圍一二
子瑚十隊裹玉珊珊

攜之往香滿鏡湖採蓮人羣
月的孤童徐一隻徐興手持拾食
光主畫圖

西風昨夜吹夫醒狂以損更蕭淺淺瓶卿浮彼
朱溪楷上一生偏對久秋霸

昨歲月秋月信圍海南游
與不成賤明珠一夜覺遊
向誰家礎之縣

從來不見梅
花譜信手拈
來自百練不
信但看千萬
對東風吹看
便成春

倩蛱有尾頦單潼山鳳名銅
我日成輸與寒稍三十尺春來上
閑二雷龍

蘭亭舊種趨王蘭繁限紅晉
天六偲雄曰整老成來來一藍不頃
玉文鐵

御筆雨牧意一幅墨華曹遷趙吳興
朱念表于熏題味何名蒼手正石奏

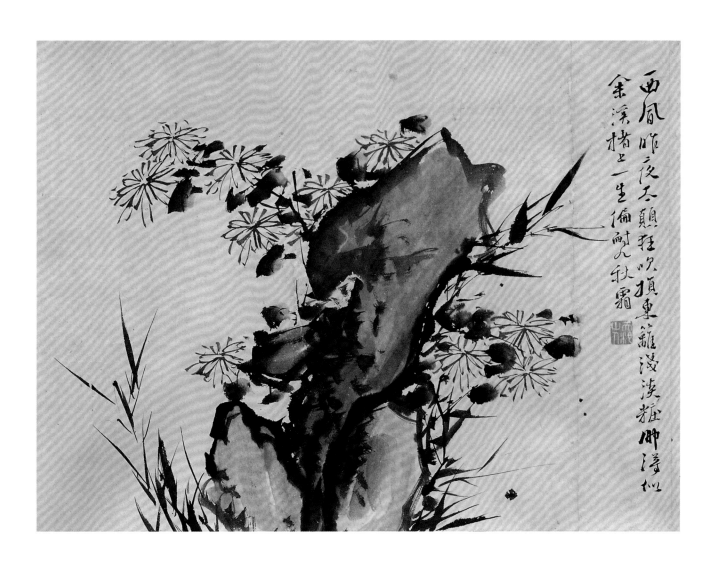

西風昨夜太顛狂
吹損東籬淺淺粧
耐卿凌波似
余溪楷上一生偏耐几秋霜

100

南陳北崔

Chen in
the South
and
Cui in
the North

47

陳洪綬　梅石蛺蝶圖卷
金箋　墨筆　縱37.9厘米　橫123厘米
清宮舊藏

Plum Blossoms, Butterfly and Rocks
By Chen Hongshou
Handscroll, ink on gold-flecked paper
H.37.9cm　L.123cm
Qing Court collection

圖中梅、蝶、石筆意生動，筆墨簡淡瀟灑，雖用金箋，而墨色濃淡乾濕富有變化。梅蝶不合季節，是一幅"天真爛然"的佳構。

本幅自識："洪綬"。鈐"陳洪綬印"（白文）、"章侯"（朱文）。另有清代高士奇題記。鈐"竹窗"（朱文）。

鈐收藏印"石渠寶笈"（朱文）、"寶笈三編"（朱文）、"嘉慶御鑑之寶"（朱文）、"嘉慶鑑賞"（白文）、"三希堂精鑑璽"（朱文）、"宜子孫"（白文）、"臣龐元濟恭藏"（朱文）、"虛齋審定"（朱文）、"畢瀧審定"（朱文）、"萊臣審藏真跡"（朱文）、"婁東畢沅鑑藏"（朱文）、"靜寄軒圖書

印"（白文）、"虛齋墨緣"（朱文）、
"復修庵主人珍藏圖書"（朱文）。

陳洪綬（1599－1652），字章侯，號
老蓮，浙江諸暨人。崇禎間補生員，
後捐為國子監生，授舍人。明亡後，
於清順治三年（1646）入紹興雲居寺，
剃髮為僧，改號為"僧悔"、"悔遲"、

"遲和尚"等，晚年在紹興、杭州賣畫
為生。擅畫山水、人物、花鳥、竹
石，畫風獨特，造型奇異，是明末最
具個性的畫家。

48

陳洪綬　人物圖卷
絹本　設色　縱24.2厘米　橫235厘米

Figures
By Chen Hongshou
Handscroll, colour on silk
H.24.2cm　L.235cm

圖中因繪進獻爵杯的場景，故又名《晉爵圖》。全卷無背
景，人物形象高古，神情刻畫生動，衣紋線瘦硬生拙。與畫
家常見面貌不同，有人認為是其極難得的早期作品。

本幅自題："陳洪綬畫於南高峯。"鈐"陳洪綬印"（白文）。

鈐收藏印"高陵私印"（朱文）。

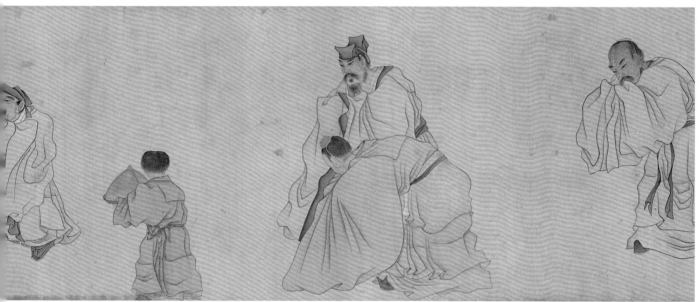

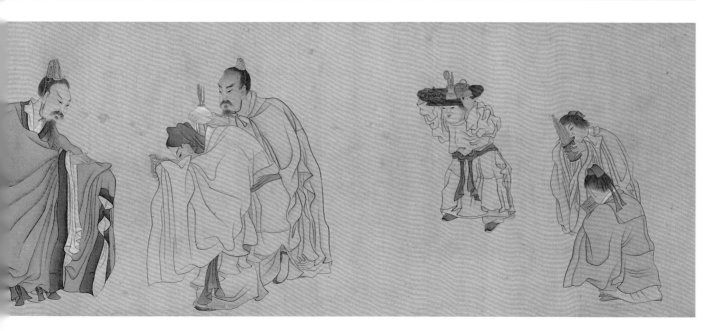

陳洪綬　雜畫圖冊

絹本　設色　各開縱30.2厘米　橫25.1厘米

Landscapes, Figures, Birds and Flowers
By Chen Hongshou
Album of 8 leaves, colour on silk
Each leaf: H.30.2cm　L.25.1cm

此冊繪有山水、人物、花鳥，構想幻化合宜，筆墨精練老
到，設色醇厚古雅，意韻奇詭，耐人尋味，顯示了畫家廣博
的繪畫技巧和豐厚的素養。

第一開　畫山泉奔流，二人對坐。自題："谿石圖　洪
綬"。鈐"陳洪綬"（朱文）、"章侯"（白文）。收藏印"芝
農秘玩"（朱文）。

第二開　畫洪波巨浪中三帆逆流而行。自題："黃流巨津
老遲洪綬"。鈐"陳洪綬印"（白文）。

第三開　畫湖山深遠景色。自題："仿李唐筆意。洪綬"。
鈐"章侯"（白文）。收藏印"翰墨軒芝道人供養"（朱文）。

第四開　畫巨艦小舟順風歸來。自題："遠浦歸帆　仿趙
大年筆意。老蓮洪綬"。鈐"章侯"（白文）。收藏印"潤
州戴醒字培之鑑期待書畫章"（朱文）。

第五開　畫煙樹泉石，意境冷寂。自題："老遲洪綬仿趙
千里筆法。"鈐"陳洪綬印"（白文）。收藏印"培之所藏"
（朱文）。

第六開　畫蕃王求法。自題："無法可説　洪綬法名僧
悔"。鈐"洪"，"綬"（朱文聯珠）。收藏印"潤州戴氏
信萬樓鑑真"（朱文）。

第七開　畫為君王補袞，典出《詩經》。自題："夔龍補
袞圖　陳洪綬畫於靜香居。"鈐"陳洪綬印"（白文）、"章
侯"（朱文）。收藏印"聽鸝館主人"（白文）。

第八開　畫玉蘭、海棠、玲瓏石、彩蝶，寓意吉祥。自
題："玉堂柱石　暨陽陳洪綬寫"。鈐"陳洪綬印"（白
文）、"章侯"（朱文）。收藏印"芝農秘玩"（朱文）。

49.1

49.2

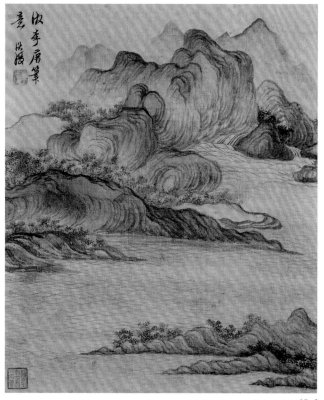

效李唐筆
意 洪綬

49.3

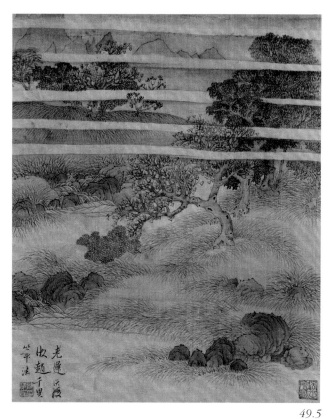

老蓮洪綬
效趙千里
筆法

49.5

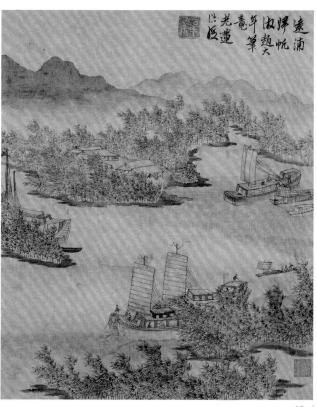

遠浦
歸帆
效趙大
年筆
老蓮洪綬

49.4

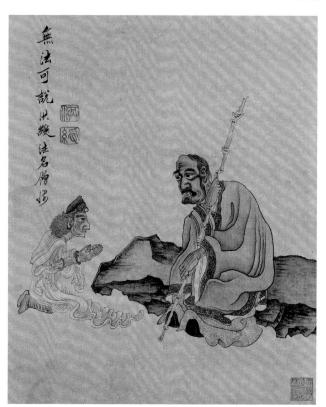

無法可說洪綬
法名僧□

49.6

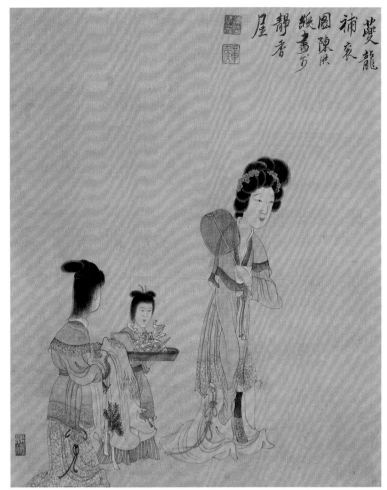

蔡龍
補衰
圖陳洪
綬畫可
靜香
屋

49.7

玉堂
桂石
雲陽陳洪綬寫

49.8

50

陳洪綬　乞士圖軸
絹本　墨筆　縱36.4厘米　橫26.2厘米

A Beggar
By Chen Hongshou
Hanging scroll, ink on silk
H.36.4cm　L.26.2cm

圖中畫一乞士，面容枯瘦，簑笠杖藜，持缽行乞。人物初看古怪，然目光深邃、剛毅，個性鮮明，顯露出畫家很深的表現功力。

本幅自題："陳洪綬摹李伯時乞士圖"。鈐"陳洪綬印"（白文）、"章侯氏"（白文）。裱邊自題："己卯秋杪作於聖居，時聞箏琶聲，不覺有飛仙意。洪綬"。鈐"陳洪綬印"（白文）、"章侯"（白文）。

另有湯解鼎、李繼佐、丘象升、程邃、毛性、胡從中、杜濬、戴亯、程正揆、枝蔚、宋曹、周荃、陳愚、李昌祚、申檥等多家題跋。

己卯為明崇禎十二年（1639），陳洪綬時年四十一歲。

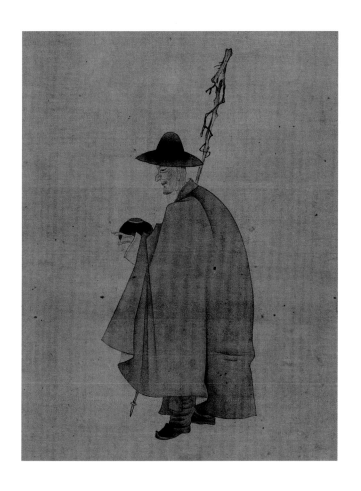

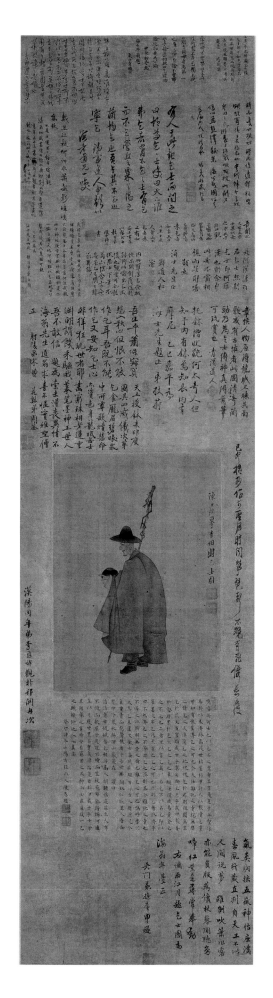

51

陳洪綬　人物山水圖軸
絹本　設色　縱171.5厘米　橫48.2厘米

Landscape with Figures
By Chen Hongshou
Hanging scroll, colour on silk
H.171.5cm　L.48.2cm

圖中古柏蒼蒼，芭蕉奇石環繞草堂，垂幕掛起，高士執拂塵
坐於橫槎上，書卷滿架。童子攜琴沿板橋而行，下有淺溪流
泉，後有遠山。山石畫法出自元人而有己意，氣韻沉鬱古
拙。

本幅自題：＂洪綬畫於青籐書屋。＂鈐印＂陳洪綬氏＂（白
文）、＂章侯氏＂（白文）。

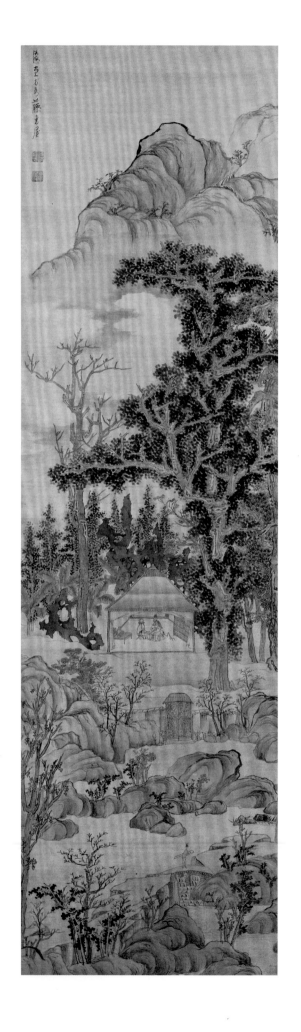

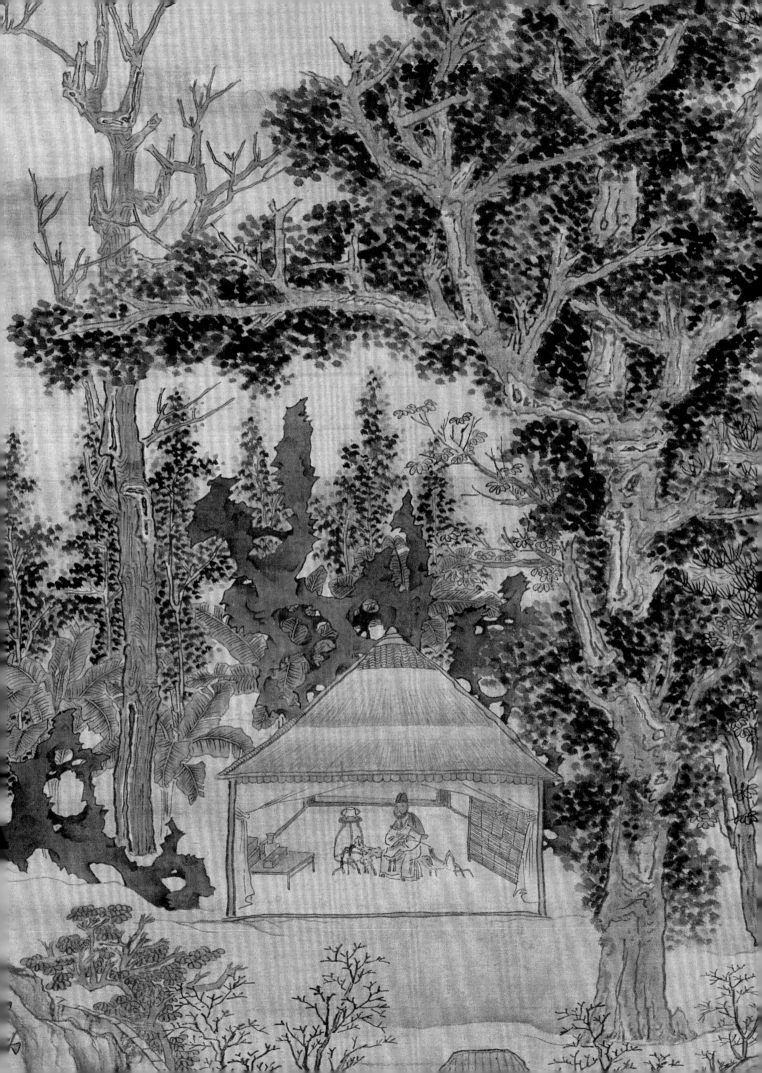

陳洪綬　梅石圖軸
紙本　設色　縱115.2厘米　橫56厘米
清宮舊藏

Plum Blossoms and Rocks
By Chen Hongshou
Hanging scroll, colour on paper
H.115.2cm　L.56cm
Qing Court collection

圖中梅花老幹新枝，花朵疏落，蒼秀
中透露生機。乾筆出枝，墨線勾花，
重墨點蕊，石用淡墨，略以淺絳暈
染。筆墨老到，是陳洪綬晚年之筆。

本幅自題："老遲洪綬畫於柳莊。"鈐
印"運白衣"（白文）。

鈐收藏印"乾隆御覽之寶"（朱文）、
"石渠寶笈"（朱文）、"御書房鑑藏寶"
（朱文）、"嘉慶御覽之寶"（朱文）。

曾經《石渠寶笈》著錄。

53

陳洪綬　芝石圖軸
紙本　設色　縱89.7厘米　橫48.5厘米

Glossy Ganoderma and Rock
By Chen Hongshou
Hanging scroll, colour on paper
H.89.7cm　L.48.5cm

圖中以渴筆、焦墨畫靈芝、玲瓏石，
造型古拙，勾線生澀有金石意味。設
色以石綠和淺絳，樸厚平實。構圖不
夠完整，石頭下部或有缺失。

本幅自題："老蓮洪綬畫於護蘭書
屋。"鈐印"洪綬"（朱文）。

鈐收藏印"虛齋秘玩"（朱文）、"蕭
山徐令德松年氏家藏圖章"（白文）、
"丁敬身印"（朱文）。

54

陳洪綬　荷花鴛鴦圖軸
絹本　設色　縱183厘米　橫98.3厘米

Lotus and Mandarin Ducks
By Chen Hongshou
Hanging scroll, colour on silk
H.183cm　L.98.3cm

空中彩蝶飛舞，水中鴛鴦游動，隱伏
於荷葉中的青蛙正覷覦一甲蟲，動態
如生。構圖明快，方圓並濟，設色醇
厚沉著，是陳洪綬中年花鳥畫代表
作。

本幅自題：“溪山老蓮洪綬寫於清義
堂。”鈐“陳洪綬印”（白文）、“章
侯”（朱文）。

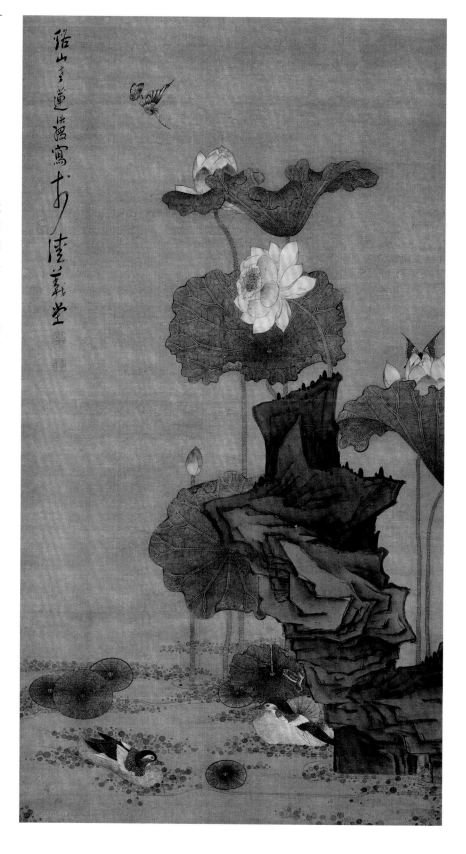

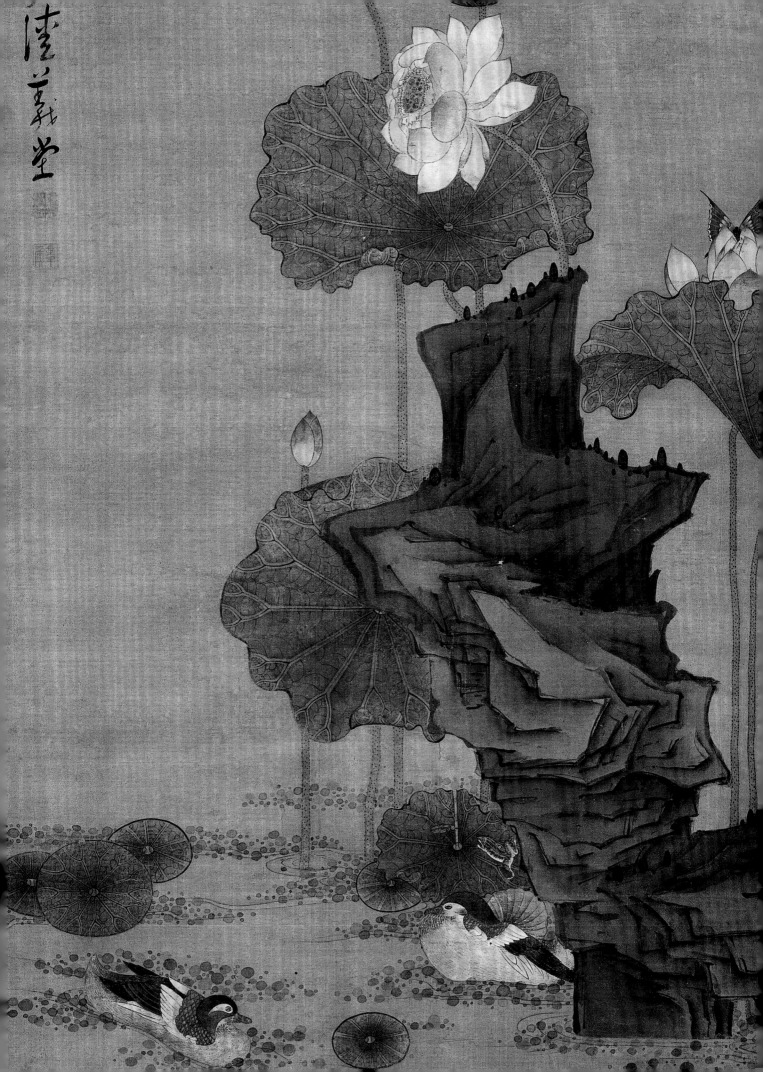

55

陳洪綬　荷花圖軸
絹本　設色　縱177.4厘米　橫52.5厘米

Lotus
By Chen Hongshou
Hanging scroll, colour on silk
H.177.4cm　L.52.5cm

塘中紅荷，以勾線填色畫之，荷葉以淡墨勾筋。石有二種，
一為玲瓏石，為老蓮本色；一學元人，用披麻皴，上方一蝶
張鬚伸足欲佇花頭，生動細緻。整幅筆墨細勁，設色沉穩，
平實中蘊奇逸之格。

本幅自題："雲谿老漁陳洪綬仿王若水畫於永柏書堂。"鈐
"陳洪綬印"（白文）。

鈐收藏印"白宮居攝"（朱文）。

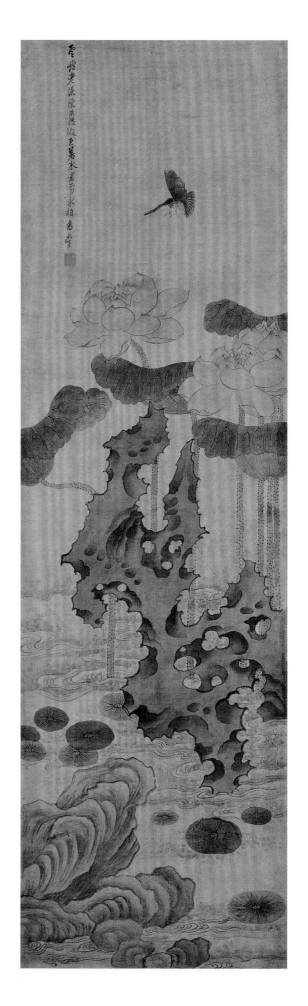

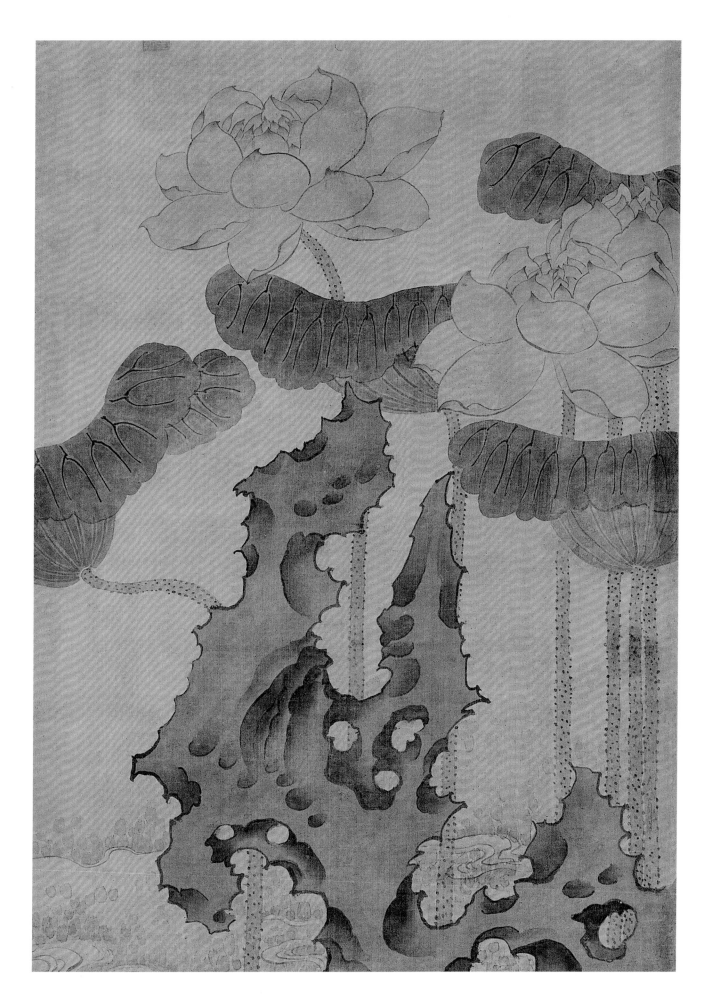

56

陳洪綬　升庵簪花圖軸
絹本　設色　縱143.5厘米　橫61.5厘米

Yang Shen Adorned Himself with Flowers
By Chen Hongshou
Hanging scroll, colour on silk
H.143.5cm　L.61.5cm

圖中繪明代大學者楊慎因仗義勸諫被
遠戍雲南時的生活境況。楊慎寬服大
袖，體態魁偉，身後侍女柔弱纖細，
賓主有序。楊慎頭簪花朵，昂首放
歌，表現出怪誕狂異的心態。背景中
的老樹霜葉顯然是人物的品格的象
徵。

本幅自題：「楊升庵先生放滇南時雙
結簪花，數女子持尊踏歌行道中。偶
為小景識之。洪綬」。鈐印「章侯氏」
（白文）、「洪綬私印」（白文）。

鈐鑑藏印「清暉移鑑賞」（朱文）、「身
世滄桑」（白文）。

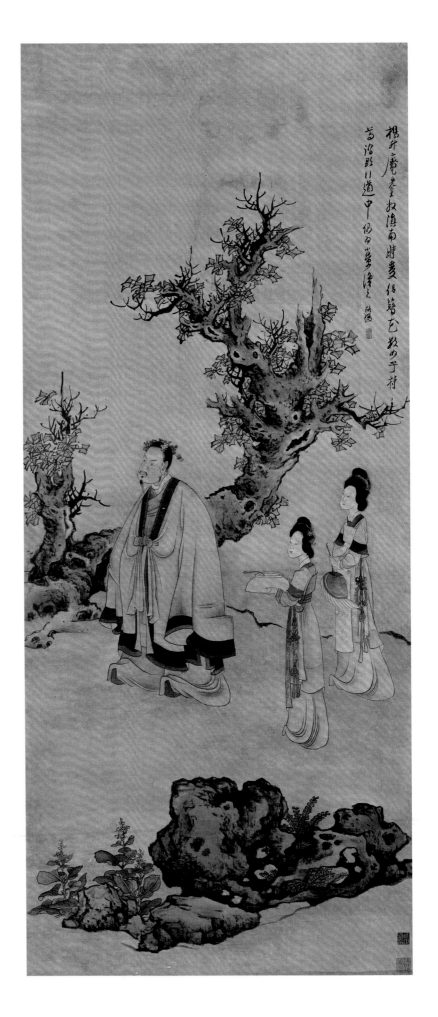

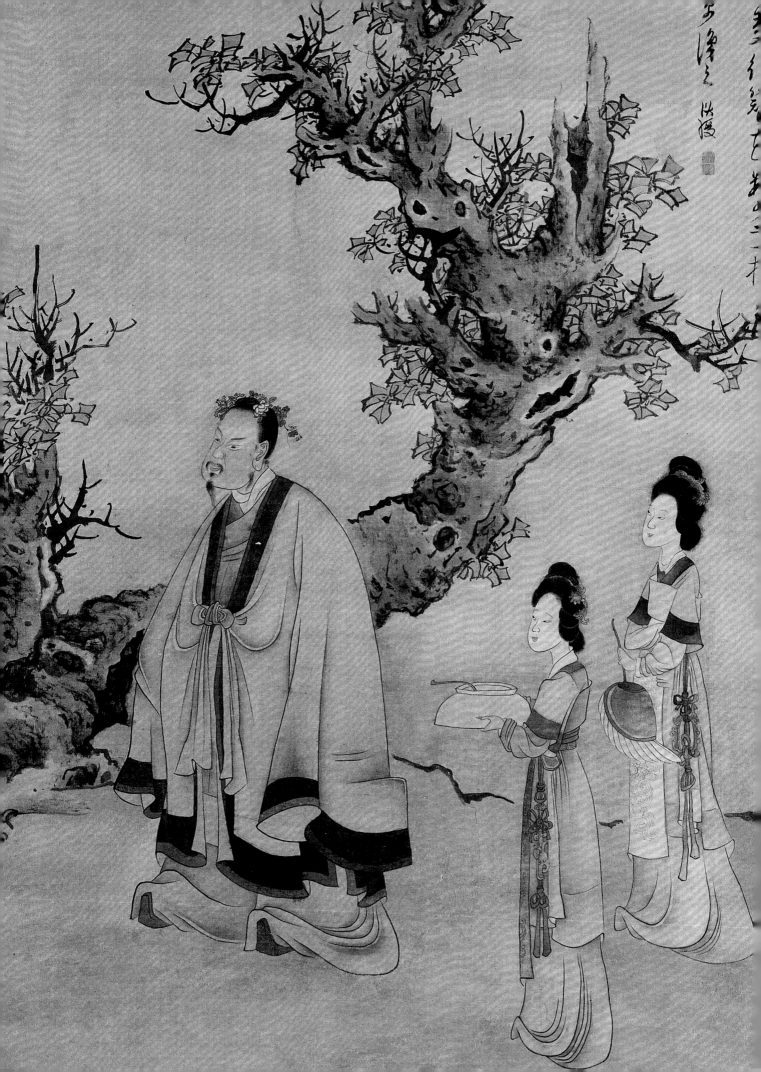

57

陳洪綬　觀畫圖軸
絹本　設色　縱127.3厘米　橫51.4厘米

Looking at a Painting
By Chen Hongshou
Hanging scroll, colour on silk
H.127.3cm　L.51.4cm

圖中畫二高士，主人簪髮青衣，持酒
觀畫，神情專注。客人青巾紅衣，拱
手立於側，敬仰之情溢於儀表。童子
手捧酒甌，甚為恭謹。畫面簡逸清
曠，用線細勁方折有金石味。石頭多
平塗勾線而少用皴擦，只以濃淡表現
塊面關係。淡淡的青、綠、紅色和淡
淡的墨色，使誇張、簡明的造型更加
鮮明和諧，意韻淡逸深邃。

本幅自題：“洪綬畫於清遠書屋。”
鈐“陳洪綬印”（白文）、“章侯氏”
（白文）。

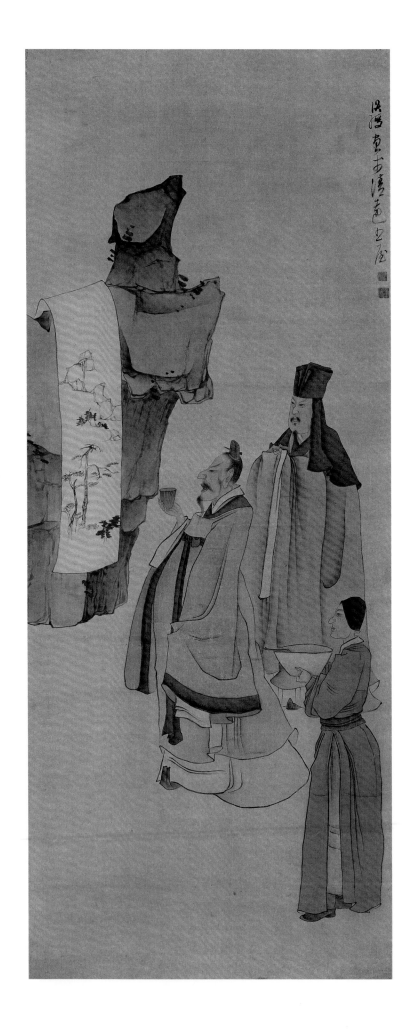

陳洪綬　童子禮佛圖軸
絹本　設色　縱149.5厘米　橫67.5厘米

Children Praying to Buddha
By Chen Hongshou
Hanging scroll, colour on silk
H.149.5cm　L.67.5cm

圖中畫的是佛經中的內容。玲瓏石下置一金佛，孩童獻花禮拜，神氣活現，富於生活情趣。人物頭大身小，形象誇張，筆法細勁圓潤，設色清淡，為陳洪綬晚年作品。

本幅自題：“老蓮洪綬畫於護蘭草堂。”鈐“陳洪綬印”（白文）、“章侯”（朱文）。

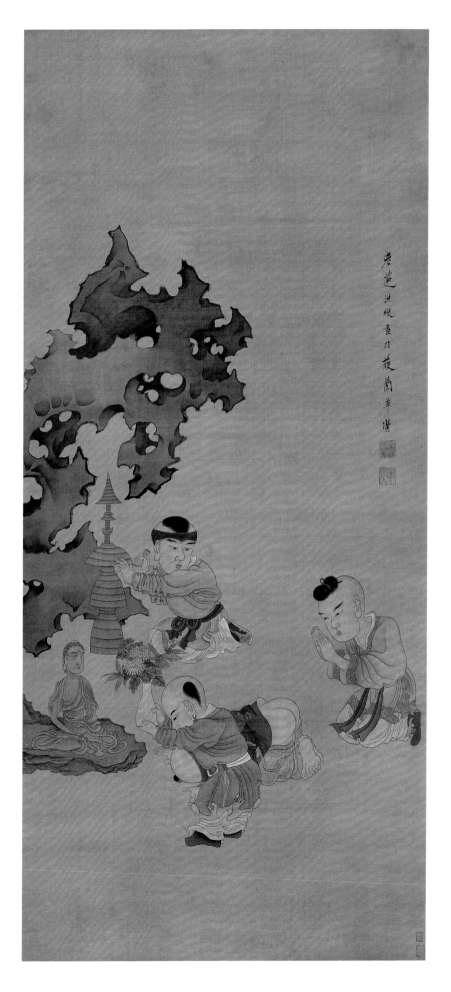

59

陳字　梅茶禽石圖軸
絹本　設色　縱198.8厘米　橫57厘米

Plum Blossoms, Camellias, Bird and Rock
By Chen Zi
Hanging scroll, colour on silk
H.198.8cm　L.57cm

圖中畫枯枝疏梅，茶花嬌艷，山雀棲息飛翔，饒有生意。畫
法其父而有變化，用筆工細，構圖簡明。

本幅自題："小蓮畫於柳橋定香庵。"鈐印"陳字"（白文）、
"小蓮"（朱文）。

陳字（約1634—？），初名儒禎，小名鹿頭，字無名，又
字名儒，號小蓮，浙江諸暨人。陳洪綬子，畫有父風，性格
孤傲，不諧於俗。著有《小蓮客遊詩》。

60

陳字　撲蝶仕女圖軸

紙本　設色　縱93厘米　橫30.1厘米

A Lady Flapping a Butterfly
By Chen Zi
Hanging scroll, colour on paper
H.93cm　L.30.1cm

圖中仕女把扇撲蝶，神態平和，衣紋細勁圓潤。人物形象略
近寫實，與其常見的變形畫風稍異。山石略學元人，皴點頗
有法度。設色清雅，富有裝飾之美。

本幅自識："小蓮"。鈐印"無名"（朱文）。

61

陳字　青山紅樹圖軸
絹本　設色　縱174.4厘米　橫93.6厘米

Green Mountain and Red Trees
By Chen Zi
Hanging scroll, colour on silk
H.174.4cm　L.93.6cm

圖中畫青山白雲，溪澗平湖，一翁操
槳獨坐船頭，艙中載書置酒，意境蒼
茫。承其家法，色彩鮮明，具有裝飾
性。

自題：“辛未仲夏之望為子端表兄鑑
定。楓谿弟字小蓮”。鈐印“陳字”（白
文）、“小蓮”（白文）。鈐引首章“江
左”（朱文）。

辛未為清康熙三十年（1691），陳字時
年五十八歲。

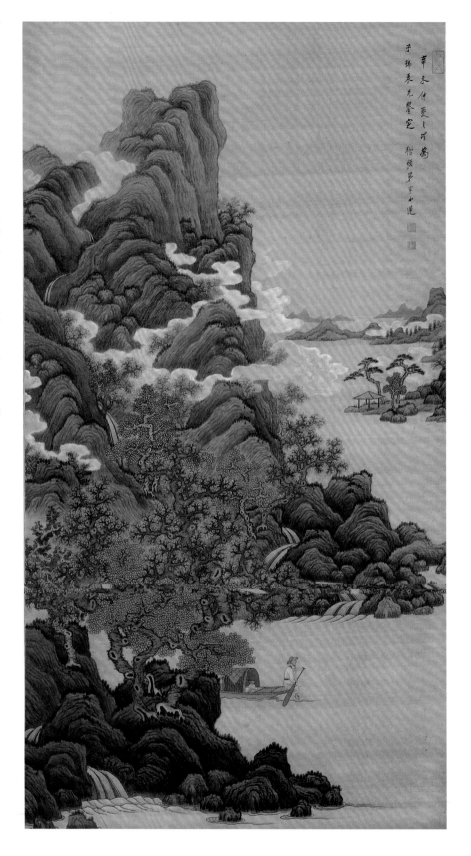

嚴湛　花鳥圖軸
綾本　設色　縱62.6厘米　橫50.2厘米

Bird and Flowers
By Yan Zhan
Hanging scroll, colour on silk
H.62.6cm　L.50.2cm

圖中畫春日海棠，枝上棲一畫眉回
眸。用筆細潤，設色淡雅，枝幹畫法
用深淺表現立體感，花葉翻捲自然。

本幅為四條屏中的第二條，第一條山
水圖上自題：「甲寅夏仲為慈翁老年
臺先生屬畫。嵇山嚴湛」。鈐印「淡
居」（朱文）、「水子」（白文）。

上詩塘有史鶴齡題詩：「星橋北掛瀉
春流，映出黃山水面浮。霞石天青飛
練鵲，桃花氣煖醉輕鷗。慈長老年翁
史鶴齡」。鈐印「鶴齡私印」（白文）、
「太史之章」（朱文）。

甲寅為清康熙十三年（1674）。

嚴湛，字水子。山陰（今浙江紹興）
人。為陳洪綬弟子，曾代其師設色。
擅花鳥、人物，得老蓮之髓。

63

崔子忠　問道圖扇
金箋　設色　縱20.5厘米　橫60厘米

Consulting A Buddhist Priest for Truth
By Cui Zizhong
Fan covering, colour on gold-flecked
paper
H.20.5cm　L.60cm

圖中畫一書生坐於菩提樹下聽老僧講
道，青牛回首而臥，筆意淡雅蘊藉。
書生的冠帶和石邊的草用石青、石
綠，在金箋地上十分醒目。

自識："崔子忠"。鈐印"子忠"（朱
文）。

鈐收藏印"李彤心賞"（白文）、"聽
□樓藏"（白文）、"□□鑑古"（白
文）。

崔子忠，初名丹，字開予，後更名子
忠，字道母，號北海，又號青蚓，山
東萊陽人，後居順天（北京）。曾遊董
其昌門，明亡後走入土室餓死。擅畫
人物、仕女，取法高古，與陳洪綬齊
名，有"南陳北崔"之稱。

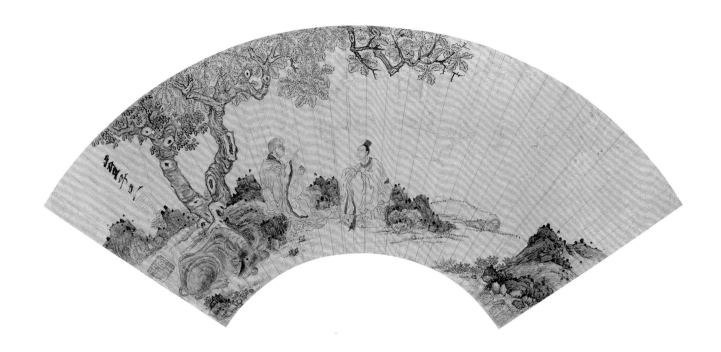

崔子忠　漁家圖扇
金箋　設色　縱17.6厘米　橫52.3厘米

Fishing Life
By Cui Zizhong
Fan covering, colour on gold-flecked paper
H.17.6cm　L.52.3cm

圖中描繪漁家水上生活，或撒網曬網，或烹飯撫嬰，或猜拳飲酒，或閑話吹簫，或搗衣生火，極富生活氣息。設色清雅，用筆精細，富有裝飾味，是崔子忠扇畫中的精品。

自題："漁國網罟忘粒食，浮家砧杵急寒衣。毛穎叔雅愛予筆墨。客有持予尺水寸山，非搆之重貲，則易之珍玩，曾不問工拙真偽也。使易世後重我如穎叔，則崔生重矣。迺以漁家圖遺之，欲識崔生真面目耳。北海崔子忠"。鈐印"子"、"忠"（朱文聯珠）。

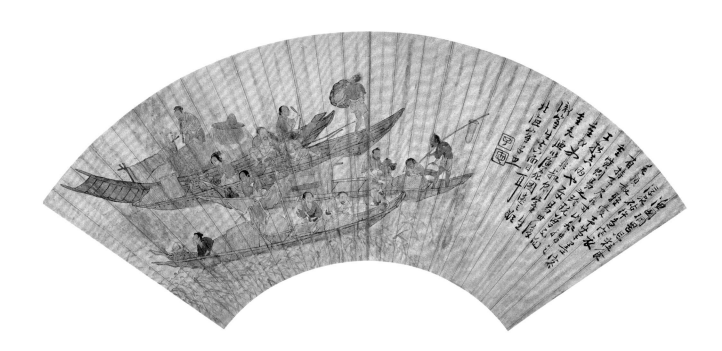

崔子忠　藏雲圖軸
絹本　設色　縱189厘米　橫50.2厘米

Landscape with White Clouds and Figures
By Cui Zizhong
Hanging scroll, colour on silk
H.189cm　L.50.2cm

圖中畫唐代詩人李白"日飲清泉臥白雲"詩意，地肺山白雲
繚繞，近處山石嶙峋，林木怪異，遠方羣峯巍峨，高叢似
刃。一僮拉車，另一僮肩扛採雲�，李白凝神遠望，神氣悠
然。白雲畫得很有厚度並有流動感，行筆凝重，用墨輕淡。
山石林木略有變形，碎筆乾墨皴石，細筆點苔，獨具一格。
人物線描與畫雲相同，運筆略有顫動。

本幅自題："丙寅五月五日，予為玄胤同宗大書李青蓮藏雲
一圖，圖竟而煙生藪澤，氣滿平林，恍如巫山，復恍如地
肺。昔人謂巫山之雲，晴則如絮，幻則如人，行出足下，坐
生袖中，旅行者不見前後。史稱李青蓮安居入地肺，負瓶甀
而貯濃雲，歸來散之臥內，日飲清泉臥白雲，即此事也。崔
子忠"。鈐印"畫心"（朱文）、"青蚓"（朱文）、"家住
三城貳水濱"（朱文）。

丙寅為明天啟六年（1626）。

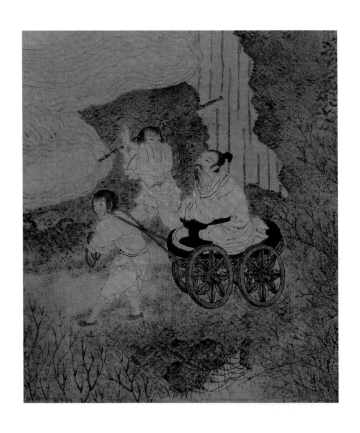

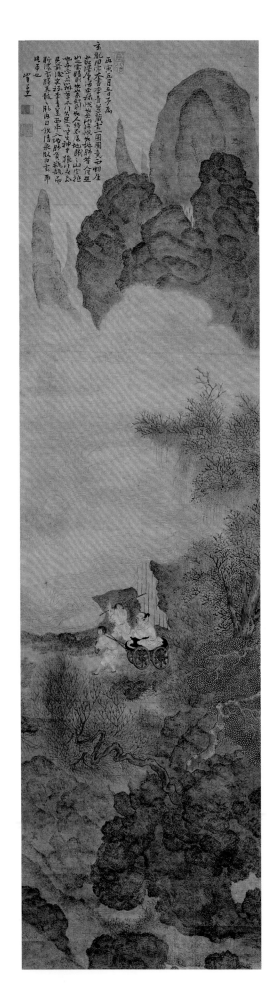

姑熟派

The Gushu (old name for Dangtu, Anhui Province) School

66

蕭雲從　雪嶽讀書圖軸
紙本　設色　縱125.3厘米　橫47.7厘米

Reading on Snow-covered Mountain
By Xiao Yuncong
Hanging scroll, colour on paper
H.125.3cm　L.47.7cm

圖中以高遠法畫層岩疊巘。淡墨暈染的陰鬱天空襯托出雪景
的清寒。樹木用筆細勁，用留白表現枝幹上的積雪，石隙間
露出數竿筱竹。樹木枝幹施以藤黃、汁綠、朱紅等色，使人
感到在一片寒冬的蕭殺氣氛中蘊藏着盎然生機。其時，明宗
室流亡各地，臣民奉明起兵抗清者所在尚多，且頗有戰果，
題詩中真切地表現出明朝遺民的感情。

本幅自題：“西時屏天華嶽君，寶雞玉馬列紛紜。春風不到
碧草細，紫氣空凝白雪雰。萬卷環山幽閣逈，綠煙嫋動炊秋
茗。漫漫夜讀古人書，襄鄧星分鳥足鼎。二陵風雨已揮戈，
皇旅雲騰渡渭河。鐵騎金雕飛電下，將軍高唱大風歌。嚴霜
毒霰催天驕，猶有詩懷在灞橋。瓊花已獻四海瑞，榕柏聊為
山客描。壬辰長至為以至社盟作雪嶽讀書圖。時得三秦好
音，附此小歌呈教。鍾山梅下弟蕭雲從”。鈐印“蕭雲從”
（朱文）、“尺木子”（朱文）、右下角鈐“密均樓”（朱文）、
“嚶湖唐人”（朱白文）。

壬辰為清順治九年（1652），蕭雲從時年五十七歲。

蕭雲從（1596 — 1673），字尺木，號默思、無悶道人、鍾
山老人等，安徽蕪湖人。工詩文，善畫山水，兼長人物花
卉。入清不仕。曾繪《離騷圖》，借畫明志，又曾繪太平州
山水，木刻刊印傳世。其畫風在家鄉蕪湖地區影響甚大，形
成“姑熟畫派”。著有《杜律細》等。

67

蕭雲從　秋山空亭圖軸
紙本　設色　縱113.5厘米　橫52厘米

Autumn Mountain and Empty Pavilions
By Xiao Yuncong
Hanging scroll, colour on paper
H.113.5cm　L.52cm

圖中繪山岩盤旋，古松翠竹，空亭茅
舍。樹木刻畫工緻，山石勾畫縝密，
行筆細勁松秀。圖中題詩意韻蕭散，
反映出畫家在清廷日益穩固，復明無
望之際，寄興山水、蕭然塵外的無奈
心境。

本幅自題："空亭坐寥闊，翛翛竹有
聲。閑雲任舒捲，松作老龍吟。七十
一翁蕭雲從。"鈐印"前丙申生"（白
文）。

鈐鑑藏印"理庵品定"（白文），"椒
泉"（朱文）、"溫啟花印"（朱白文）。

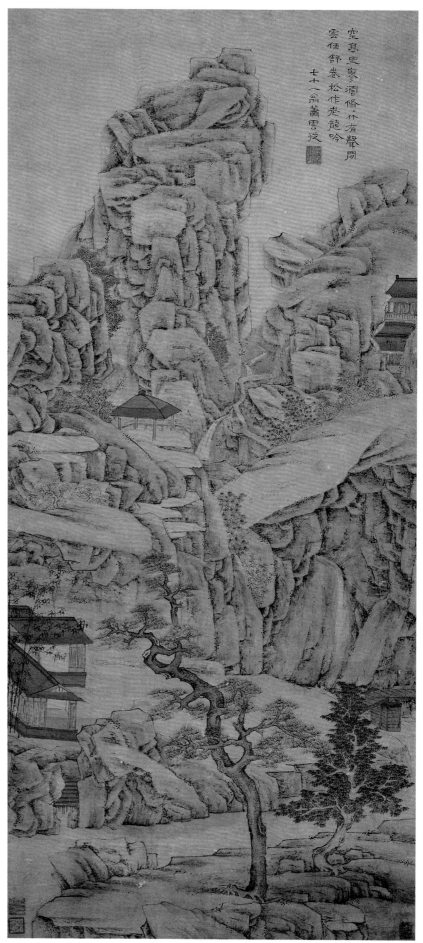

蕭雲從　山水圖冊
紙本　設色或墨筆　各開縱22.8厘米
橫15厘米

Landscapes
By Xiao Yuncong
6 leaves selected from an album of 10
leaves
Ink or colour on paper
Each leaf: H.22.8cm　L.15cm

此冊共十開，選其中六開。筆墨簡
淡，風格輕靈秀逸，處處可見宋元名
家風韻，卻又是蕭氏自家之法。正如
《圖繪寶鑑續纂》云：“蕭尺木……筆
墨娛情，不宋不元，自成一格。”

第一開　畫一人坐竹下納涼，小童水
邊烹茶對語。自識：“納涼竹下　仿
范中立意也。”鈐“無悶”（白文）。

第三開　畫崖下梧桐筱竹，二人觀
鶴。鈐“尺木”（朱文）、“前丙申生”
（白文）。

第四開　畫一人攜僕乘車訪勝。鈐
“從”（朱文）、“前丙申生”（白文）。

第六開　畫山麓奔泉，水閣無人。自
識：“仲圭用筆略潮，以乾澹行之，
故勝。然佳處在幽□不可及”。鈐“尺
木”（朱文）。

第七開　畫結廬山腳水邊。鈐“從”
（朱文）。

第十開　畫高崖疏樹，茅亭小橋。自
題：“丙午七月十八日解維還里，士
介年翁出冊几上，見□生喜。雖疏澹
簡逸，□□□□之法，頗能□□□復
留此以別。時余年七十一矣。弟雲
從”。鈐“從”（朱文）。

丙午為清康熙五年（1666）。

68.1

68.3

68.4

68.7

神韻用筆墨瀾以乾澹行
之故豁然住麝在幽並不可及

68.6

丙午七月十八日解纜還
里余命畚翁出州八上見
悅其高雜林樹激間
乡木二三桂傾旅
內復有此劇時尤

辛末二月印雪臣

68.10

蕭雲從　山水圖卷
紙本　設色　縱32.5厘米　橫480.5厘米

Landscape
By Xiao Yuncong
Handscroll, colour on paper
H.32.5cm　L.480.5cm

圖中繪林壑幽深，江水浩淼。景物繁複而氣脈貫通。以乾筆勾輪廓，皴染兼用，設色沉穩，別開生面。

本幅自識："畫卷設色後更是奇觀，存案頭為客欲攫去者數回，特遣使持上。僕老矣，恐如此等筆墨不能多得，乞分得數星，不惜一為裝潢。寒暑良時，山水好友，漫為披玩，亦可以樂天真。蓋煙雲之氣足以益壽，此古人語，非徒浣自護耳。七十三翁蕭雲從"。鈐印"蕭雲從"（朱文）。

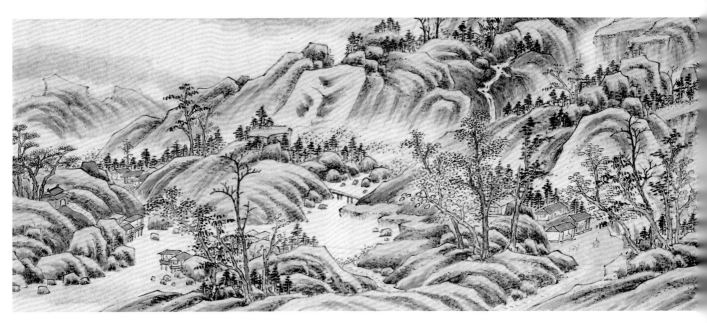

引首題字：“造化生心　胥庭清題”。鈐“胥庭清印”（白文）、“書禮傳家”（白文），引首章“多寶閣”（朱文）。另鈐“古潤戴培之收藏書畫私印”（朱文）。

鈐收藏印“潤州戴植平生欣賞”（朱文）、“翰墨軒芝道人供養”（朱文）、“古潤戴培之氏字芝農鑑藏書畫記”（朱文）、“致堂鑑藏”（朱文）等。

尾紙有湯燕生、徐仲符、陶延中題識。尾紙及後隔水鈐鑑藏印“古潤戴培之收藏書畫私印”（朱文）、“聽鸝館主人”（白文）、“撝庭珍秘”（朱文）、“宛平查氏印章”（朱文）。

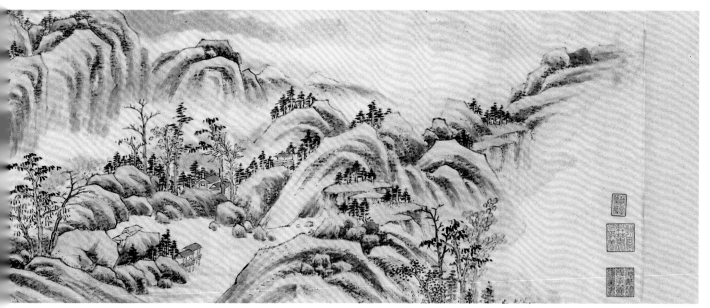

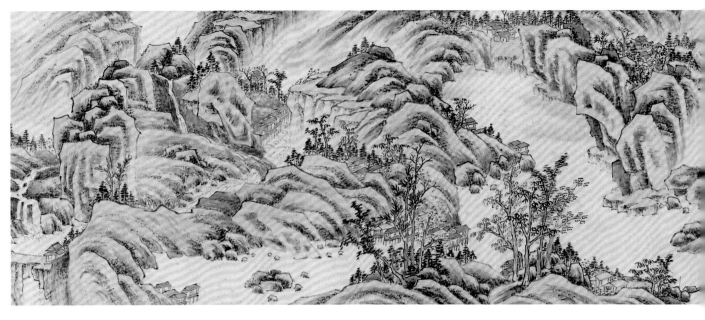

畫卷設色後更是攲欹存朴
頭而家眠攢去者數回粉造俟揚
上偉老翁恐如此等筆墨不臨多
巧气各沾蒙星不臨一再裝滿寒
暑京時山水好没漬石披覩久可
以樂天真美橫雲之氣呈以益壽
此古人詩非結誤自謏了
七十三翁蕭雲從

對尺木先生畫如讀相化書如
峨峨眉靈塵坌俱消孤情獨
照今百世下有廉頑起懦之
思於此卷中想見人品高廈
漫一絕誌之
胸中丘壑幾重肯向人間
作附庸一尺吳綾千尺水
蓮華辦為雲封
隨菴陶延中題

武林雉仲莊

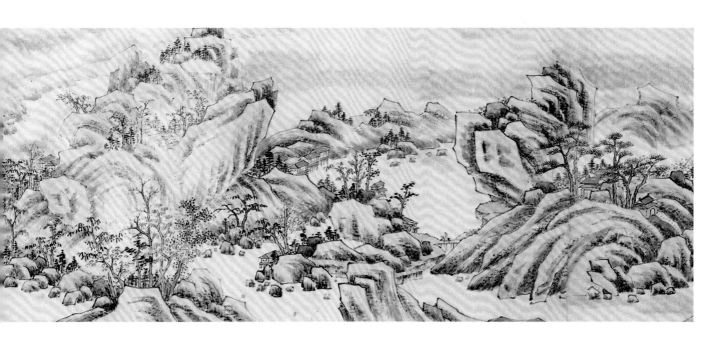

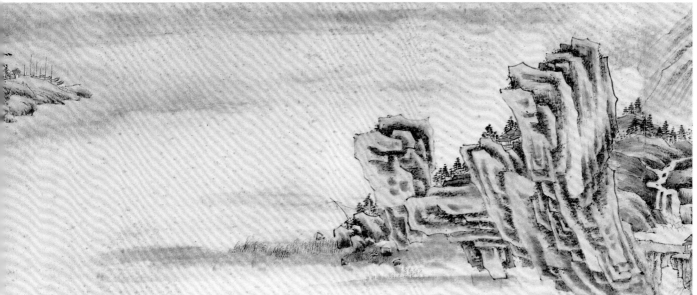

季�天末怨人琴松桂誰防麓下侵一卷畫
看餘愈疾百函書在自攄心曾洪川畔人相
訪嫩氏山頭鶴待尋憑寄新詩為寫
恨知翁北夜起長吟
乙巳夏日偶閱蕭尺木先生詩畫作
黃山湯燕生題

藥倏自默種深不更容園枝工
友携來竹敲家遠直取南山笏
化笑遷此偏草坐凈慳綠葉
枇日開檐外車情都老中流
性新便閒間垂夫公釣眞黃言欲
貂裘花綫贈日柳色半青天
烏泊陽陽鳴魚益縞項編停
杯閒山笥何事習池造
悵康陵与先生一別卅餘年矣每思

蕭一蕓　山水圖頁

紙本　墨筆　縱27厘米　橫16.5厘米

Landscape
By Xiao Yiyun
Leaf, ink on paper
H.27cm　L.16.5cm

圖中畫平坡叢樹，水榭伸入湖中，遠處有孤山帆影，筆墨簡淡而意境深遠。

本幅自識："蕭一蕓"。鈐"蕭一蕓"（朱文）。

對開有詩題："野亭罨畫在深溪，徑有陰晴草不齊。秋影淡留籬落上，水心全焀板橋西。似移白嶽諸峯出，何處青蓑一艇迷。我欲攜家去城郭，煩君指點傍誰棲。鷗侶復素"。鈐印"集心"（朱文）、"中江鷗侶"（白文）。引首章"牆東人"（朱文）。

蕭一蕓，字閣有，安徽蕪湖人。蕭雲從姪，山水用筆清逸。曾在雲從老年時為其代筆。

黃山派

The Huangshan School

71

梅清　天都峯圖軸
紙本　墨筆　縱184.2厘米　橫48.4厘米

Tiandu(Heavenly Capital) Peak
By Mei Qing
Hanging scroll, ink on paper
H.184.2cm　L.48.4cm

圖中繪黃山天都峯直插霄漢，奇險峻拔，峯下斷崖上有煉丹臺，流雲如海。用筆如荊浩、關仝之簡短勁利，將天都峯崚嶒堅硬的石質表現得淋漓盡致。天都峯為黃山三大主峯中最險峻者，《黃山圖經》中有"飛鳥難落腳，猿猴愁攀登"之句。天都意為天上都會。

本幅自題："十年幽夢繫軒轅，身歷層岩始識尊。天上雲都供吐納，江南山盡列兒孫。峯抽千仞全無土，路入重霄獨有猿。誰道丹臺靈火息，硃砂泉水至今溫。天都峯　仿荊關筆意。瞿山梅清並題"。鈐印"瞿硎清"（白文）、"淵公"（朱文）。

梅清（1623－1697），字淵公，號瞿山，安徽宣城人。工詩擅畫，尤長於山水松石，好畫黃山諸景，一生兩遊黃山，七寓湯泉。其畫構圖新奇險峻，墨法渾厚，用筆蒼勁，既寫實又富詩意。其筆墨師法王蒙及石濤，不拘成規。在摹古風盛的清初之際，梅氏寫景畫尤為難能可貴。

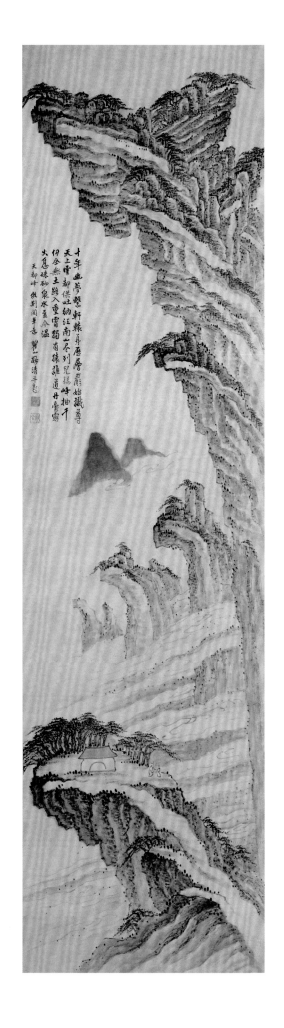

72

梅清　文殊臺圖軸
紙本　設色　縱183.8厘米　橫48.8厘米

Manjusri Terrace
By Mei Qing
Hanging scroll, colour on paper
H.183.8cm　L.48.8cm

圖中繪黃山文殊臺，萬頃松濤間文殊臺自一隅秀出，羣峯松林以平行的斜線構成，白雲蒸騰而上，氣勢雄渾。山石以細筆密皴勾劃，繁而不亂，松樹枝葉墨氣濃郁。文殊臺被明代旅行家徐霞客稱為"黃山絕勝處"。

本幅自題："雲裏闢天閶，仙宮俯混茫。萬峯齊下拜，一座儼中央。側足驚雖定，凌空嘯欲狂。何當憑鳥翼，從此寄行藏。黃山文殊臺乃大海中央一石也，天都，蓮花左右其間，觀鋪海必至此始見其全。用黃鶴山樵筆意寫之。瞿山梅清並題"。鈐印"瞿山清"（白文）、"淵公"（朱文）。

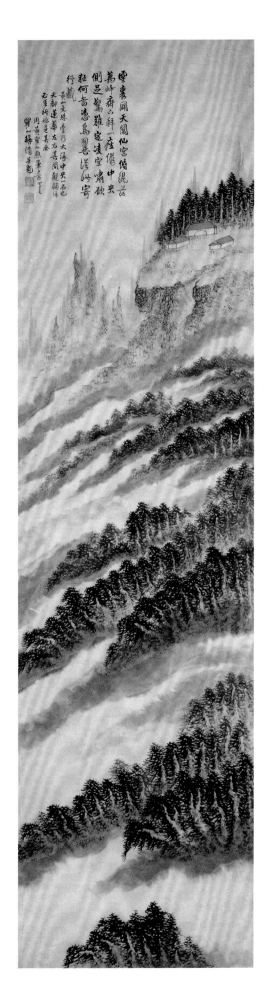

141

73

梅清　蓮花峯圖軸
綾本　設色　縱186.8厘米　橫57厘米

Lotus Peak
By Mei Qing
Hanging scroll, colour on silk
H.186.8cm　L.57cm

圖中以誇張的手法將蓮花峯描繪成秀出天半的青蓮，蕊苞初綻。構圖高遠，皴法師從王蒙，雄健而具顫動感，層次分明。蓮花峯是黃山三大主峯的最高峯。此圖構思奇異，詩意清絕。

本幅自題："仙根誰手種？大地此開花。直飲半天露，齊擎五色霞。人從香國轉，路借玉房遮。蓮子何年結？滄溟待泛槎。蓮花峯　瞿山清"。鈐印"淵公"（朱文）、"舊夢憶秦淮"（朱文）；又鈐"後之視今今之視昔"（白文）、"敬亭山下雙溪之上"（朱文）。

鈐鑑藏印"頤椿廬遞理藏"（白文）。

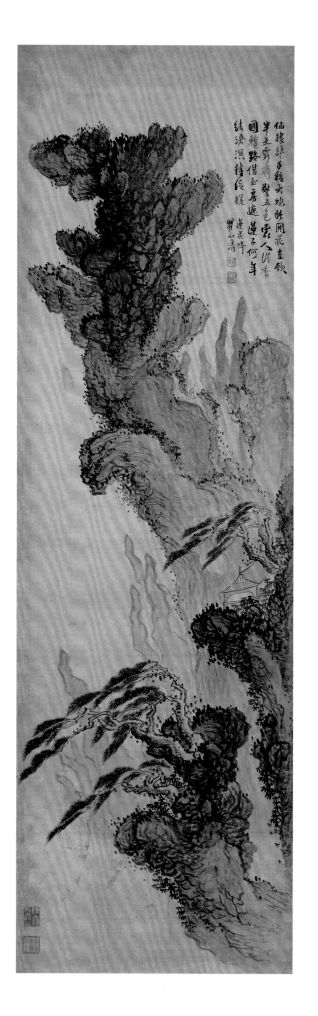

74

梅清　西海門圖軸
綾本　設色　縱186.6厘米　橫56.8厘米

Landscape of Xihai Men
By Mei Qing
Hanging scroll, colour on silk
H.186.6cm　L.56.8cm

圖中畫危崖斜聳，古松倒垂，險徑間三五遊人逡巡松下。
崖邊雲海迷茫，萬千石峯如指如筍穿雲而出。筆墨參以元
代王蒙和明代沈周二家，筆勢顫動曲折，點苔隨意靈秀。
景致奇險瑰麗，意境如夢如幻。

本幅自題："一徑開危竇，懸崖萬丈高。是峯皆列戟，無
嶺不飛濤。花疊章藤枝，雲深染布袍。海門開處幻，只覺
化工勞。西海門　瞿山"。鈐印"瞿老清"（朱文）、"天
越閣"（白文）、"瞿硎"（白文）、"敬亭山下雙溪之上"
（朱文）。

鈐藏印"頤椿廬連理藏書畫記"（朱文）。

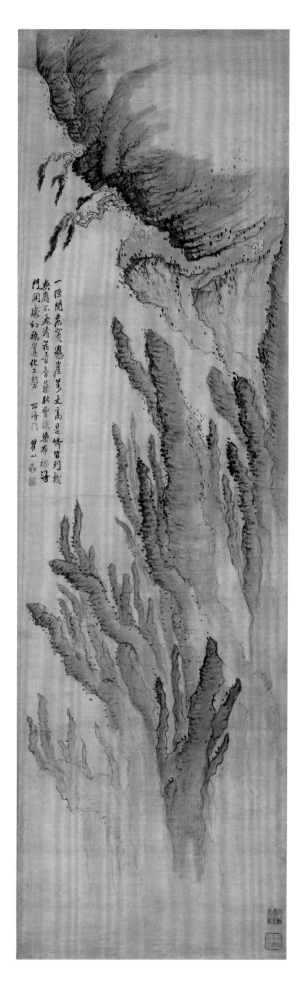

75

梅清　硃砂泉圖軸
綾本　墨筆　縱185.2厘米　橫56.7厘米

Cinnabar Spring
By Mei Qing
Hanging scroll, ink on silk
H.185.2cm　L.56.7cm

圖中繪黃山硃砂泉，以濃墨粗筆寫對峙的雲壑松岩，以淡墨細筆勾畫茅舍柳泉，厚重沉穩中不失清新明朗，構圖深邃幽遠，表現出梅清純熟多變的筆墨風格。

本幅自題："凝砂噴玉不知寒，問道仙人此濯丹。浴罷莫疑雲路遠，臨流忽已長飛翰。硃砂泉湯池　瞿山"。鈐印"柏皂山中人"（朱文）、"遊戲三昧"（白文）、"瞿硎"（白文）。

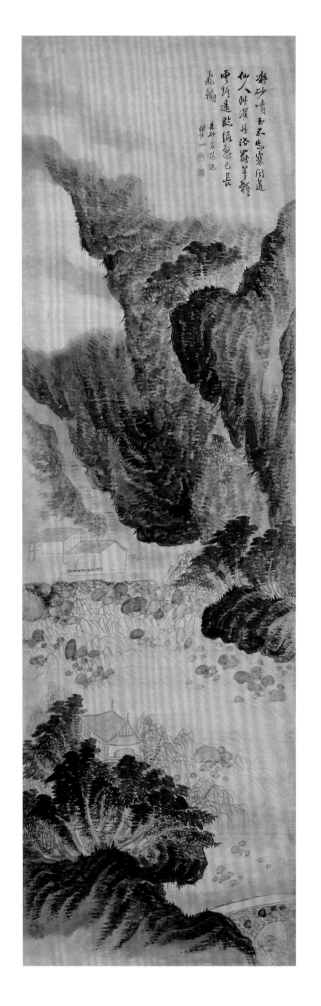

76

梅清　煉丹臺圖軸
綾本　淡設色　縱186.5厘米　橫56.7厘米

Alchemy Terrace
By Mei Qing
Hanging scroll, light colour on silk
H.186.5cm　L.56.7cm

圖中繪黃山煉丹臺，構圖截取山崖一角，丹臺突出斜上，險
不可測，峯頭上下皆為雲煙所掩，極盡縹緲秀逸之致。傳説
浮丘公為軒轅黃帝煉丹於此，臺上可容萬人，臺下諸峯列
戟，佳木密佈，是黃山中部景觀。

本幅自題："黃帝飛升處，遺臺跡未荒。莫疑丹灶冷，尚覺
紫芝香。靉靆生雲氣，嶙峋吐劍鋩。何人採仙藥，大冶火靈
光？煉丹臺　瞿山清"。鈐印"松岡"（朱文）、"瞿硎"（白
文）、"敬亭山下雙溪之上"（朱文）。

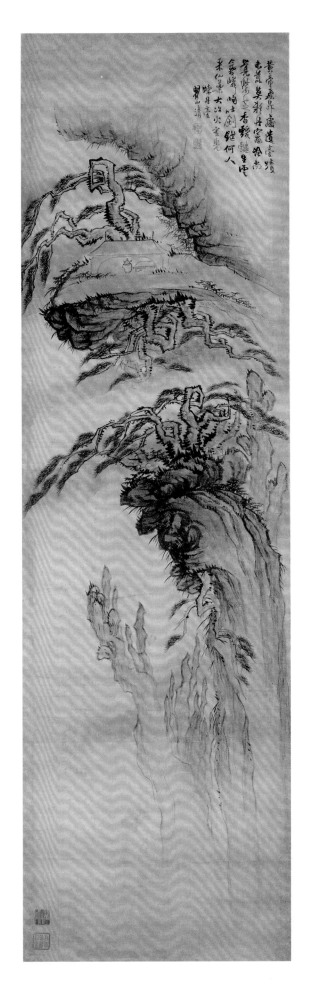

77

梅清　白龍潭圖軸
紙本　設色　縱183.1厘米　橫48.9厘米

White Dragon Pool
By Mei Qing
Hanging scroll, colour on paper
H.183.1cm　L.48.9cm

圖中繪黃山白龍潭，萬丈瀑布自蒼翠的峽谷中奔瀉而下，兩簇古松掩映於白龍潭上下，松下有紅袍老者扶筇觀瀑。氣勢豪放，有強烈的感染力。

本幅自題："蒼松翠壁瀑聲奇，六月來遊暑不知。仙子真蹤無處覓，白龍潭上立多時。瞿山梅清並題"。鈐印"瞿硎清"（白文）、"淵公"（朱文）。

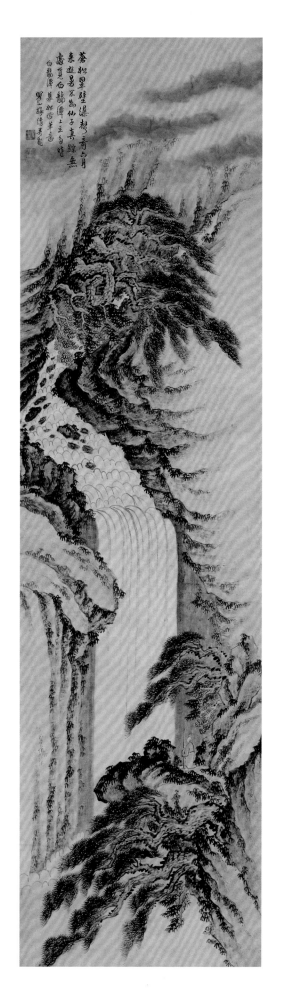

梅清　瞿硎石室圖軸
紙本　墨筆　縱166.5厘米　橫63厘米

Stone Room for Qu Xing [a hermit in the Eastern Jin Dynasty (317-420)]
By Mei Qing
Hanging scroll, ink on paper
H.166.5cm　L.63cm

圖中繪黃山石室。深山古洞中一隱者抱琴冥思，近旁童子烹茶。石室下清溪潺湲，松蘿垂掩，巨石崚嶒。用筆受石濤的影響，乾細的勾皴加濃濕的點苔，樸拙中不失秀潤。是梅清傳世繪畫中較為獨特的作品。

本幅自題："我來尋石室，千古憶瞿硎。丹液何年熟，松根長茯苓，仿松雪筆意寫瞿硎石室之圖。梅清"。鈐印"瞿硎清"（白文）、"淵公"（朱文）。又鈐"後之視今今之視昔"（白文）、"老去詩篇渾漫興"（白文）。

鈐鑑藏印"曾經山陰張致和補蘿盦藏"（朱文）。裱邊鈐張致和藏印四方。

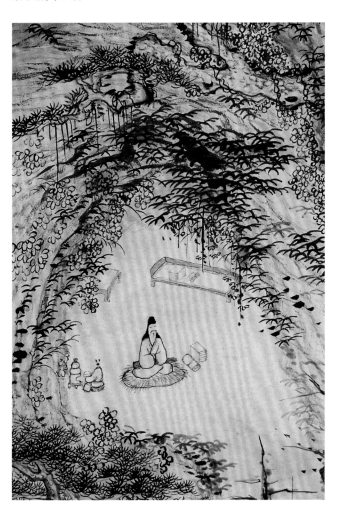

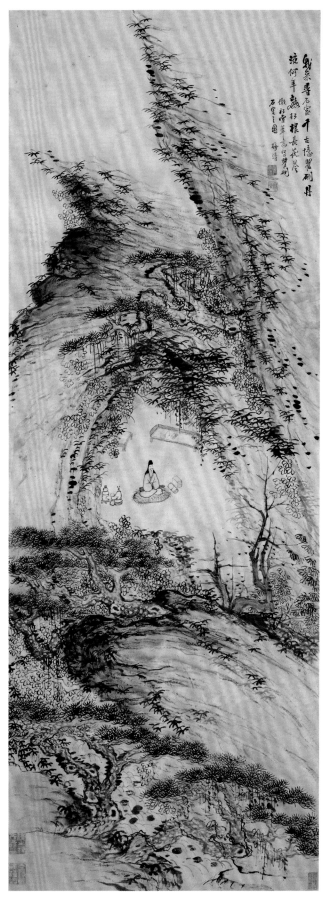

梅清　為稼堂作黃山圖冊
紙本　墨筆或設色　各開縱20.2厘米
橫38.2厘米

Huangshan Mountain, Painted for Pan Lei
By Mei Qing
Album of 10 leaves
Ink or colour on paper
Each leaf: H.20.2cm L.38.2cm

第一開　畫湯泉古寺。墨色乾濕濃淡變化豐富，用筆秀潤。自題："由湯口進，右轉渡橋則為湯池，左轉為祥符古院，為白龍潭，為桃花源，巨石阻塞，從石隙中側身而入，皆非人世。"鈐"詩瘦"（白文）、"淵公"（朱文）。藏印"曦村"（白文）、"任堂審定真跡"（白文）。

第二開　畫天都、蓮花二峯及文殊院。山石以勾勒為主，淺赭、花青渲染。自題："文殊院乃黃山中央土也，左天都，右蓮花，三十六峯四面羅拜，其下須臾鋪海，大是奇觀。瞿山"。鈐"臣清"（朱文）、"柏皂山口人家"（朱文）。藏印"曦村"（白文）。

第三開　畫天都峯危峭，松谷禪寺。用筆細勁，以枯墨皴擦石質，濃墨點苔。自題："天都峯壁立千仞，遊屐四十里硃砂庵位置峯下，望之真如蓬萊之紺宇。用楊萬里法彷彿寫之。瞿山清時年七十"。鈐"梅清"（白文）、"瞿山氏"（朱文）。藏印"問蒼山房珍藏"（朱文）。

第四開　畫峯如削筍，石梁雙松。用筆枯淡，敷以淺絳。自題："接引松與繞雲松咫尺可見，黃山有四奇松見誌中，此其二也。用石田老人筆寫之。"鈐"梅"（朱文）、"瞿山"（白文）。藏印"問蒼山房珍藏"（朱文）。

第五開　畫幽谷奔泉，古寺雙塔。皴法細密，有元人遺風。自題："翠斷古寺為黃山別一峯，用黃鶴山樵春蠶吐絲法圖之。瞿山"。鈐"瞿硎山人"（朱文）、"梅痴"（朱文）。藏印"曦村"（白文）。

第六開　畫蓮花峯。用披麻皴，以淡花青加墨烘染天空。自題："仙根誰手種？大地此開花。直飲半天露，齊擎五色霞。人從香國轉，路借玉房遮。蓮子何年結？滄溟待泛槎。瞿山"。鈐"老瞿"（朱文）、"遊雲"（朱文）。藏印"問蒼山房珍藏"（朱文）。

第七開　畫西海門。夕陽下羣峯聳立於雲海間，宛若仙境。以石綠、花青渲染。自題："西海門乃後海極奇極險之境，每當夕照下春之時，紫綠萬狀，千峯如戟，驚心奪魄，未易名之。瞿山清"。鈐"梅清印"（白文）、"柏皂山中人"（朱文）。藏印"曦村"（白文）。

第八開　設色畫練丹臺、蒲團松。乾筆皴擦，筆墨含蓄，山石凝重。自題："黃帝煉丹臺與蒲團松相望不遠，故合寫之，用馬遙父筆。瞿山"。鈐"茶峽"（朱文）、"畫松"（朱文）。藏印"問蒼山房珍藏"（朱文）。

第九開　畫百步雲梯。雲霧間可見險峯石階。山石用淺絳橫皴，以淡花青豎筆點羣峯，意境奇絕。自題："百步雲梯從後海至前海必由之路，一線直上，三面皆空，經過許久，至今憶之猶心怖也。"鈐"梅子"（朱文）。藏印"曦村"（白文）。

第十開　畫松谷、雲門。筆墨蒼勁濃重，構圖作二段式。自題："由仙源作黃海遊，首夜必宿松谷，由松谷入雲門，筍峯畢見，愈進全奇矣。壬申三月稼堂先生着屐黃山，予愧衰朽不能三浴湯池，因作是冊聊志追隨之意。瞿山梅清"。鈐"臣清"（朱文）、"瞿山"（朱文）。藏印"王任堂父秘笈印"（朱文）、"問蒼山房珍藏"（朱文）、"玉鯤世寶"（朱文）等。

引首題："雲海奇觀　稼堂行萬里路，讀萬卷書，非淵公胸有奇氣不足以副其眼界。道光三年十月廿日薄醉後書此。張廷濟"。鈐"張廷濟印"（白文）。引首鈐"新篁里"（朱文）。幅後有刪嘉珍、張開福等題跋。鈐"太平馬"（朱文）、"嘉珍私印"（白文）、"石鼓亭"（朱文）、"如雲煙"（白文）等十一方。

壬申為清康熙三十一年（1692），梅清時年七十歲。

稼堂即潘耒，字次耕，號稼堂，師從顧炎武，康熙年間以博學鴻詞徵，纂修明史，充日講起居注官。有《遂初堂詩文集》傳世。

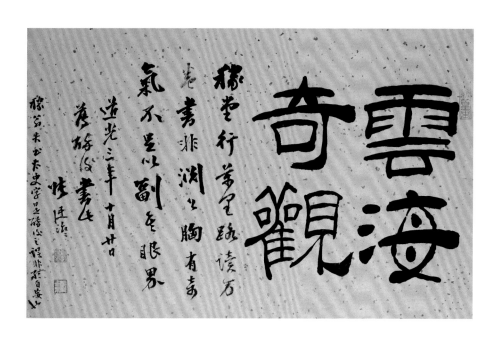

雲海奇觀

稼堂行筆墨跡讀萬
卷書非淵之胸有奇
氣不足以副之眼界
蓋放後書氏

道光三年十月廿日

稼岩朱書太史字足礪心之謀非孤自安也

所見拓耀山畫皆奇奇之怪嘉甚若
壬戌癸亥立邨作軒耀芝佳雨太守署
高安視我友唐文木為余楨羅圖
篋多平生黃山亭陰之境淵之所
居山天都游覽諸峰隨之寫景
故華武通靈不藏尋常難徑
近枝當湖錢尊盧慶見畫松冊
自題康熙雨子為漁洋心作六字黃
海之緣若冊為稼堂先生壬申辰殤
皆山老晚歲得言柏毫非草
率篆應著

旭樓先生新得神妙之品擢色
虹月砑見元屬題歎證以誌展讀
之章

道光二年九月豐盦劉東珠識于南勤

聽讀書處

遂初游記蹄獨絕縱使谿山無
邊形淵公此畫芝與莊一時相見
尹与邢千年老松怒箏攪万
聲雲氣迷滄溪秋齊廣卷生歡
愿為問徑嘗何由云
旭樓先生屬題戊子八月郭麐

宛陵妙墨尚流傳畫境若莊者
盦堅山色松彎絲滿目袈人著殷
翠徽巔黃山黃滿莽壽阁畫者
干秋更屬君阁說江�…仙耐像相
與老托敬亭為讀款正
旭樓少卿為讀款正

題梅淵口畫冊蓋惺
朱昌頤初學

居易錄宣城梅孝廉淵公別字瞿山以訛名江
左畫山水入妙品松入神品海内文章之交大半凋
謝惟瞿山巋然尚存其畫已貴重于世更數十
年斷紈零縑當不減蘇黃也

瞿山畫松歊寄梅淵公

誰能畫龍篆畫松鱗而爪騛行意空誰能畫松
如畫石之骨犖确松鬣茸韋鑒羽雨奇絕眼
中突兀瞿山翁所居万杜柏視溪山中此山
上興黃山通軒轅頂興酈城上天去遺薪往,城虬龍
翁時散髮坐顛頂澒酣瀇墨浮空瀇弧根裂
石不三尺倒飲万文疑雄虹暇臨崢下無地監
挐雲霧迴長風世人少見乍咋絕技豈必摹
肇雨峰對越何龍複瀑流直下當其衝軼
雷噴雪不知數下興松勢相撞春撫松看瀑
者誰子濘非偓佺之屬青羊公何時興翁結
廬天都雲海東松肪蒼嚴方雨瞳更千万世
終窮

丁未春都門梅瞿山見貽墨妙賴成四絕奉寄焉
懷祖命方鄴

瞿硯山色近陵易遠指松毛萬疊蒼中有偓人
號梅尉開披磨衲坐棶香北樓遙憶碧雲開
謝朓誌中夢往還今日老瞿圖畫裏依然蒼

對望寒山鳥啼屏風明鏡開青溪水色碧
瀇泗琴高三月登魚綱一日溪頭醉一回年來
八詠憶休文耕隝先生袂又今好是謝家圖扇
上相思為畫歊亭露

兩夜再題瞿山畫松

林燈明暗模糊需霅冥,在氣孤破壁長松
歊飛去晚來疑是坐龍圖僧傳方坐龍圖一
宛陵梅淵公畫松為天下第一數歊于畫索賦
予為作士言長句文題絕句通靈漫此水絕戊寅
丁丑杜京師閒淵公佳去妙通靈漫此水絕戊寅
啟中二十字傅寫誤耳瞿山畫松歊及絕句在康熙丁未以
前戊寅題畫松冊則瞿山化去一年距丁未已三十餘年
莅主申廿字傅寫誤耳此冊黃山圖為稼堂太史作
之不知傾倒又何如也壽湖王氏
之前五年境界蒼蒼備使尚書先
旭樓先生藏此有年矣數出未余屬錄諸識跋控
左先生精于鑒賞年餘七十猶改,不倦其滕情
當不減著辰遊山光景也道光七年六月張間福識

由湯口進石蹬渡橋別居湯池左轉彥
祥符古殿居白龍潭虎桃花溪巨石阻
塞瀠石隙中衍乎而入非人世

79.1

文殊院乃黄山
中央土也左天都
右運葉三十六
峰四面羅拜其
八須臾鋪海大
是奇觀黄山

79.2

天都峰壁立千伊伋遊後
翠玉砅砂彣岩位置峰山
宻之真如蓬萊之絍字
用揚萬里居紡排弓達
翠山淸時年七十

79.3

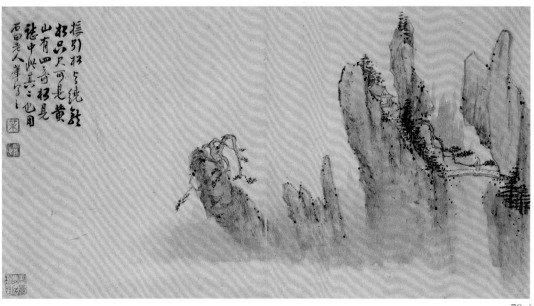

招別松与綠鷟
松品只可見黄
山有四竒松昆
懸中此其二必用
石田老人筆写之

79.4

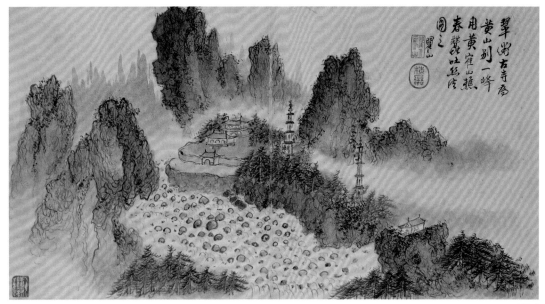

79.5

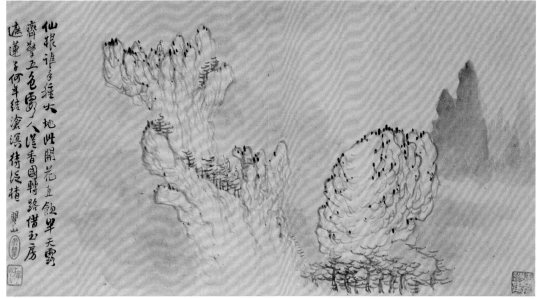

79.6

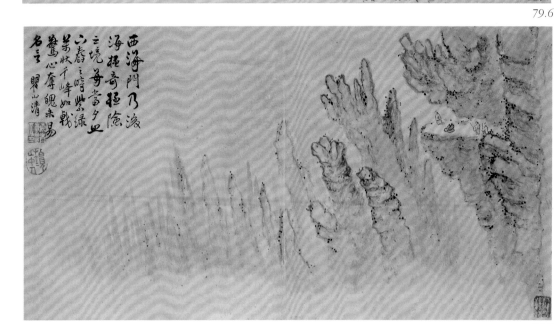

79.7

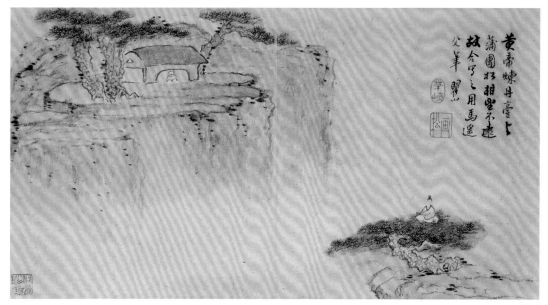

黄帝煉丹臺上
蒲團松相望不遠
故合寫之用馬遠
父羊眠山
翠岑
松冊

79.8

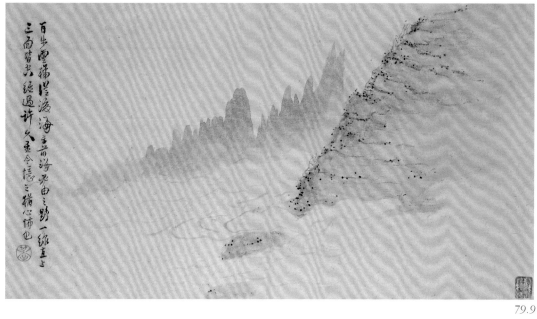

百步雲梯絶磴凌海
重峰前海界由之野一繩直上
三面皆共�緣過許久至今憶之猶恍惚也

79.9

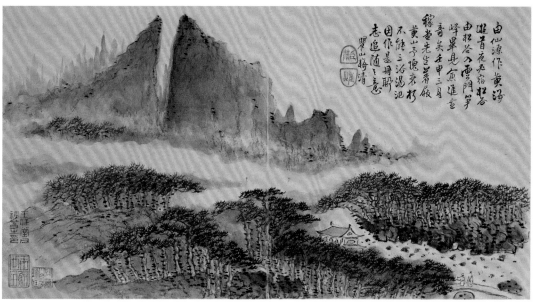

由仙源作黄海
游眉眉夜必宿松谷
由松谷入雲門峯
奇峯翠壁見前進童
稼書先生著歲嚴
黄崇硯蒼杉
不緣三治湯池
因作是冊耶
志追隨之意
翠岑梅清
情峰

79.10

153

80

梅清　高山流水圖軸
紙本　墨筆　縱249.5厘米　橫121厘米

The Lofty Mountain and Flowing Water
By Mei Qing
Hanging scroll, ink on paper
H.249.5cm　L.121cm

圖中繪危峯聳立，松壑流泉，一翁坐
崖頭遠眺。用筆粗放雄健，攀頭師法
沈周遺意，墨色渾厚滋潤。如此巨幅
佳構，在梅清晚年作品中殊為難得。

本幅自題："高山流水　仿石田老人
筆意。甲戌中秋前一日　瞿山梅清時
年七十有二"。鈐印"瞿硎清"（白
文）、"淵公"（朱文）、"老去看山
眼倍青"（白文）、"天延閣圖書"（朱
文）。

鈐藏印"槃齋秘玩"（朱文）。

甲戌為清康熙三十三年（1694）。

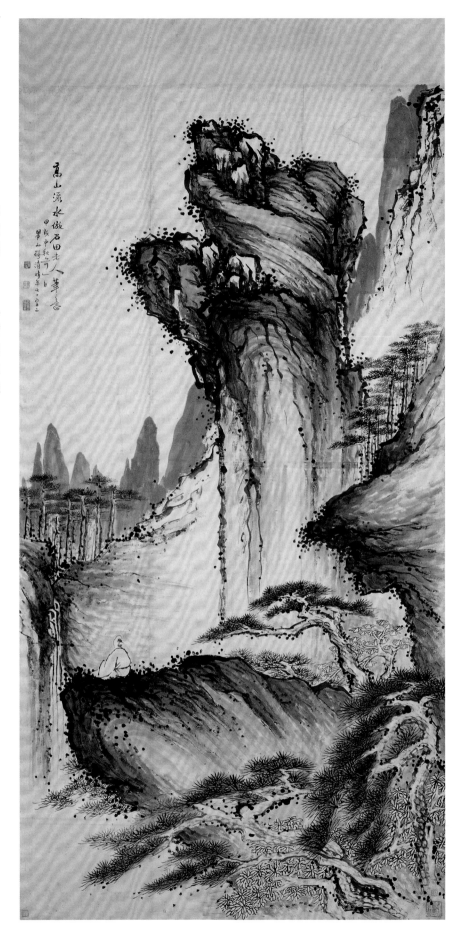

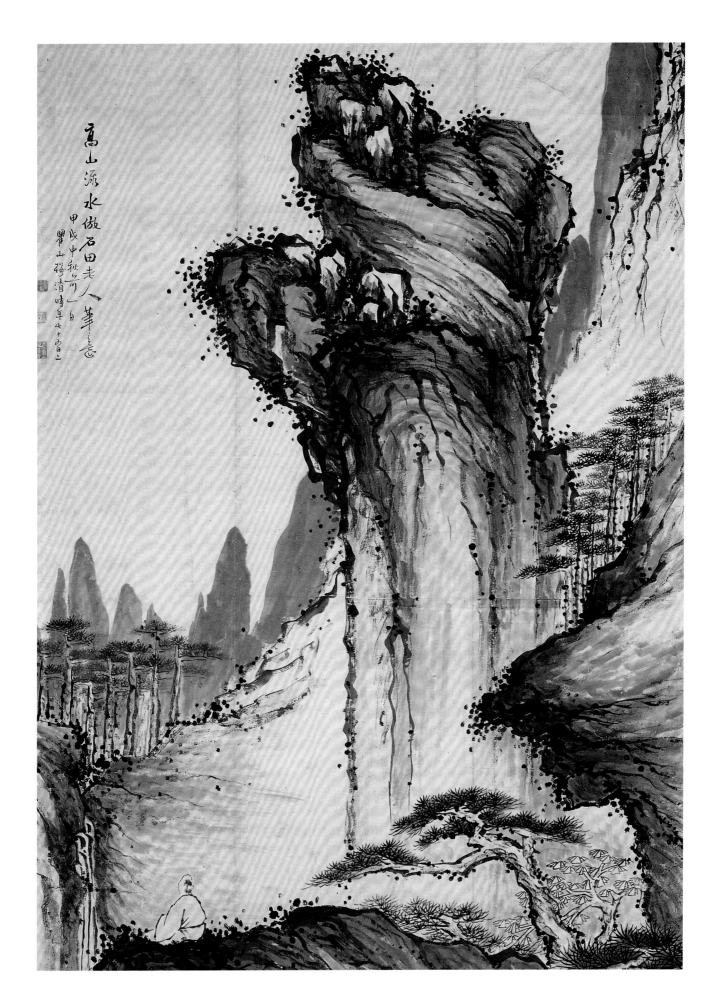

155

梅清　梅花書屋、黃山松濤二圖卷

(1) A Study Among Plum Blossoms
(2) Pine Trees on Huangshan Mountain
By Mei Qing
Handscroll, ink on paper
(1) H.30.3cm　L.130cm
(2) H.31.3cm　L.108cm

梅花書屋圖卷
紙本　墨筆　縱30.3厘米　橫130厘米

圖中畫崖間茅舍，一隱士與松竹梅鶴
為伴。用筆方硬峭拔，頓挫折有力。
構圖簡潔，意境幽冷。

本幅自識："李營丘梅花書屋圖　瞿

山"。鈐印"瞿硎清"（白文）、"淵
公"（朱文）、"敬亭山下雙溪之上"（朱
文）。

鈐藏印"無所著齋"（朱文）、"一氓
讀畫"（朱文）。

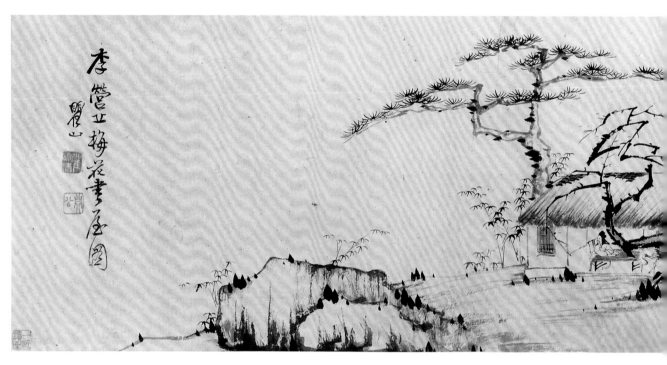

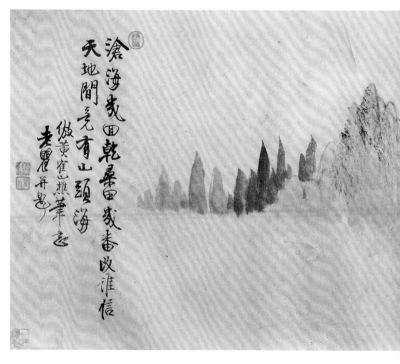

黃山松濤圖卷
紙本　墨筆　縱31.3厘米　橫108厘米

圖中畫黃山雲海松濤，羣峯聳峙。較
少勾勒，淡墨渲染後以乾筆點戳峯頭
雜樹，別具逸趣。

本幅自題："滄海幾回乾，桑田幾番
改。誰信天地間，竟有山頭海。仿黃
鶴山樵筆意。老瞿並題"。鈐印"梅
痴"（朱文）、"梅清"（白文）、"瞿
山氏"（朱文）。

鈐藏印"李一氓五十後所得"（朱文）、
"一氓讀畫"（朱文）。

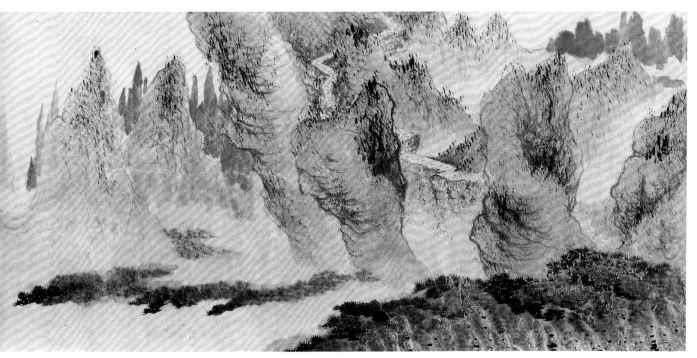

82

梅清　梅花圖卷
紙本　墨筆　縱31厘米　橫361厘米

Plum Blossoms
By Mei Qing
Handscroll, ink on paper
H.31cm　L.361cm

圖中以寫意法畫崖畔水際梅花盛開，
月下花影扶疏。枝有草書意趣，花以
沒骨點出，水墨淋漓酣暢，用筆恣意
縱放。以淡墨染地，烘托出輕煙浮動
的意境。

卷首自題："岩際春風冷，枝頭月影
通。清光浮動處，香氣有無中。仿坡
仙筆意，呈時翁老夫子大教。瞿硎後
學梅清拜手"。鈐印"瞿硎清"（白
文）、"淵公"（朱文）、"天延閣圖
書"（朱文）。

鈐藏印"周肇祥鑑賞記"（朱文）、"春
澥審定"（白文）、"海陽王洪春澥珍
藏金石書畫印"（白文）等七方。坡仙
即蘇軾，字東坡，北宋翰林學士，官
至禮部尚書。

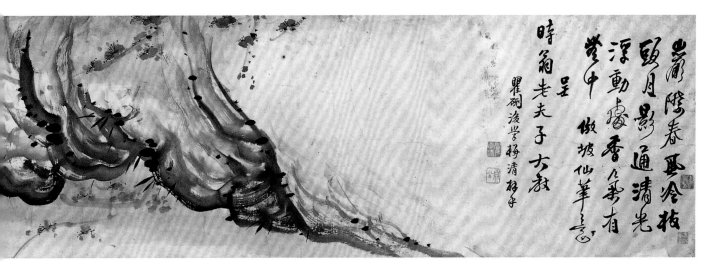

蕭隔春風冷枝
頭月影通清光
浮動疏香人莫有
甕中 倣坡仙筆意
呈
時翁老夫子 大教
瞿硯後學楊清梓

梅喆　汀渚垂釣圖扇

金箋　墨筆　縱15.7厘米　橫47厘米

Angling on an Islet
By Mei Zhe
Fan covering, ink on gold-flecked paper
H.15.7cm　L.47cm

畫山腳下巨岩秋樹，屋宇掩映，汀渚間一漁翁垂釣。用筆率意簡括，墨氣濃重酣暢。梅喆畫作存世極少，由此圖可領略其畫風之一斑。

自識："丁酉秋日梅喆寫"。鈐印"梅延喆印"（白文）。

丁酉為清順治十四年（1657）。

梅喆，字逪先，號窺園。梅清從弟，畫品清古，得元人遺韻。

84

梅庚　山水圖軸
絹本　墨筆　縱131厘米　橫53.3厘米

Landscape
By Mei Geng
Hanging scroll, ink on silk
H.131cm　L.53.3cm

圖中畫層巒疊巘，石梁飛瀑，一高士於橋上仰望。山石用松
秀的短筆皴點，墨氣濃郁。構圖高遠幽深，層次繁複而清
晰。

本幅自識："辛未首夏寫進綏齋老先生。宛陵梅庚"。鈐印
"梅庚之印"（白文）、"耦齋"（白文）。

鈐鑑藏印"南雅"（朱文）、"頵公心賞"（朱文）。

辛未為清康熙三十年（1691）。

梅庚，字耦長，號雪坪，晚號聽山翁。安徽宣城人，梅清的
侄孫。長於山水，師法梅清。

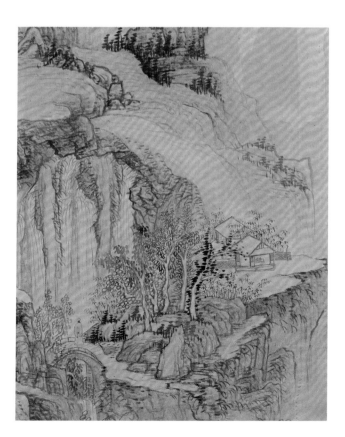

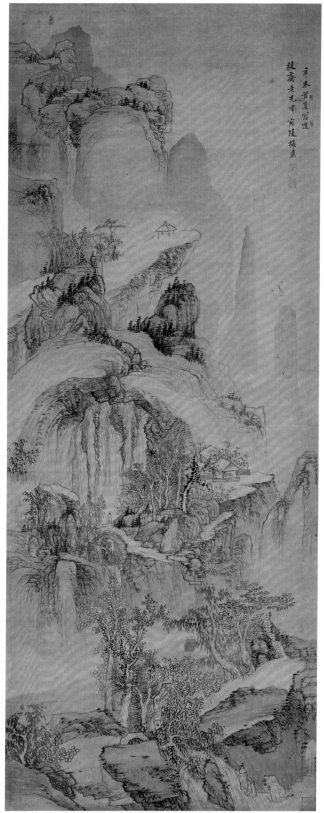

85

梅翀　鳴弦泉圖軸
紙本　墨筆　縱200.5厘米　橫49厘米

String-ringing Spring
By Mei Chong
Hanging scroll, ink on paper
H.200.5cm　L.49cm

圖中畫泉水如一匹白練自石壁裂缺處訇然而下，泉邊峯岩疊
聳，蒼松環翠，一人於崖邊扶杖眺望飛瀑。此畫在筆墨上汲
取梅清晚年風格，高遠峻拔，可稱為梅翀畫黃山之景的代表
作。

本幅自題："山頭倚杖聽流泉，湘浦飛聲入五弦。仿佛音徵
奏仙樂，一齊分韻到尊前。鳴弦泉　用荊關法寫之。鹿墅梅
翀"。鈐"梅翀之印"（白文）、"培翼"（白文）。

梅翀，一作沖，字培翼，號鹿墅，安徽宣城人。梅翀曾隨梅
清客於歙並同遊黃山。擅山水、松石，取法梅清。

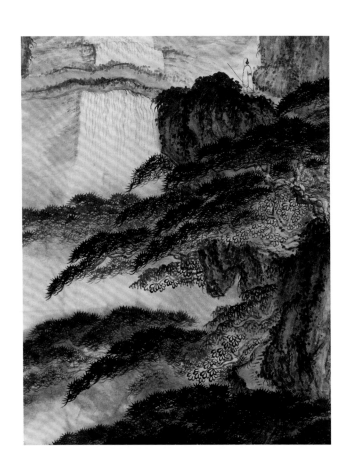

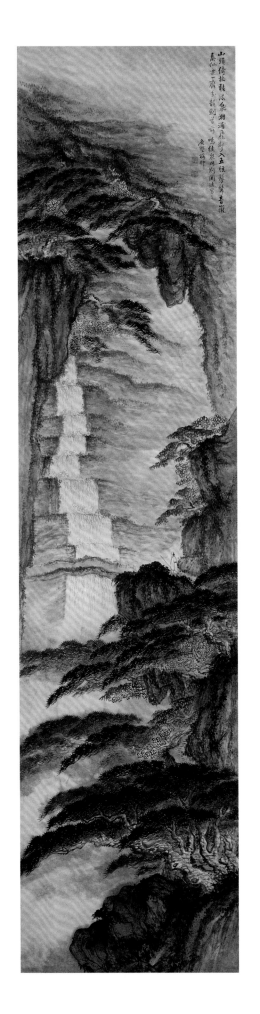

梅翀　黃山十二景圖冊

紙本　墨筆或設色　各開縱19.8厘米　橫15厘米

Twelve Famous Scenes of Huangshan Mountain
By Mei Chong
Album of 12 leaves
Ink or colour on paper
Each leaf: H.19.8cm　L.15cm

第一開　畫巨巖山泉。花青渲染泉水。自題："虎頭巖"。鈐"梅翀"（朱文）。

第二開　畫羣峯如筍，松濤湧動。自題："松岑"。鈐"梅"（白文）、"翀"（朱文）。

第三開　畫兩峯間白雲浮出，山下松谷庵舍。自題："雲門"。鈐"梅"（白文）、"翀"（朱文）。

第四開　畫二翁對坐松針之上，山間雲靄飛湧，疾如奔馬。自題："薄團松"。鈐"梅翀"（朱文）。

第五開　畫高士觀瀑，空靈高遠。自題："鳴弦泉"。鈐"梅"（白文）、"翀"（朱文）。

第六開　畫山泉如蛟龍奔瀉。用筆細膩秀雅。自題："九龍潭"。鈐"梅"（白文）、"翀"（朱文）。

第七開　畫溫泉霧氣迷朦。用筆勁健。自題："湯泉"。鈐"培翼"（白文）。

第八開　畫隱現於雲嵐中的石室怪松。用墨渲染，富有神秘感。自題："煉丹臺"。鈐"梅翀"（朱文）。

第九開　畫崖樹竹叢中有一石壁茅屋。風格枯淡。自題："喝石居"。鈐"梅"（白文）、"翀"（朱文）。

第十開　參米點法畫雲峯，在低垂的天幕下，濃重的筆墨襯托出山峯的獨立不羣。自題："五老峯"。鈐"培翼"（白文）。

第十一開　畫石筍如鶴，上有青松如蓋。自題："蓋鶴松"。鈐"齊南王藏畫印"（白文）。

第十二開　畫文殊院及雲海。以解索皴畫山石嶙峋之狀。自題："文殊院觀海。壬申四月　梅翀寫"。鈐"梅"（白文）、"翀"（朱文）。藏印"齊南王藏畫印"（白文）。

幅後自題："初識黃山面，驚人果不同。攀躋難着地，指顧盡凌空。泉沸丹砂內，雲鋪大海中。靈區誰與遍，萬壑總天工。黃山　為格老年先生教正。梅翀"。鈐"吾道雨梧中"（白文）、"梅翀之印"（白文）、"培翼"（白文）。藏印"券養閣"（朱文）、"法華寶笈"（朱文）等。

壬申為清康熙三十一年（1692），是梅翀遊黃山歸來的第二年。

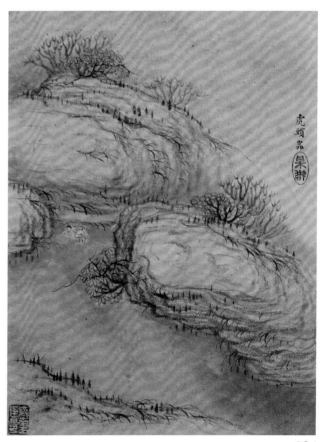

86.1

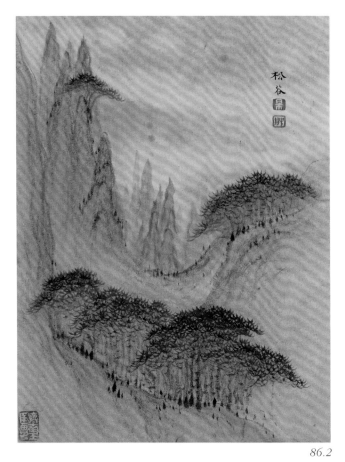

松谷 晋野

86.2

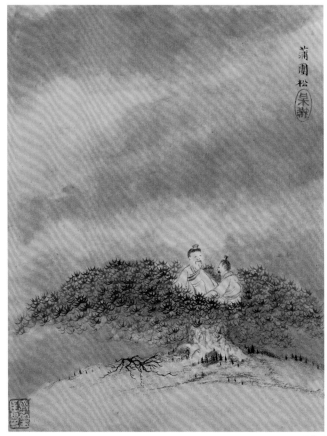

蒲團松 梁誰

86.4

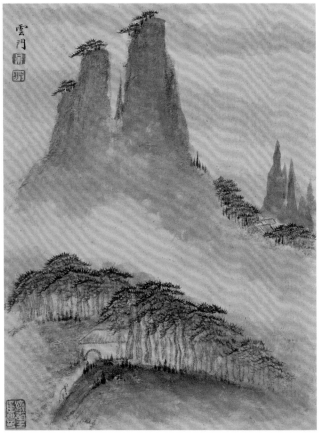

雲門 晋野

86.3

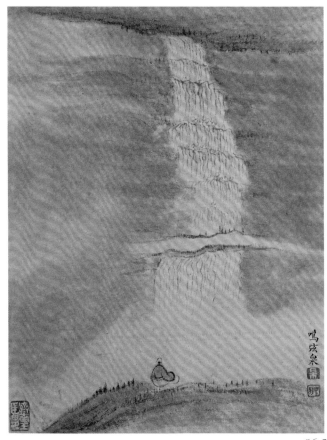

鳴弦泉 晋野

86.5

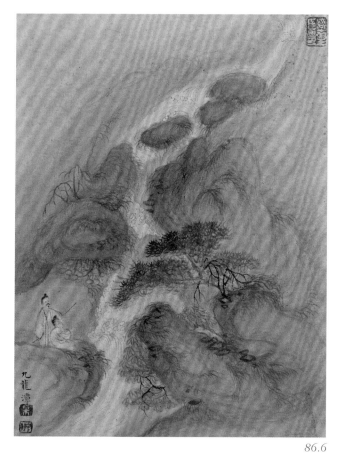

86.6

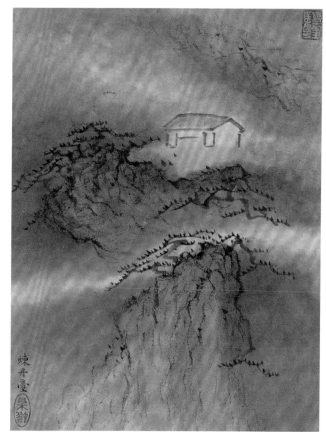

86.8

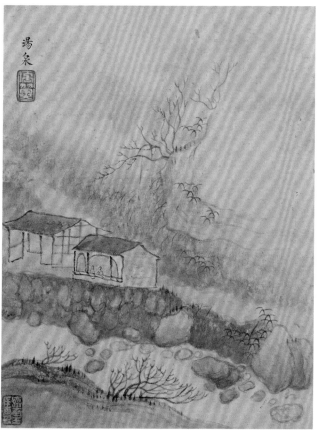

86.7

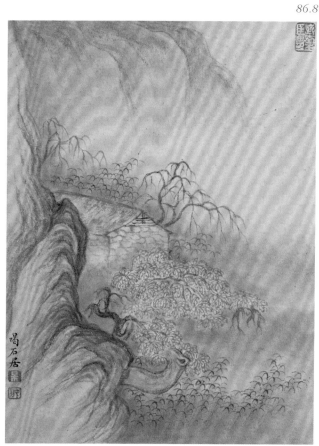

86.9

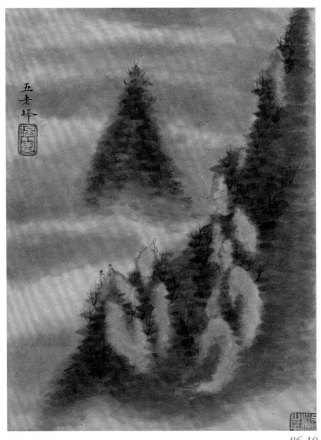

五老峰

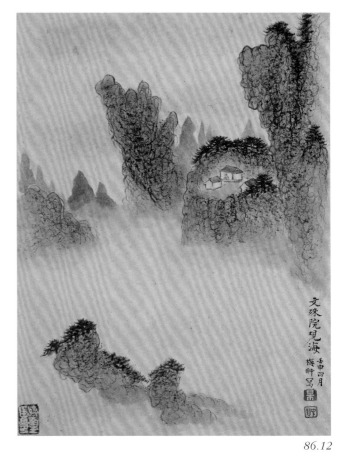

文殊院观海

乙亥四月
梅卅写

86.12

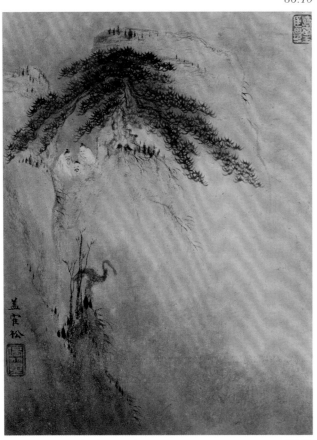

盖霍松

86.11

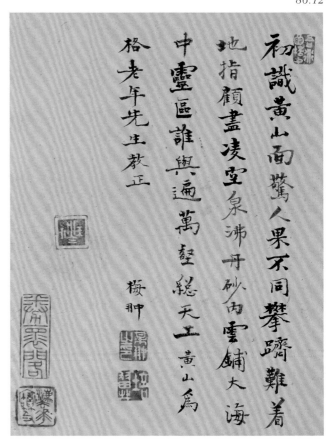

初識黃山面　驚人果不同
攀躋難着地　指顧盡凌空
泉沸丹砂内　雲鋪大海中
靈區誰與遍　萬壑總天工

黃山為

格老年先生教正

梅卅

86.10

新安派

The Xin'an School

87

李永昌　松石林巒圖軸
紙本　墨筆　縱111厘米　橫54厘米

Pine Trees and Rock
By Li Yongchang
Hanging scroll, ink on paper
H.111cm　L.54cm

圖中畫青松巨石，疏林坡地。松樹略仿吳鎮，石用解索皴。構圖簡略而筆墨繁複，畫面明潔而饒有意趣，表現出豁達豪放的性情。

本幅自題："醉劇松可倚，詩成石可刊。何須慕岩穴，只尺是林巒。甲戌初夏畫並題，似待先社兄覽笑。李永昌"。鈐印"李永昌印"（白文）、"周生"（白文）。

甲戌為明崇禎七年（1634）。

李永昌，字周生，休寧人，一作新安人。善書法，甚為董其昌推崇。工山水，仿元人，與程嘉遂同為新安派先驅。

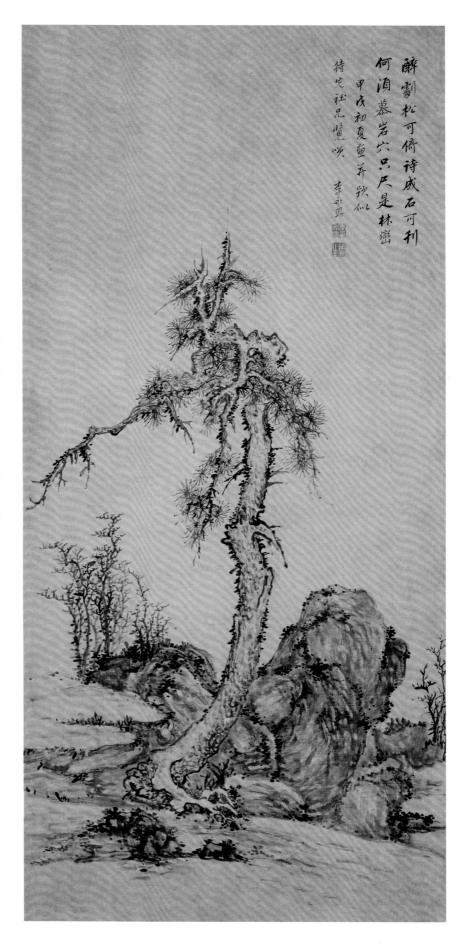

88

李永昌　山居圖軸
紙本　設色　縱125厘米　橫58.8厘米

Thatched Huts in the Mountain
By Li Yongchang
Hanging scroll, colour on paper
H.125cm　L.58.8cm

圖中繪深山幽谷，幾間屋舍。構圖、
筆法略仿黃公望，以線勾勒，設色極
淡，略用赭石花青。格調清寂，開新
安派之先河。用筆圓潤多於方折，濕
筆較多，給人以濕潤之感。

本幅自識："庚辰立春前一夕畫於瑞
墨齋中。李永昌"。鈐印"李永昌字周
生"（白文）、"三十六帝之臣"（白
文）。

鈐收藏印"大千"（白文）、"黃絲徐
氏珍藏"（朱文）、"徐蔭田印"（白
文）、"吳大澂印"（白文）、"芷陽
徐氏鑑藏"（朱文）、"佛言印信"（朱
文）、"休陽汪彥宣小梅甫珍藏"（朱
文）、"王懿榮"（白文）。

庚辰為明崇禎十三年（1640）。

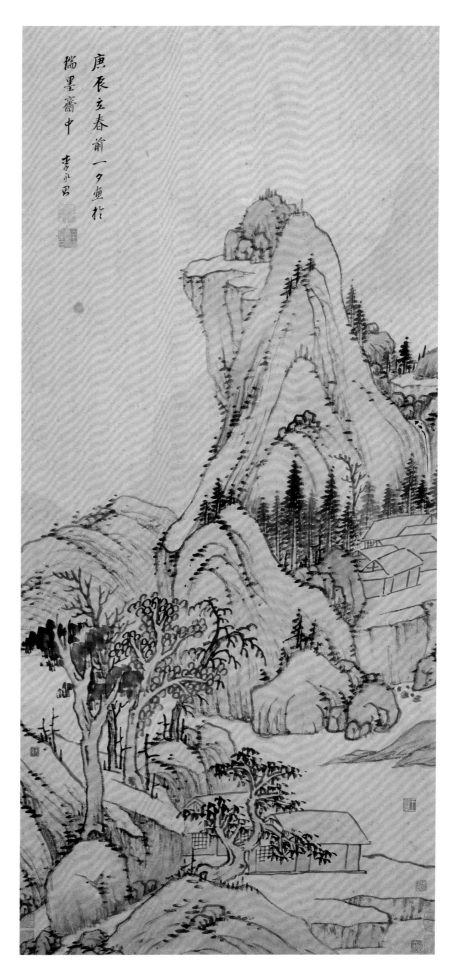

程嘉燧　孤松高士圖軸
紙本　淡設色　縱130.2厘米　橫31.2厘米

A Solitary Pine Tree and a Scholar
By Cheng Jiasui
Hanging scroll, light colour on paper
H.130.2cm　L.31.2cm

圖中畫深秋時節，松下文士撫松而立，後隨一攜琴童子，寄託了嚮往山林的隱逸之志。樹以夾葉法朱色點畫，有秋高氣爽之意。取倪瓚"一江兩岸"式構圖，用線細勁清秀。

本幅自識："崇禎四年秋九月　孟陽畫於虞山耦耕堂"。鈐"程嘉燧印"（白文）、"訥庵"（白文）。

鈐鑑藏印"劉氏寒碧莊印"（朱文）、"孫煜峯珍藏印"（朱文）、"希逸"（白文）、"虛齋審定"（白文）。裱邊鈐"韞輝齋印"（白文）、"暫得於己快然自足"（朱文）。

明崇禎四年（1631），程嘉燧時年六十七歲，寓居常熟。

曾經《虛齋名畫錄》著錄。

程嘉燧（1565—1643），字孟陽，號松圓、偈庵，安徽休寧人。僑居嘉定（今屬上海）。工詩，精音律，與李流芳、唐時升、婁堅合稱"嘉定四先生"，亦為明末"畫中九友"之一。善山水，亦工花卉，不輕易為人點染。

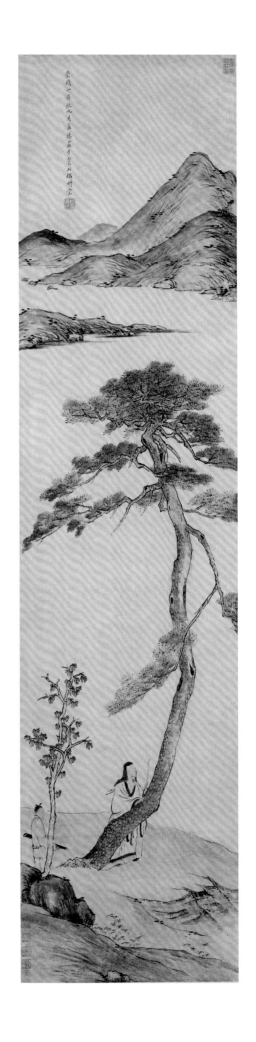

90

程嘉燧　松石圖軸
紙本　墨筆　縱130.5厘米　橫30.6厘米

Pine Tree and Rock
By Cheng Jiasui
Hanging scroll, ink on paper
H.130.5cm　L.30.6cm

圖中繪高松拳石，松枝盤曲虯結，松針蒼鬱。行筆老辣，以
渴筆淡墨畫樹幹，松針則筆健墨潤，表現出老松蓬勃的生命
力。

本幅自識：「乙亥秋七月成之弟從山中來，即致酒貲乞畫，
為乃兄慎之壽。余嘉其意，遂作松石圖以遺之。偈庵老人嘉
燧」。鈐印「孟陽」（朱文）。

鈐藏印「萊臣心賞」（朱文）、「虛齋秘玩」（白文）。

乙亥為明崇禎八年（1635），程嘉燧時年七十一歲。

曾經《虛齋名畫錄》著錄。

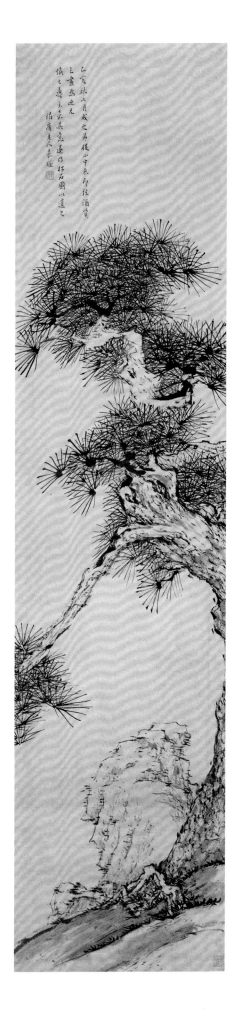

91

程嘉燧　山水圖軸
紙本　墨筆　縱86.7厘米　橫31.6厘米

Landscape
By Cheng Jiasui
Hanging scroll, ink on paper
H.86.7cm　L.31.6cm

圖中繪江岸高松。行筆簡約勁峭，氣韻清和靜穆。構圖全似吳鎮《秋江漁民隱圖》軸，是程氏晚年佳作。

本幅自識："崇禎十五年十月　偈庵道人程孟陽作"。鈐印"孟陽"（朱文）。

鈐鑑藏印"虛齋審定"（白文）、"有餘閑室寶藏"（朱文）。

明崇禎十五年（1642），程嘉燧時年七十八歲。

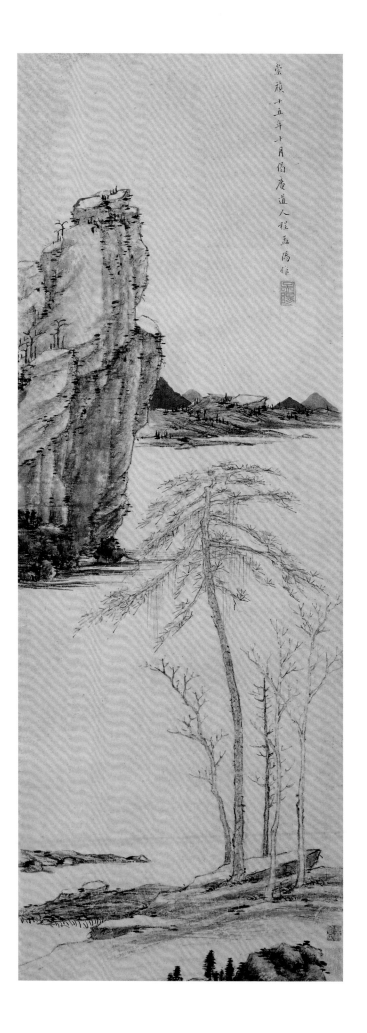

92

程邃　山水（雲寒秋山）圖軸
紙本　墨筆　縱64.6厘米　橫29.4厘米

Landscape
By Cheng Sui
Hanging scroll, ink on paper
H.64.6cm　L.29.4cm

圖中繪江南丘陵景色。以腴潤的重墨
一抹，襯托出渴筆焦墨的近山，雖有
悖於自然景觀的真實，卻充分地體現
了“乾裂秋風，潤含春雨”的筆墨之
妙，及文人寫意山水畫所追求的“與
其工而不妙，不若妙而不工”的審美
情趣。

本幅自題：“三昧從來不自知，雲寒
沙白樹參差。是中有句無人道，憶得
襄陽五字詩。癸丑冬日客邗上之董子
祠作。垢道人邃”。鈐印“程邃”（白
文）。

癸丑為清康熙十二年（1673），程邃時
年六十九歲。

程邃（1605－1691），字穆倩，號青
溪，又號垢道人。安徽省歙縣岩鎮
人。擅書畫，精篆刻。山水畫以枯筆
乾墨為特點，追求蒼莽古拙的金石
味，自成一派。

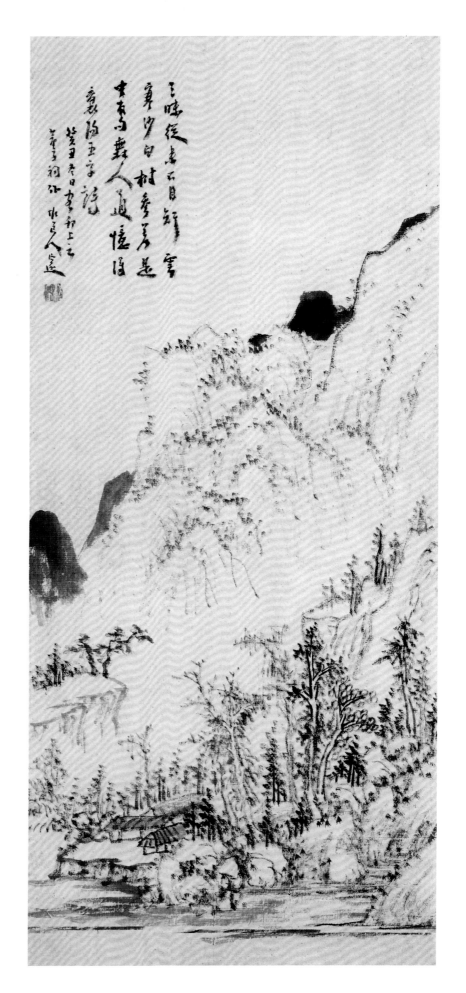

93

程邃　山水（霽色千嶂）圖軸
紙本　墨筆　縱78.7厘米　橫42.5厘米

Landscape
By Cheng Sui
Hanging scroll, ink on paper
H.78.7cm　L.42.5cm

圖中繪古木枝幹婆娑，水隨山轉，遠處重巒疊嶂，筆墨於蒼勁中見淳樸，枯渴中存潤澤，代表了程邃"視若枯燥，意極華滋"之風格。

本幅自題："清風急捲三湘雨，霽色橫開千嶂雲。行到水窮詩興發，風流誰識鮑參軍。丙辰五月五日寫　黃海老人程邃"。鈐印"程邃"（白文）、"安貧八十年自幸如一日"（白文）、"穆倩"（朱文）。

鈐鑑藏印"槃齋珍秘"等共四方。

丙辰為清康熙十五年（1676），程邃時年七十二歲。

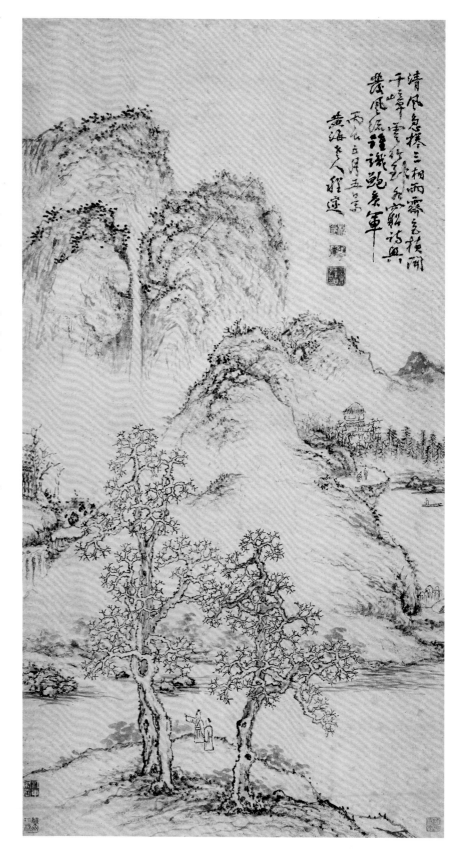

94

程邃　山水（浮舟濯足）圖軸
紙本　墨筆　縱62.4厘米　橫62.4厘米

Landscape
By Cheng Sui
Hanging scroll, ink on paper
H.62.4cm　L.62.4cm

圖中以模糊蒼鬱的枯筆焦墨繪山石，江中繪一高士浮舟濯足，船身斜置，造成了漂浮的動感。構思巧妙，是以繁襯簡，以實撫虛的寫意山水代表畫作。

本幅自題：“龜峯先生懸余夢想有年，此日締交，篤踰平生，立談遽於應聲，見於筆墨。前路素心如相問，即以一示為推襟鏡影可也。謹係廿八字博笑：濯足人非濡足者，閉關何事寫乘桴；釣鰲大手期君子，冰壺瑩處有驪珠。黃海弟程邃乙丑七夕，時年七十有九。”鈐印“穆倩”（朱文）、“程邃之印”（白文）。

乙丑為清康熙二十四年（1685），程邃時年七十九歲。

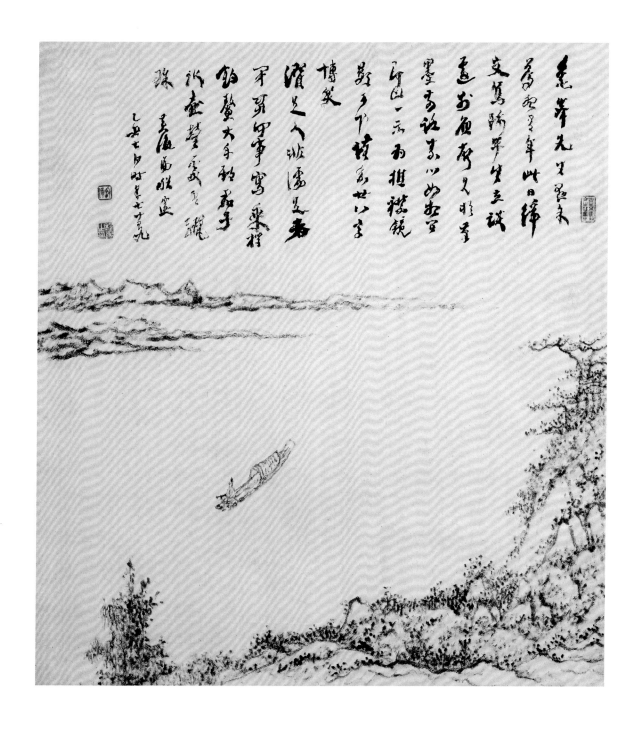

95

戴本孝　雪嶠寒梅圖卷
紙本　墨筆　縱35.7厘米　橫690厘米

The Mountain and Plum Blossoms in Winter Snow
By Dai Benxiao
Handscroll, ink on paper
H.35.7cm　L.690cm

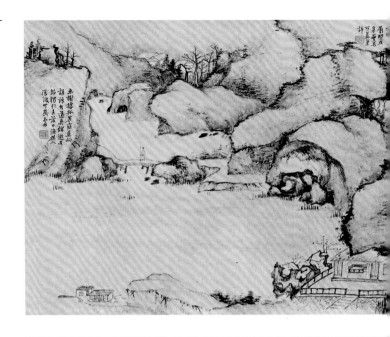

圖中繪蕭索荒寒的山間景色，峯迴路轉，別有洞天，溪流
板橋。以乾筆焦墨粗勾山體輪廓及樹木，稍事皴染，點葉
則乾濕兼用。雖筆墨無多，然氣韻渾厚，格調蒼逸。是作
者晚年佳作。

本幅有多段自題詩並在卷末長題（釋文見附錄）。自題：
"壬申建子月望後一日，鷹阿山樵戴本孝拜識於七十二泉之
間，時賤齒適與泉同。"鈐印"鷹阿山樵"（白文）、"本
孝"（朱文）。

鈐收藏印"滌齋"（朱文）、"洗心居士"（朱文）、"滌
齋清玩"（白文）。另尾紙有賈瑚一跋。

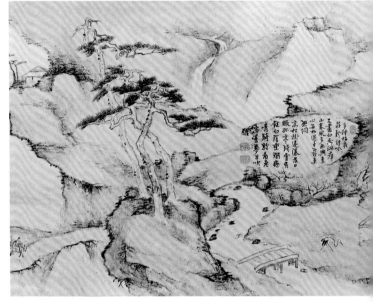

壬申為清康熙三十一年（1692），戴氏時年七十二歲。

戴本孝（1621—1693），字務旃，號鷹阿山樵、前休子、
長真璃秀洞天樵夫等。安徽和州（今和縣）人，一作休寧
人。以布衣隱居鷹阿山中，性情曠達，工詩擅畫。著有
《前生集》、《餘生集》。

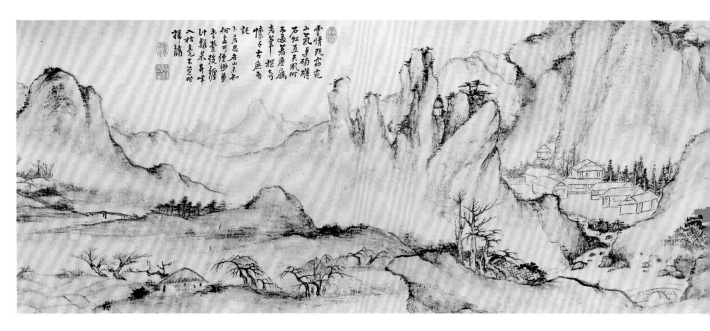

雲情既窈窕
山氣更磊砢
石泓五天風柯
乔色著塵編
老筆搖巨靈
懷子古庭而
龍
卜居思名山未知
何為可緩緲夢
乞言紫綬纏
卄難果壽峰
入枝亮不罣眇
檉緒

武功喻公正庵先生以稷高之身抱川
岳之氣未遂伏五樊側窺霄漢散望
而不敢即有年矣追念昔時棠茇
所至嘯詠風流制皆千古聞
乙每見拙魯輒蒙額許未嘗褻魯
糧垂瑜獎知已之感匪同濫竽迄年
故山歲倭硯田食力攜見隨杖不諱
飢魑浮淮涉取道住城脂穀吟鞭
竟造歷下豈期白髮～雄岷魚際
緇衣之雜好爰命渴泓進穎潯蓁
雲嶠騫梅未惲夫澂觀聊悵噱
於黔枝云兩列附小詩十之章用呈
大君子儒鑒壬申建子月朢後一
日鴈阿山樵戴本孝和議於亭子之
泉之間附賦凿遁異泉同

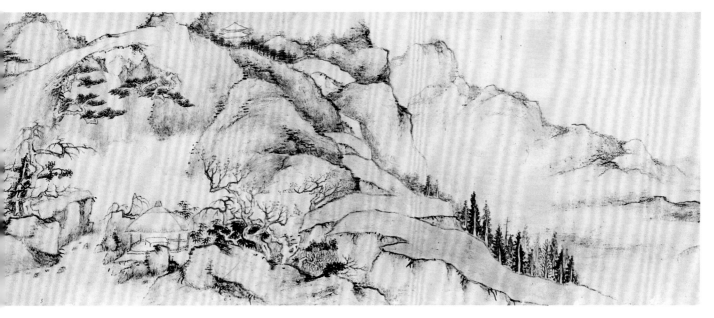

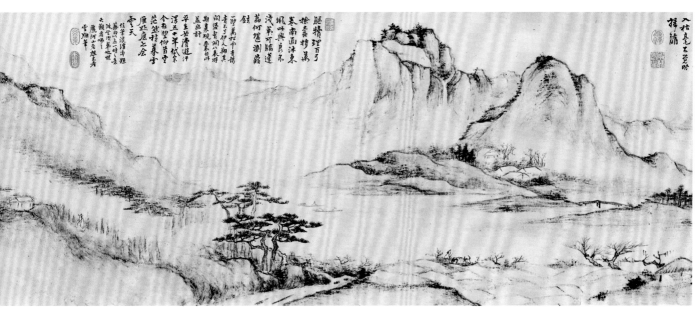

飢驅浮淮涉汶取道往城脂轂吟鞭
竟造歷下豈期白髮之相尋嵒際
緇衣之雜好爰命渴泓進穎湯蓁
雪嶠寒梅雛未惬支澈觀聊復嘆
於黔技云爾列附小詩十二章用呈
大君子儔鑒壬申建子月望後一
日鷹阿山樵戴未邦識於七十
泉之間時賤齒適弄泉同

驅績理百有
撿橐橐萬
崟南圓沫東
風世與艮不
淺革可臨蓬
崗阿楚涮罷
銛

一枯毫木茂吟
擇緒

平生哲濟進汗
澤五七年紙余
今在聖仰首空
范筌阿慕雪
雁點處麾之会
雪天

静海軍門酷嗜名人書畫收藏極富丙子秋以鷹
阿山雄耶慕雪嶠寒梅圖示余其危峰斷岸泉石
雲物別有元曠幽峭之致洵可寶也翠岩賈珊識
於登州郡署

179

96

鄭旼　九龍潭圖軸
紙本　設色　縱75.3厘米　橫28厘米

The Nine-dragon Pool
By Zheng Min
Hanging scroll, colour on paper
H.75.3cm　L.28cm

圖中繪黃山九龍潭景色。行筆老到，
氣韻渾厚，為黃山紀遊之作。

本幅自識："九龍潭　倦遊於此憶迴
腸，津逮桃源若裸將。九派清流泓可
掬，又如筵徹列盈觴。癸丑十月黃山
遊返，畫寄驚遠道兄。鄭旼"。鈐印
"再生中子旻印"（白文）、"慕倩"（朱
文）、"莫放過"（朱文）、"新安大
好山水"（朱文）。

癸丑為清康熙十二年（1673），鄭旼
時年四十一歲。

鄭旼（1633－1683），字慕倩、穆
倩，號慕道人，遺甦、神經證史、雪
痕後人、荊蠻民等。安徽歙縣人。通
經史，工書法、篆刻，善畫山水。著
有《拜經齋集》、《致道堂集》、《正
己居集》、《夢香詩集》等。

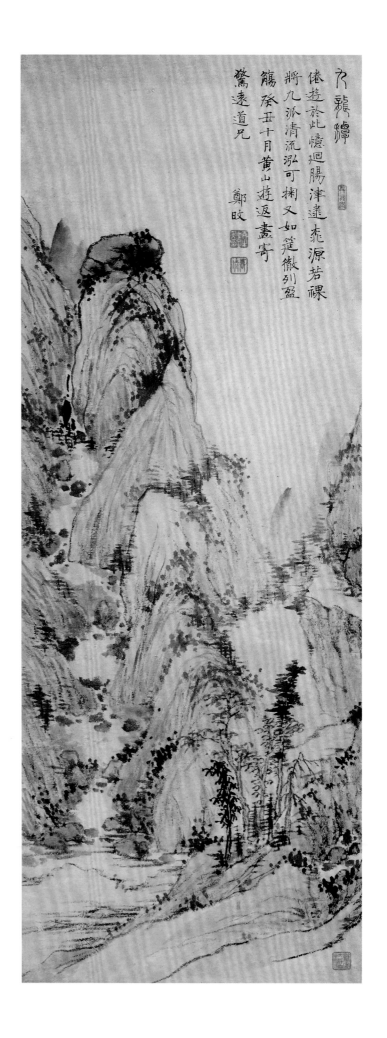

鄭旼　詩畫冊

紙本　墨筆　各開縱20.3厘米　橫12.5
厘米

Landscapes with Calligraphy
By Zheng Min
Album of 10 leaves
Ink on paper
Each leaf: H.20.3cm　L.12.5cm

冊中各圖所繪景致幽僻，寧靜清遠，
筆墨靈活多變，乾濕互用，氣韻蒼逸
瀟散。對幅均有題記、題詩，多涉及
古人逸事、名勝古蹟、反映出作者對
歷代高賢隱逸的景仰，並效法元代錢
選"不管六朝興廢事，一樽且向畫圖
開"的遁世絕俗的心志。同時，反映
了明代遺逸對故國的眷戀。書法清癯
古澹，風調秀健，與畫圖可謂珠聯璧
合。

第一開　畫扁舟繫岸，樵者勞歸。鈐
"慕"、"倩"（朱文聯珠）、"研"、
"旅"（朱白文聯珠）。

第二開　畫汀洲沙渚，水鳥翔集。鈐
"慕"、"倩"（朱文聯珠）。

第三開　畫遠山映帶，近岸茅舍古
梅。鈐"慕"、"倩"（朱文聯珠）、
"研"、"旅"（朱白文聯珠）。

第四開　畫兩岸夾江，層岩疊巘。鈐
藏印"燕思珍賞"（白文）。

第五開　畫奇峯入雲，蒼松橫生。鈐
"慕"、"倩"（朱文聯珠）。

第六開　畫鎮江焦山屹立江中。鈐
"慕"、"倩"（朱文聯珠）。

第七開　畫孤亭梵刹，古松小橋。鈐
"慕"、"倩"（朱文聯珠）。

第八開　畫三人盤桓懸崖陡壑邊。鈐
"慕"、"倩"（朱文聯珠）、"研旅"
（朱文）、"譚觀成印"（白文）。

第九開　畫水面空闊，扁舟乘風而
行。鈐"慕"、"倩"（朱文聯珠）。

第十開　畫山川幽靜，水閣清讀。鈐
"慕"、"倩"（朱文聯珠）及"丙辰"
（白文）、"研旅"（朱文）。

丙辰為清康熙十五年（1676），鄭旼時
年四十四歲。

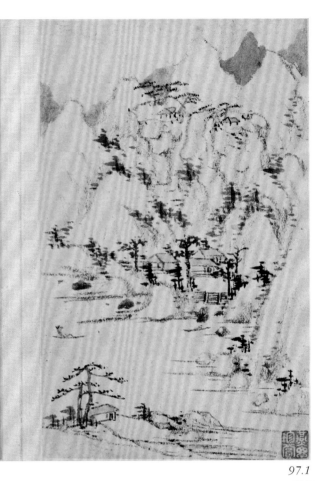

先生豈是黨良羣成就高風賴聖君
一笑諛邪應不入庸言臥櫪動星文
巂陵高節百世三師予別著釣臺續集
序備述其事礪中山水之大江以南之絕
地恆喜寫此　玩弈識

97.1

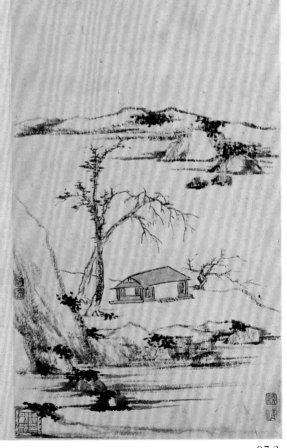

清濁能含中古今名言早已著何陰春魁
鄙說昭辛虐樂時始泰谷齋平表舜心司馬
爝藏猶有墓浦仙鶴蛻只遺簪江南原
是揚州娀子鶴妻梅誤識林
閩有向那闕賦早梅詩者事理不中為之歊飯道
購陰鑒何遜二集聊為稽考皆白門事且憤遜
國時諸忠賢事漫賦　玩

97.2

182

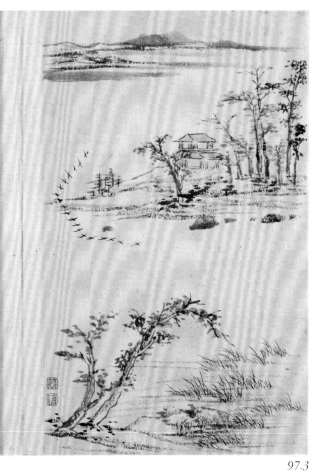

大阮禮節無拘攣辭婚一醉六十天不與時事終天年
咸也妙技理經弦聊護兩耳慣鼻穿承哭其歛暑少揩
叔夜辣懶慕神仙喜慍不顯癖燒鉛蘇門嶺上嘯寒煙
廣陵一曲今絶傳山公典選十餘年一綹不納封宛然八
斗極量章主遷向子言盧理窟淵註就南華內外
篇阿戎剺柰布地錢執籌計算夜不眠俗物敢意來
人前山河莽蒼酒壚邊劉伶昬放日醺然荷鋪攜
壺誓娟前鶺鴒何可安薄拳

竹林七賢歌錄于芳草州圖
後別有指鑿
鄭旼

97.3

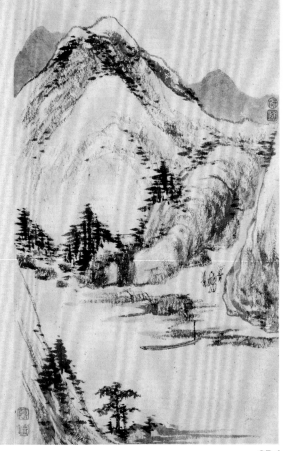

漢太尉鄭公弘爲南鄭姁祖微時嘗獲
一沒羽箭樵於越谿往來病涉神助
以風朝東而暮西一時行者多趍鄭
公風焉今律村太尉廟是也

丙辰冬初旼識

97.4

183

稽諮六藉恨秦驕　北海靈生續徑饒九節
昌陽珍上藥千莖　蘌翠長仟苗蕙蘭燻
焆矜同顆霜雪凄罪見後凋家授遺經
韋縑絕名言誰采到窈茲
　書帶草　敗并書

考之本草即麥蘌冬俗以門
音相近遂者為門云書帶草為漢
高密公事載北齊記敗又議

97.5

縣文几上甚工夫當把名山入續圖廿
一吏前自有事白雲蹈碎看天都
　　敗并題

97.6

偶然名跡合遺墨落江亭萬古神遊
壯三山慨險靈詩傳因友述地重以人
經閒有豐碑在珍同瘞鶴銘
楊椒山渡江訪唐荊川因登焦山題亭壁云楊子
懷人渡楊子焦山無意合椒山地靈人傑天然巧瞻
息神遊萬古間以示荊川荊川讚述故留此蹟
跋

97.7

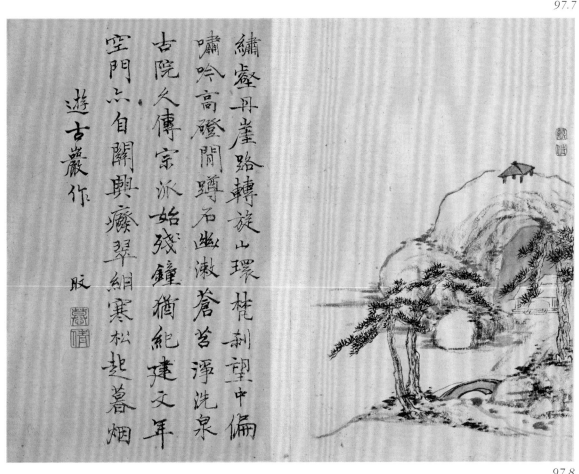

繡嶂丹崖路轉旋山環梵剎望中偏
嘯吟高磴閒蹲石幽潄蒼苔淨洗泉
古院久傳宗派始殘鐘檐紀建文年
空門点自關興癡翠絹寒松起暮烟
遊古巖作
跋

97.8

185

含公再造唐家室元公作頌掃蒼壁磬公特書躬載筆
萬古碑傳此特高換鵝徽蹟神俱失老于文學此宜為文
章自許能華國錚錚筆法正如人腕中具有千鈞力于時
杜老賦牧京慈慈鬱鬱南陽氣山谷扶藜讀其下尚
友古人披榛棘偶獲搨本見精神滄桑幾更石不泐
對此摩挲復慨歎意中眥井畫沉壁受禪犧蹟尚
流傳況此真書世無匹敢不藏之珍什襲
題顏平原書元次山摩崖碑　旼

97.9

錦襪遺羞茶氣開六侯繼起策唐勳饕蔬
廉吏欽忠介投閣賢媛塊子雲不何經言徵
感應希徽史筆復更紛鈞天可歎乘風賦
只柱思修地下文
唐模文昌閣徵感應之事極多因賦時注子示我
鈞天閣賦蓋有慨于時流之末趨也遂繪乘風
圖書此存證　旼

97.10

98

鄭旼 寒林讀書圖軸

紙本　設色　縱216.3厘米　橫88.6厘米

Reading in the Winter Forest
By Zheng Min
Hanging scroll, colour on paper
H.216.3cm　L.88.6cm

圖中繪深山林木，一文士手捧書卷且
行且讀。山石、樹木稍事皴染，大面
積的留白給人以清寒之感。畫家借圖
明志，表明自己潔身自好，避世遠居
的冰雪之心。

本幅自題："一卷冰雪文，避俗嘗自
攜。庚申長至畫。鄭旼"。鈐印"拜經
寶字"（朱文）、"鄭慕倩書畫印"（白
文）、"奕世忠貞之家"（朱文）、"神
經堂圖書印"（白文）。

庚申為清康熙十九年（1680），鄭旼時
年四十八歲。

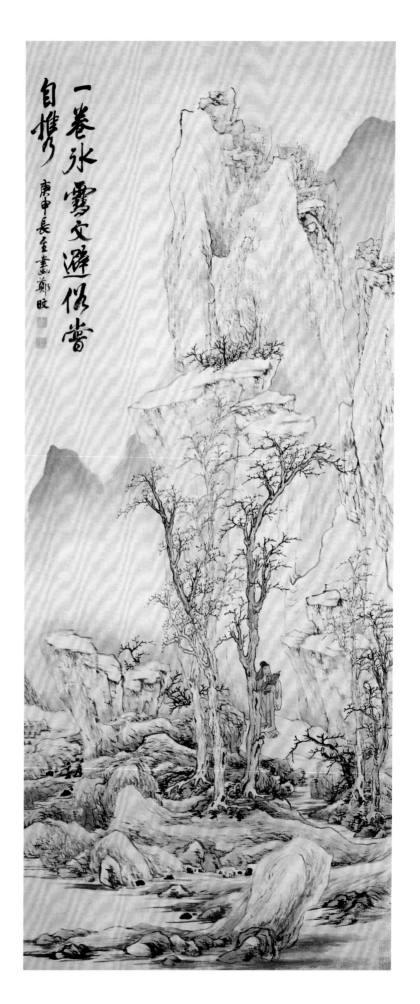

99

鄭旼　山水（寒溪釣影）圖軸
紙本　設色　縱87.1厘米　橫29.9厘米

Landscape
By Zheng Min
Hanging scroll, colour on paper
H.87.1cm　L.29.9cm

圖中繪溪上扁舟，高士收竿捧卷。構
圖略仿倪瓚一江兩岸式，用筆圓潤，
設色淺絳。筆墨蒼秀簡逸，意韻寧靜
幽淡。

本幅自識：“釣影寒溪上，懷人落月
時。壬戌花朝，偶閱吳古梅先生句，
寫此。鄭旼”。鈐印“鄭慕倩書畫記”
（白文）。

鈐藏印“李一氓五十後所得”（朱文）、
“無所住齋”（白文）。

壬戌為清康熙二十一年（1682），鄭旼
時年五十歲。

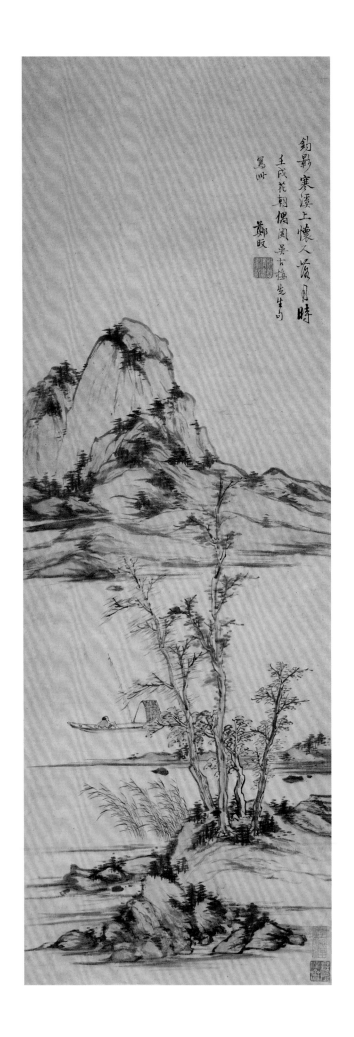

查士標　水雲樓圖卷

紙本　墨筆　縱25.2厘米　橫260.2厘米

Tower of Clouds on the Water

By Zha Shibiao

Handscroll, ink on paper

H.25.2cm　L.260.2cm

圖中繪一樓閣，窗前有兩人對飲，應即作者與友人，樓即為水雲樓。構圖為一江兩岸式，筆法多為側鋒，枯筆淡皴，蕭疏簡逸。

本幅有作者題記（釋文見附錄），自識：“康熙丁未修禊後三日　同里友人查士標並識”。鈐印“二瞻”（白文）、“查士標印”（白文）。

鈐藏印“虛齋珍賞”（朱文）、“金瘦仙父青箱之物”（朱文）、“金望又名瘦仙父考藏金石書籍書畫鈐記”（白文）。卷首鈐“吳興龍氏珍藏”（朱文）、“瘦仙審定真跡”（朱文）、“柘湖金氏觀瀾閣秘笈圖書”（白文）。

康熙丁未為清康熙六年（1667），查士標時年五十三歲。

查士標（1615－1698），字二瞻，號梅壑、懶老。安徽休寧人，寓居江蘇揚州。家藏宋元真跡，精於鑑定。擅畫山水，學倪瓚、吳鎮、董其昌法，筆墨疏簡，為“海陽四家”之一。

101

查士標　南村草堂圖軸

紙本　淡設色　縱122.8厘米
橫48.8厘米

A Thatched Abode in Forest
By Zha Shibiao
Hanging scroll, light colour on paper
H.122.8cm　L.48.8cm

圖中繪山間雲霧迷濛，山澗溪流直
瀉。林木間草堂整齊，高士憑欄遠
眺。格調清新秀逸，構圖滿而不塞，
山岩用乾筆皴擦，具元人水墨傳統。

本幅自識："南村草堂圖　臨陸天遊
筆意於待雁樓中。康熙丙辰冬日　查
士標"。鈐印"二瞻"（白文）、"士
標"（朱文）。

鈐藏印"方正誠一心賞"（朱文）、"孫
抱瑞珍藏印"（朱文）、"湖帆讀畫"（白
文）。裱邊有吳湖帆題跋："陶宗儀家
有南村草堂，具亭花木之勝，當時名
賢曹知白、陸廣、王蒙及弟子杜瓊都
曾為其作畫"。

丙辰為清康熙十五年（1676），查士標
時年六十二歲。

陸天遊即陸廣，吳（今江蘇蘇州）人。
善畫山水，學黃公望派，是元末著名
山水畫家。

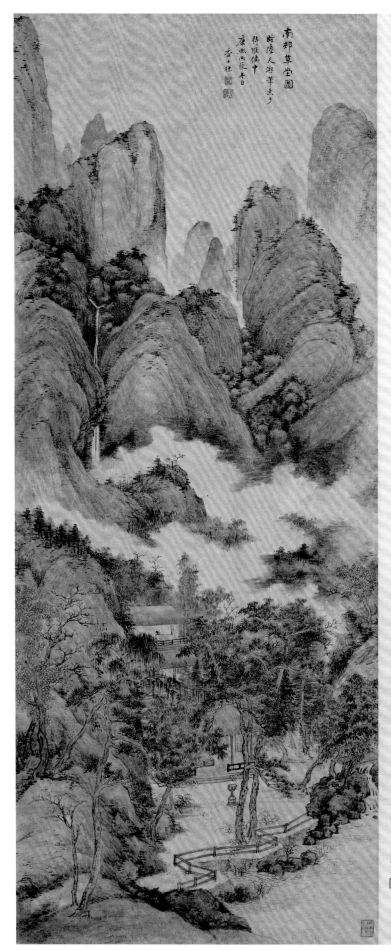

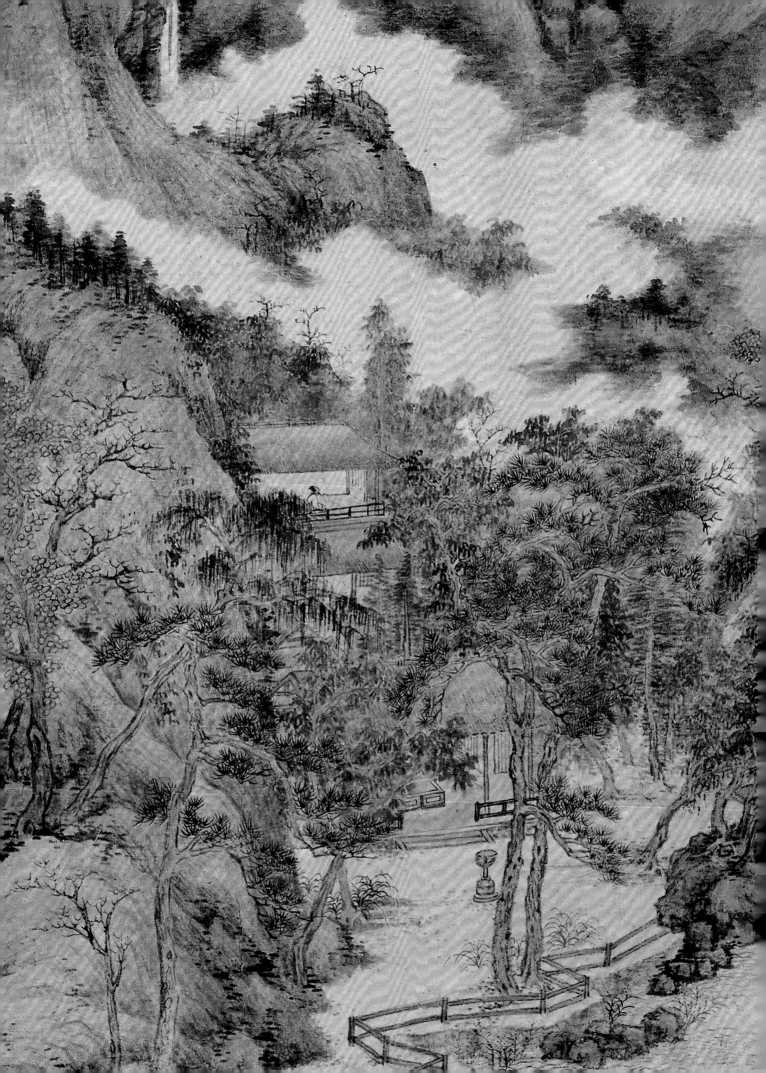

102

查士標　唐人詩意圖軸
紙本　設色　縱116.9厘米　橫53.4厘米

Illustration of a Tang-dynasty Poem
By Zha Shibiao
Hanging scroll, colour on paper
H.116.9cm　L.53.4cm

圖中繪江邊坡地，楊柳樹下兩人閑
坐，水中一葉小舟。筆墨清新，淺絳
樹枝樹幹，淡綠柳枝，顯出一種清新
雅逸的風格。這種小青綠淡設色畫法
在查士標作品中很少見。

本幅自題：“柳邊人歇待舡歸。士標
畫唐人詩意”。鈐“士標私印”（白
文）、“查二瞻”（朱文）。

103

查士標　松溪仙館圖軸
紙本　墨筆　縱141.6厘米　橫49厘米

Landscape with Buildings
By Zha Shibiao
Hanging scroll, ink on paper
H.141.6cm　L.49cm

圖中取皖南景色，繪高嶺長溪，林木
掩映山莊，半山有草亭翼立，隱約可
見古刹一角，荒寒險峭，意境曠達高
逸。以枯筆淡墨繪簡筆山水，松枝舒
展，山巒刻畫細緻。查士標用筆極
精，有惜墨如金之譽。

本幅自識："仿一峯道人松溪仙館
圖。為桐庵先生正。庚申長至月，邗
上旅人查士標"。鈐"士標私印"（白
文）、"查二瞻"（朱文）。另有清人
涂西、龔賢、黃元治題詩（釋文見附
錄）。

庚申為清康熙十九年（1680），查士標
時年六十六歲。

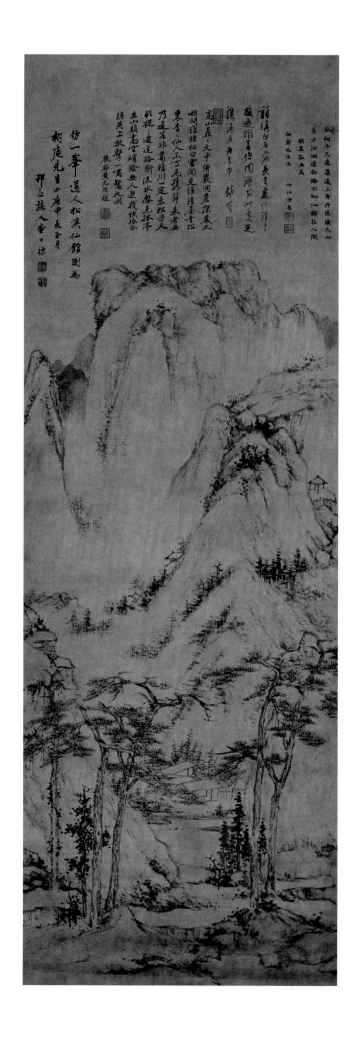

104

查士標　空山結屋圖軸
紙本　設色　縱98.7厘米　橫53.5厘米

House in Mountain
By Zha Shibiao
Hanging scroll, colour on paper
H.98.7cm　L.53.5cm

圖中畫友人尋訪山中高士。畫樹用元代倪雲林筆意，若淡若疏，樹的枝幹挺勁，樹葉用綠和淡墨點出或勾出，滋潤而有生氣。近山用披麻皴法，遠山則仿米式雲山，前後層次分明，加強了景物的深度。此圖淡設色，在查氏作品中亦少見。

本幅自識："幽人結屋空山裏，終日開窗面流水。何當有約過溪來，溪上泉聲落如雨。癸亥四月邗上畫寄玉峯道長先生正。弟查士標"。鈐印"士標"（朱文）、"二瞻"（朱文）。

鈐收藏印"梅景書屋"、"吳湖帆潘靜淑珍藏印"、"孫把瑞珍藏印"。裱邊有吳湖帆題記。

癸亥為清康熙二十二年（1683），查士標時年六十九歲。

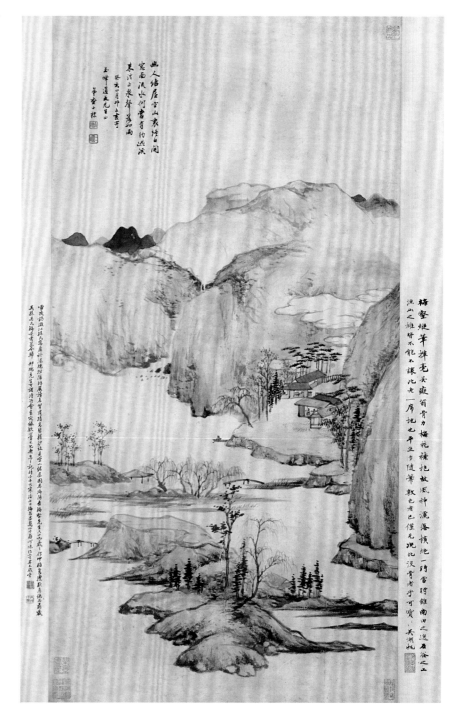

105

查士標　南山雲樹圖卷
紙本　墨筆　縱25.7厘米　橫161.9厘米

Clouds and Trees of the South Mountain
By Zha Shibiao
Handscroll, ink on paper
H.25.7cm　L.161.9cm

此圖卷為登金山慈雲閣繪南山的寫生圖，江樹遠山，煙雨迷濛。畫法既有米氏雲山的層層暈染，又有黃公望的披麻皴。

本幅自題："康熙庚申六月，余客潤州。再登金山，留宿慈雲閣，雨中為德潤禪兄畫南山雲樹，仿米家筆意，累日乃竣事。偶憶石田先生有題畫絕句云：'看雲疑是春山動，雲自忙時山自閑。我看雲山亦忘我，朝來洗研寫雲山。'因漫續一偈并發潤師一喝：'動靜無以雲出山，山云何處有忙閑？要知心住目無住，忙處看雲閑看山。'白嶽查士標"。鈐印"梅壑氏一字曰二瞻"。（朱文）。

鈐收藏印"香生審定真跡"（朱文）、"蔣鳳藻"（白文）、"香生"（朱文）、"龐來臣真賞印"（朱文）、"玉川鑑藏"（朱白文），騎縫章"珍賞"（白文）、"香生"（白文）。

尾紙有張熊、蔣鳳藻、楊峴三跋。跋文引首鈐"嬾老"（朱文）、卷尾鈐"士標私印"（白文）。藏印"蔣鳳藻"（白文）。跋尾鈐"虛齋審定"（朱文）、"鳳藻"（白文）、"香生眼福"（朱文）、"程士麟"（朱文）。

庚申為康熙十九年（1680），查士標時年六十六歲。客居潤州（今江蘇鎮江）。

疑是春山動雲自忙
時山自閑我看雲山之
兵家朝來洗研寶雲
山因澤續一偈藍蓍
洞師一唱動靜無心雲
出山之雲何愛看忙聞
要知心住固無住忙要看
雲開處山白岳香士祿

梅壑先生嘗與青溪江上石
谷南田諸君文善秋其風雅
逸品為第一流人得充人意
超長于雲林一派又見作米
南宮添青山于藍世爭來
之其當日君重可知此卷仿
米家諸善雲山簡淡清新
直欲上進宗元泊是罕見
逸品豈淺學者所能夢

106

查士標　日長山靜圖軸
綾本　墨筆　縱179.3厘米　橫50.4厘米

Mountain Landscape
By Zha Shibiao
Hanging scroll, ink on silk
H.179.3cm　L.50.4cm

圖中繪青松桐陰，高士山行，遠處高山長嶺，意境空靈深遠。構圖飽滿，筆法簡潔率真，山石刻劃精微，多用折帶皴和小斧劈皴，梧桐葉以濃淡墨點出。

本幅自題：「日長山靜淨無塵，風下松花滿葛巾。自是人間清迴處，輞川盤谷總天真。丙辰九月畫。畫請象老道年翁教正。弟查士標」。鈐「士標私印」（白文）、「查二瞻」（朱文）。

丙辰為清康熙十五年（1676），查士標時年六十二歲。

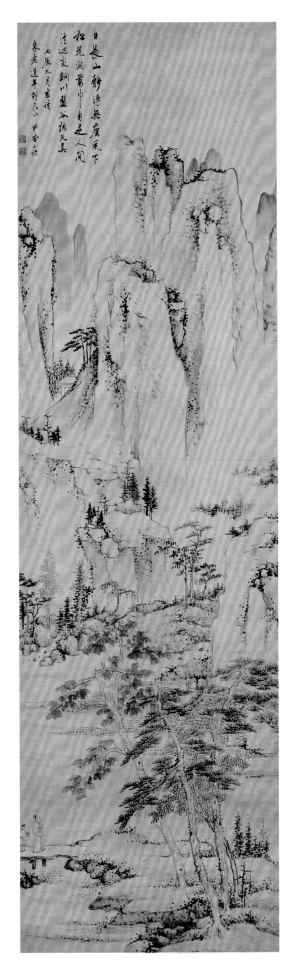

107

査士標　仿倪瓚詩意圖軸
紙本　墨筆　縱105.5厘米　橫41.7厘米

Illustration of a Poem After Ni Zan
By Zha Shibiao
Hanging scroll, ink on paper
H.105.5cm　L.41.7cm

圖中近處繪雜樹五株，多作仰樹並鹿
角枝，樹幹挺勁，枝葉草草幾筆，疏
朗有致。樹葉僅用淡墨點染。山川用
披麻皴為之。筆法、畫意均仿元代倪
瓚。

本幅自題："山木半落葉，西風已滿
林。無人到此地，野意自蕭森。為子
先詞盟兄仿倪元鎮詩意。士標"。鈐
印"士標"（朱文）。

鈐收藏印"震佑並藏"（朱文）、"口
新審定真跡"（朱文）、"峯村草堂"（朱
文）。

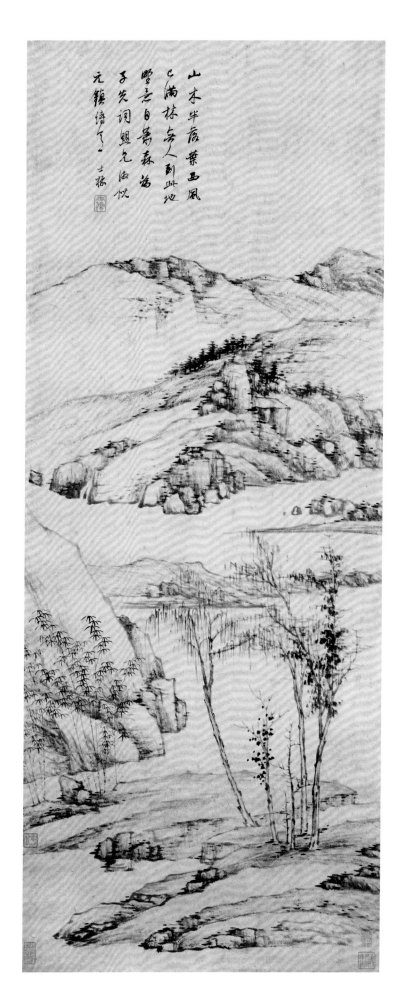

查士標　溪亭疏林圖卷
紙本　墨筆　縱27.5厘米　橫170厘米

Streams, Pavilions and Sparse Wood
By Zha Shibiao
Handscroll, ink on paper
H.27.5cm　L.170cm

圖中描繪江南景色。江岸坡石錯落，起伏變化，多用乾筆皴擦。山岩間樹木掩映，清潤中蘊含着蒼茫渾厚的韻味。遠山連綿，用淡墨暈染，表現出和諧靜謐的意境。

本幅自題："溪亭渾無事，幽然對遠山。疏林荒渚外，又見釣舟還。邗上旅人查士標"。鈐印"梅壑"（朱文）、"士標"（朱文）、"士標私印"（白文）。

鈐收藏印"章紫伯鑑藏"（朱文）、"子礐寓賞"（朱文）。卷尾有吳拱宸題跋。

畫家寄居邗上（今江蘇揚州）時所畫。

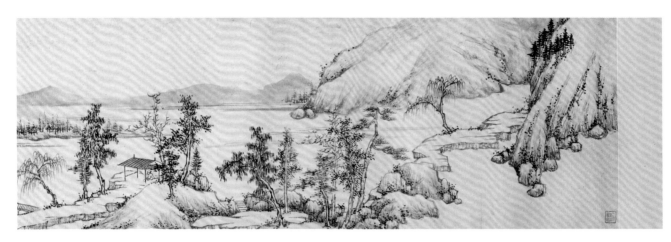

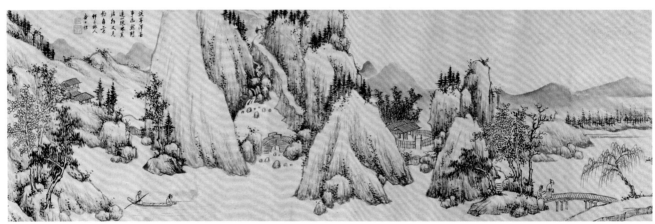

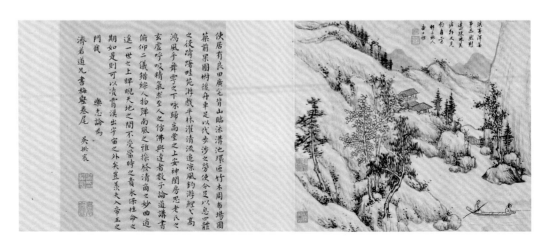

孫逸　山水圖頁
紙本　墨筆　縱27厘米　橫16.5厘米

Landscape
By Sunyi
Leaf, ink on paper
H.27cm　L.16.5cm

圖中畫峭壁曲堤，一高士策杖，遠處茅屋竹林隱現。筆墨簡淡而神完氣足，得自元代倪瓚畫法。自識："乙未八月　孫逸"。鈐印"無逸"（朱文）。

對幅有吳琪題句。

乙未為清順治十二年（1655）。

孫逸，字無逸，號疏林，徽州（今安徽歙縣）人，流寓蕪湖。擅畫山水亦工花卉，與查士標、汪之瑞、漸江並稱"四大家"，又與蕭雲從合稱"孫蕭"。

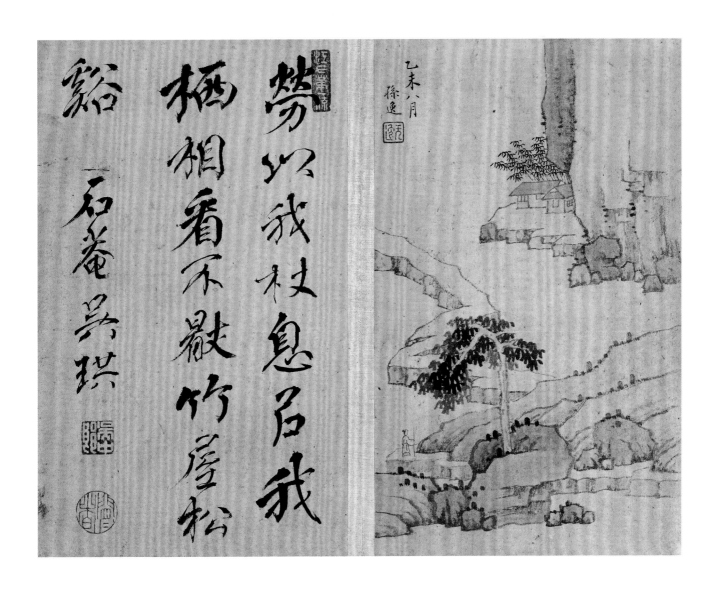

汪之瑞　山水圖軸
紙本　墨筆　縱79厘米　橫52厘米

Landscape
By Wang Zhirui
Hanging scroll, ink on paper
H.79cm　L.52cm

圖中以渴筆焦墨畫山溪林木，簡逸率爽，饒有文人氣息。板橋無人，使人產生荒寂離別的傷感之情。

本幅自題："己丑夏五月，畫似跨千老監兄。時余遊豫，不覺筆下有離別之氣。瑞識"。鈐"汪之瑞印"（白文）。另有查士標題語："此乘槎真跡，古氣蒼蔚，如見伊人。瑞老道兄購得之，持以相示，為數語。己未七月　邗上旅人士標"。鈐"查士標印"（白文）、"二瞻"（朱文）。

己丑為清順治六年（1649）。

汪之瑞，字無瑞，安徽休寧人。擅畫山水，與查士標、弘仁、孫逸並稱為新安四大家。

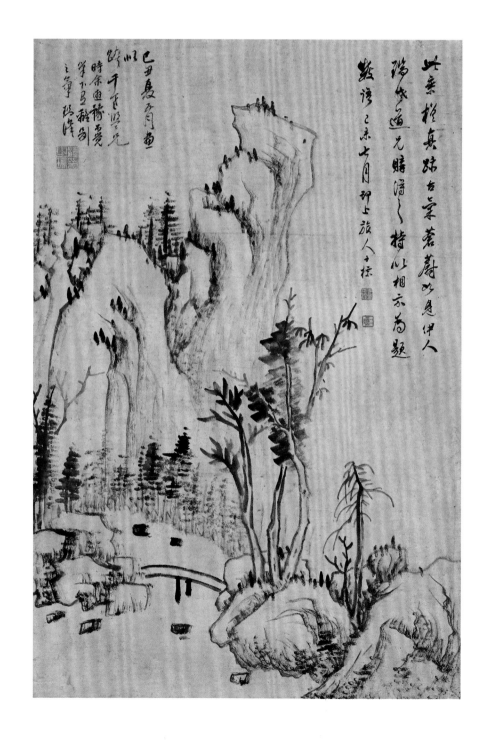

111

江注　黃海丹臺圖頁
紙本　墨筆　縱25.9厘米　橫15.5厘米

Alchemy Terrace on Huangshan Mountain

By Jiang Zhu
Leaf, ink on paper
H.25.9cm　L.15.5cm

圖中繪黃山煉丹臺景色，山岩陡峭磈礧，蒼松點點挺立峯頭。用筆清勁，皴法簡淡，得弘仁之法，應是作者早年之作。自識："黃海丹臺圖　應柯翁老先生教。歙　江注"。鈐印"江注"（朱文）。署"丁卯"。另鈐"西山"（白文）。對幅有吳山濤題跋。

江注，字允凝、允冰，安徽歙縣人。弘仁之侄，隱於黃山。能詩善畫，山水受弘仁指授。著有《允凝詩草》。

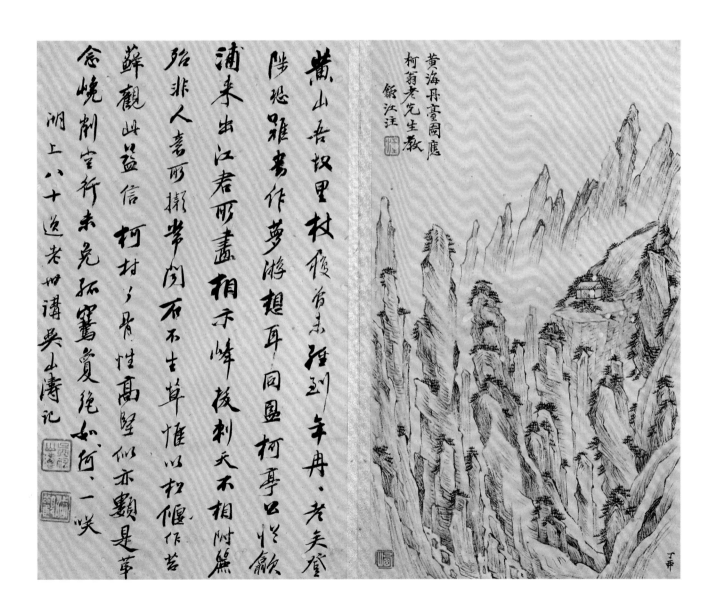

112

江注　山水圖扇
銀箋　墨筆　縱17.8厘米　橫53.7厘米

Landscape
By Jiang Zhu
Fan covering, ink on silver-flecked
paper
H.17.8cm　L.53.7cm

圖中繪江水蜿蜒，雲山霧罩。山石仿
米點法，以"落茄點"皴染，山間留
白，表現煙雲流轉。意境高曠清寒。
自識："允凝並寫"。鈐印"江注"（朱
文）。藏印"董蕚清"（朱文）。

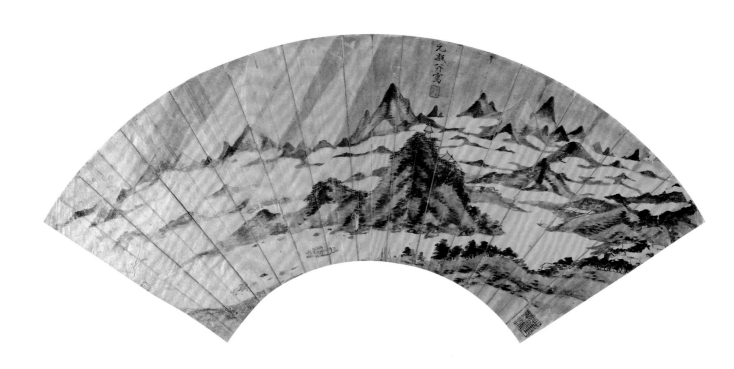

113

江注　黃山圖冊
紙本　墨筆或設色　各開縱20.8厘米
橫17.5厘米

Huangshan Mountain
By Jiang Zhu
8 leaves selected from an album of 50
leaves
Ink or colour on paper
Each leaf: H.20.8cm　L.17.5cm

此冊共五十開，分別繪黃山名勝五十
處，堪稱鴻篇鉅製。在此選其中八
開。

冊中的筆墨之法富有變化，或渾鬱樸
茂，或輕靈逸動，是作者長年隱居黃
山，觀察自然景色的結果。

第一開　畫奇峯突兀，用筆方折細
秀。自題：“一品峯”。對幅有曹鈖題
識。

第二開　畫高山平湖，飛瀑直瀉而
下。自題：“洋湖”。對幅有董允瑤題
識。

第三開　設色畫懸崖蒼松，四人尋徑
而上。以小斧劈皴畫山，行筆勁健，
淡染花青、藤黃。自題：“閻王壁”。
對幅有白山濱題識。

第四開　畫山勢盤旋。乾筆勾廓，稍
皴不染，爽利簡潔。自題：“光明
藏”。對幅有程正揆題識。

第五開　畫雲山縹緲。仿米點法，以
雨點皴橫筆點染。自題：“蓮花庵”。
對幅有弘仁題識。

第六開　畫陡壑絕巘，氣韻蒼鬱。自
題：“飛龍峯”。鈐“允冰”（朱文橢
圓）。對幅有孫卓題識。

第七開　畫巨岩突兀，虬松紛雜。自
題：“飛來峯”。巨石突出，山勢靈動
欲飛。對幅有方象琮題識。

第八開　畫白雲繞山，奔泉匯潭。構
圖繁而不亂，白雲及水潭疏通了畫面
的氣脈，密而不塞。自題：“白龍
潭”。對幅有莊同生題識。

引首有黃元治題“煙巒如覩”。鈐“黃
元治印”（朱文）。前署“漁陽曹鼎望
題”。鈐“曹鼎望印”（白文）。“觸
岫延賞　查士標”。鈐“查士標印”（朱
白文）。引首章“梅壑”（朱文）。

乙未為清順治十二年（1655），丙辰為
康熙十五年（1676）。此冊應是作者中
年之作。

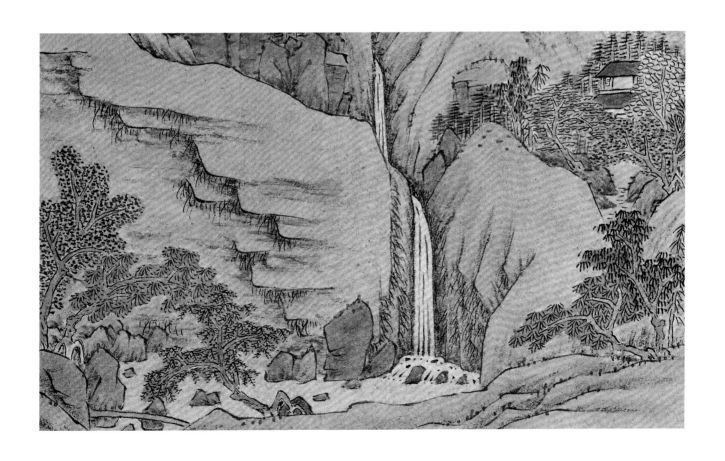

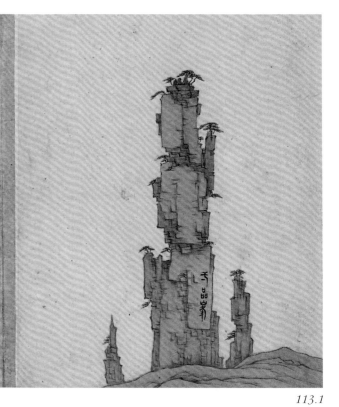

113.1

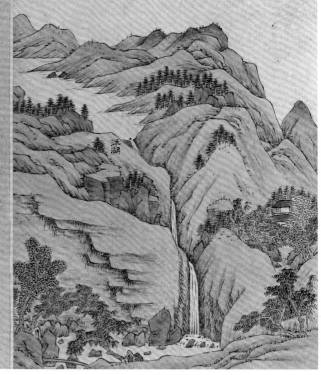

113.2

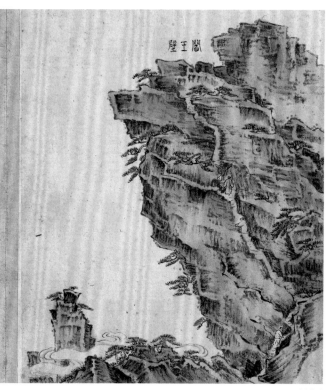

113.3

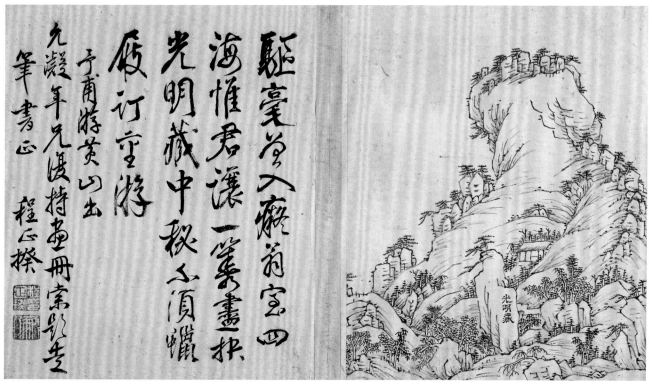

113.4

113.5

爾荒山翠重巒硐激寒
響何處覓仙廬端在
白雲之上

澂江弘仁

113.6

鼎湖嵷古邃難躋巨
壑深湫熱老龍雲氣
忽來山雨亂攀鳞直
欲駕層峯

題飛龍峰為

元老道翁正 宛陵孫阜

113.7

113.8

允凝年道翁題并政
方象琮

奇峯傅尔生五丁詎能界所
貴突兀姿撐天不藉地空際
削著碧岸然愈高寄雲觸影
欲勁是何年代主虬松匝其下
未許纖塵膩飛来不飛去遊者
難思議寫於尺幅中趾蹢日先醉
為

元气化筆
晉陵莊冏尨

白龍飛舌翠潭苔暖日初鐘些
色雲石映綠院瓷煙水波涵
壺碧陸離文孤享生對画
情是小閒手峰霧靉閒霧
与高省禪律名气將生席
此中分

209

114

吳定　山水（山中歸樵）圖軸
紙本　設色　縱122.9厘米　橫62.8厘米

Landscape
By Wu Ding
Hanging scroll, colour on paper
H.122.9cm　L.62.8cm

圖中繪蒼山暮色，樵夫自山上歸來，
長者正在歇息，回望飽滿山坡上的童
子，充滿生活氣息。仿黃公望"天池
石壁圖"一路畫法。

本幅自識："乙巳秋仲　法一峯道人
筆。天都吳定"。鈐"吳定之印"（白
文）、"子靜氏"（朱文）。

乙巳為清康熙四年（1665），吳定時年
三十四歲。

吳定（1632－1695），字子靜，號息
庵，安徽休寧人。善畫山水，師摹宋
元明諸家，頗得古法。

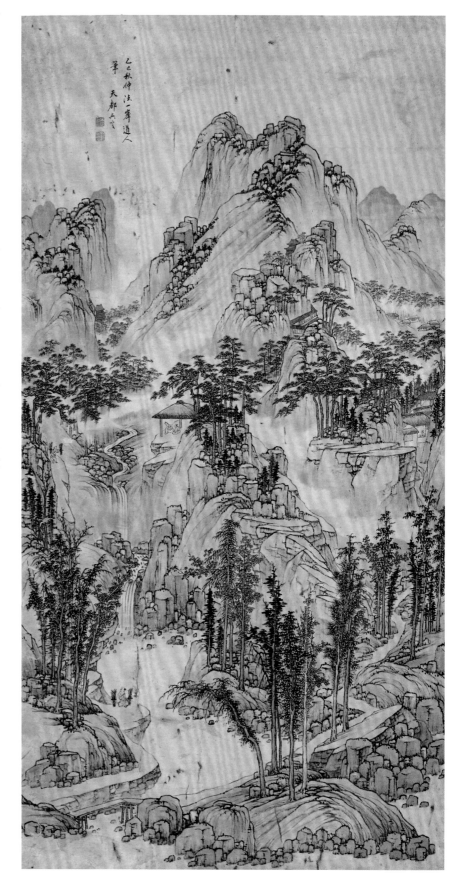

115

吳定　玉樹崢嶸圖扇
金箋本　設色　縱17.4厘米　橫51.3厘米

Towering Trees
By Wu Ding
Fan covering, colour on gold-flecked
paper
H.17.4cm　L.51.3cm

畫寒林雪景，一人策杖訪友，主人待
客屋中。行筆勁健，筆墨放縱。

本幅自識：“玉樹崢嶸　仿李成筆。
似乾生年翁政。息庵吳定”。鈐印
“定”（白文）。藏印“於一”（朱文）及
“張南鑑賞印”（朱文）。

姚宋　山水圖冊

紙本　墨筆或設色　各開縱25厘米
橫38.5厘米

Landscapes
By Yao Song
4 leaves selected from an album of 8
leaves
Ink or colour on paper
Each leaf: H.25cm　L.38.5cm

此冊共八開，選其中四開。行筆工寫
兼用，收放自如，筆墨簡約。山石大
多粗筆勾廓，以虛代實，筆簡意全。
尤其是畫人物，寥寥幾筆，形神兼
備，避免了一味表現荒寒之弊。

各開均鈐“姚宋”（朱文）及鑑藏印“關
氏珍藏”（朱文）。

第二開　畫高士觀瀑。

第五開　畫扁舟問菊。

第六開　畫水邊崖際一草亭。自題：
“乾坤一草亭”。

第七開　畫江南水鄉，漁者勞作。

姚宋（1648—1721年後），字雨金、
羽京，號野梅、三中道人。安徽歙縣
人。弘仁弟子，擅畫山水、人物、花
鳥，山水仿倪瓚。

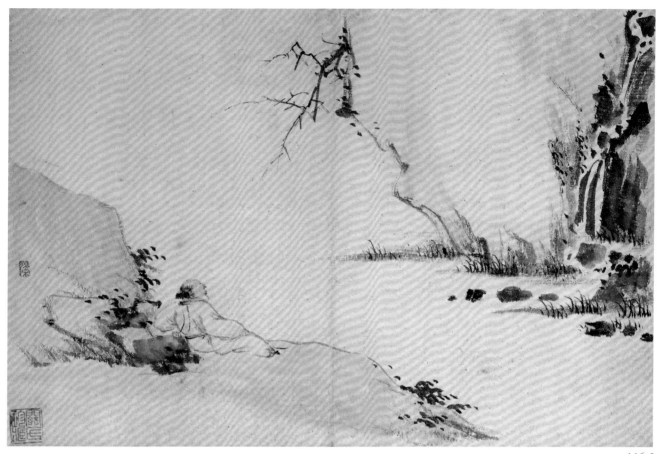

116.2

116.5

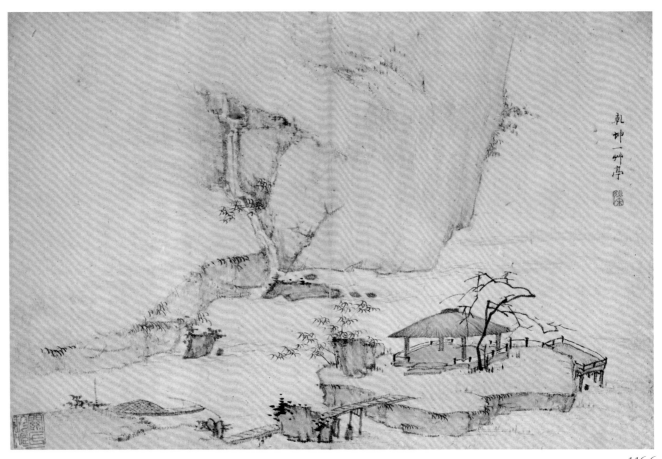

116.6

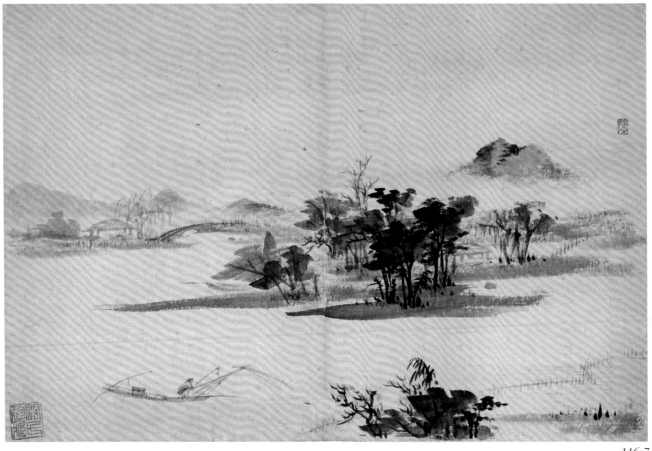

116.7

姚宋　山水圖冊
紙本　墨筆或設色　各開縱21厘米
橫27.8厘米

Landscapes
By Yao Song
Album of 10 leaves
Ink or colour on paper
Each leaf: H.21cm　L.27.8cm

此冊共十開。山崖多勾勒少皴染，明顯地帶有其師弘仁的痕跡。然較多地注入了人的因素，而不是一味冷峭荒寂，且圖中人物活動趨於生活化。秀逸活潑的筆墨勾畫出了清淡閑遠的境界。

第一開　畫平岸疏林。鈐"姚宋"（朱文）

第二開　設色畫江岸送別。鈐"姚宋"（朱文）。

第三開　畫小舟歸岸，亭畔獨坐。鈐"姚宋"（朱文）。

第四開　畫煙雲縹緲，水榭泊舟。鈐"姚"、"宋"（白朱文聯珠）。

第五開　畫草亭臨溪。鈐"姚"、"宋"（白朱文聯珠）。

第六開　畫深山梵刹。鈐"姚"、"宋"（白朱文聯珠）。

第七開　畫危磯夾江。鈐"姚"、"宋"（白朱文聯珠）。

第八開　畫雙峯對峙，古木茅亭。鈐"姚"、"宋"（白朱文聯珠）。

第九開　設色畫客舟泊岸，古木徑幢。鈐"姚"、"宋"（白朱文聯珠）。

第十開　設色繪危磯運帆，漁人張網。自識："康熙五十三年於鳩江野梅閣中寫。狂夫姚宋"。鈐"姚"、"宋"（白朱文聯珠）。藏印"河內畢氏口梯鑑藏金石書畫之印"（朱文）。

清康熙五十三年（1714），應為作者晚期作品。

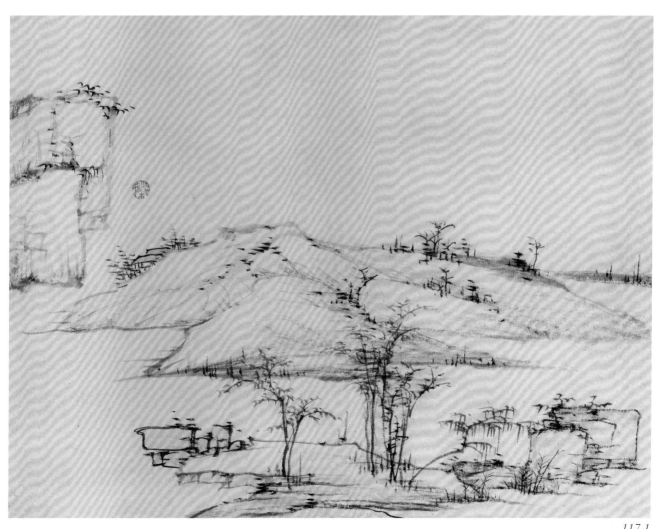

117.1

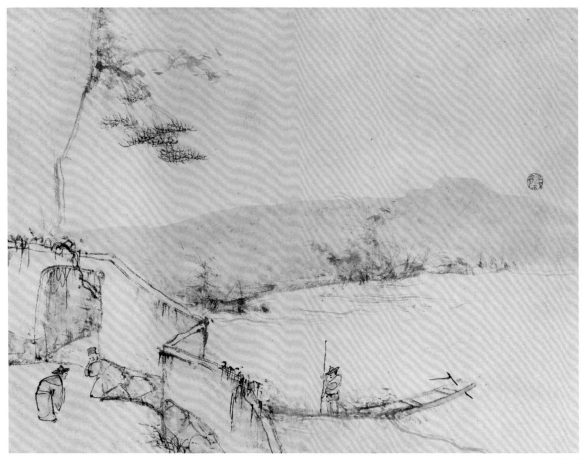

117.2

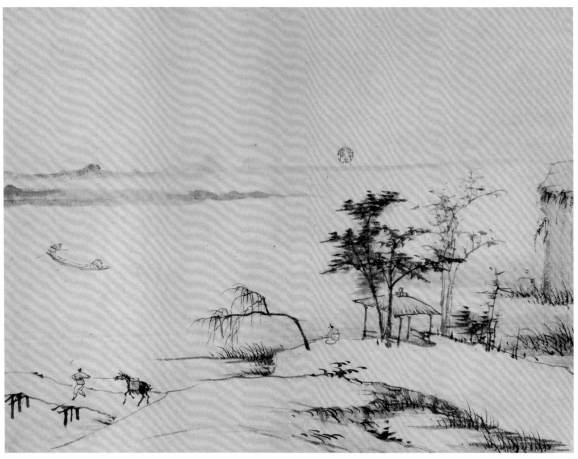

117.3

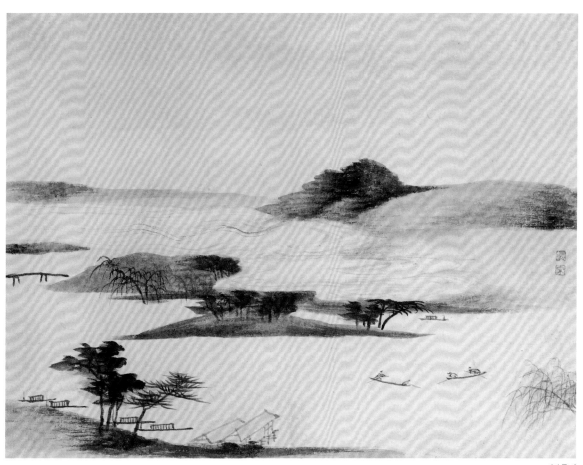

117.4

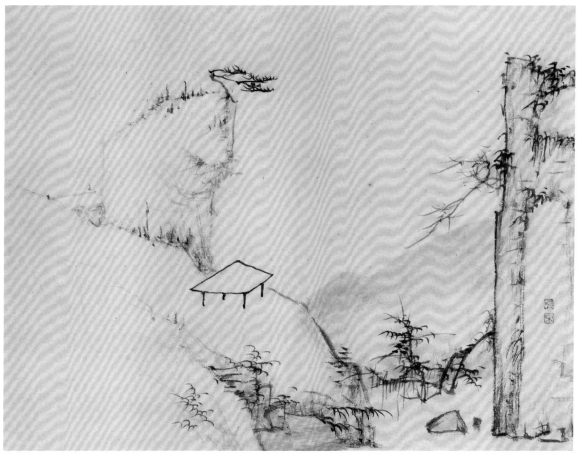

117.5

117.6

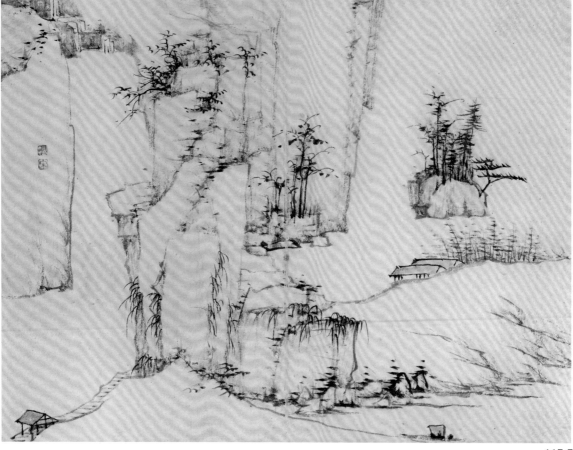

117.7

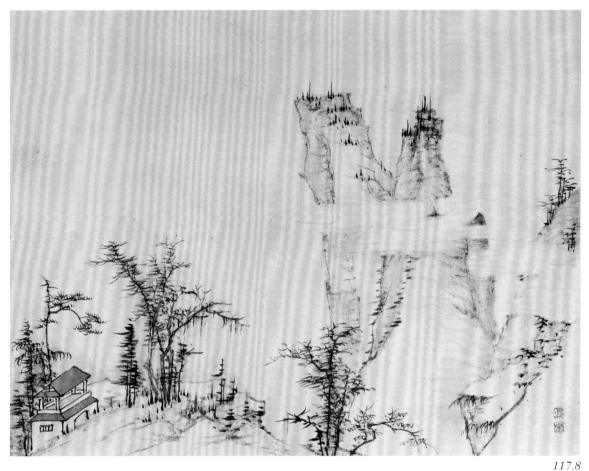

117.8

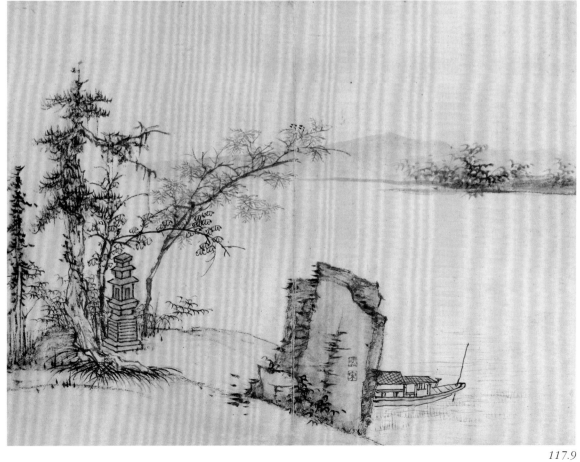

117.9

康熙五十三季於
鳩江野某閣中寫
狂士姚宗

117.10

118

祝昌　山水圖冊
紙本　墨筆或設色　各開縱20.3厘米
橫27.5厘米

Landscapes
By Zhu Chang
Album of 8 leaves
Ink or colour on paper
Each leaf: H.20.3cm　L.27.5cm

此冊各開以乾筆稍事皴擦，淡墨微加暈染，然已元氣渾厚，精神具現，頗得元人古澹蒼逸的韻致。

第一開　畫泊舟沙渚。自題："卻載扁舟坐浦沙，蘆花深處可為家。眼前不受風波惡，沽酒柴汀看晚霞。祝昌"。　鈐"山史"（朱文）、"亦號山公"（朱文）。

第二開　畫山坳平屋。自題："擬董北苑法。"鈐"山史"（朱文）。

第三開　畫江天遼闊，水榭紅樹。自題："山閣無人一樹紅。"鈐"祝昌之印"（白文）。

第四開　畫憑樓觀泉。自題："野人詩料幽泉助。"鈐"祝昌之印"（白文）。

第五開　設色畫竹林深處，閑士趺坐。自題："茅屋蒲團竹裏深。"鈐"山史"（朱文）。

第六開　畫煙雨迷濛。自題："米家山得雨中情。"鈐"祝昌之印"（白文）。

第七開　畫古木茅亭。自題："枯樹荒亭野水邊。"鈐"祝昌之印"（白文）。

第八開　畫扁舟繫岸。自題："亂石峯頭見遠山。"鈐"山史"（朱文）。

祝昌，字山嘲、山史，桐城人，居新安（今安徽歙縣）。清順治六年（1649）進士。擅畫山水，境界超逸。

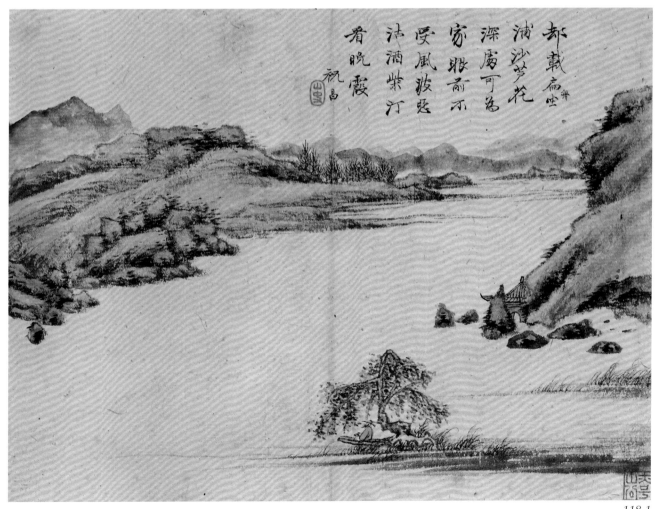

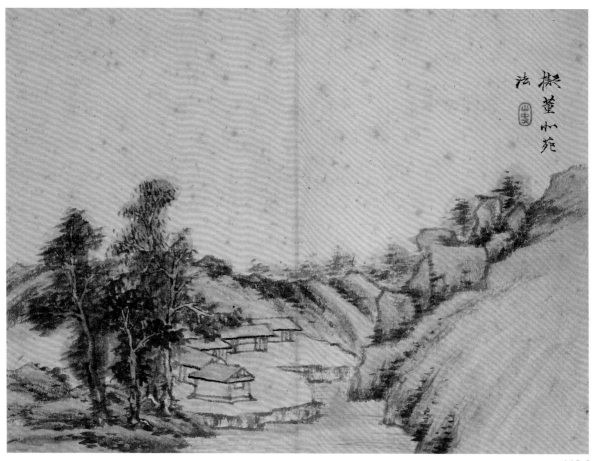

擬董小苑
法 [印]

118.2

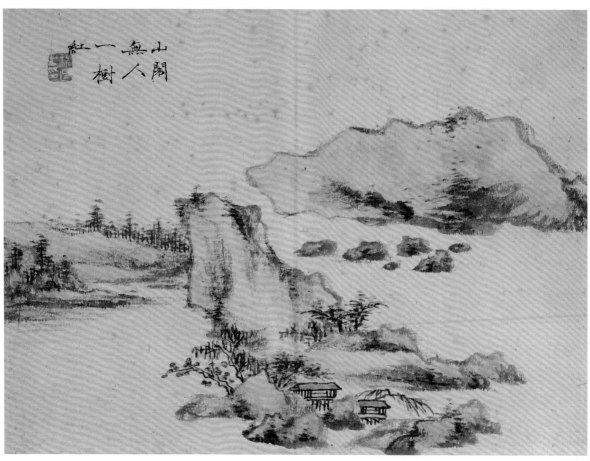

山開
無人
一樹
社上 [印]

118.3

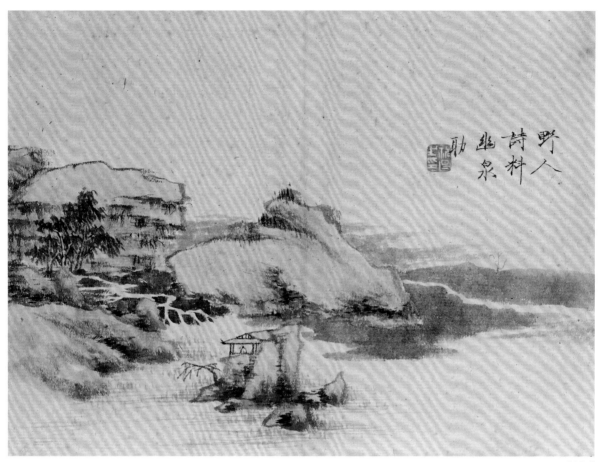

野
人
詩
料
幽
泉
助

118.4

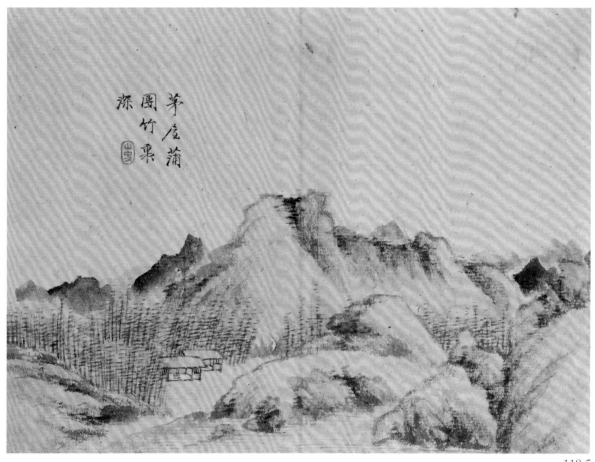

茅
廬
蒲
團
竹
几
深

118.5

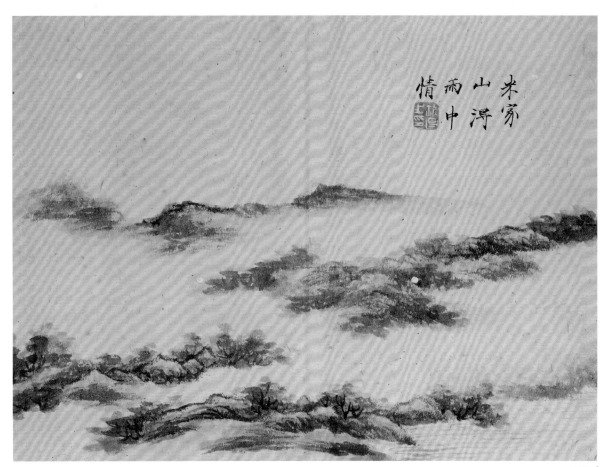

米家
山得
雨中
情

118.6

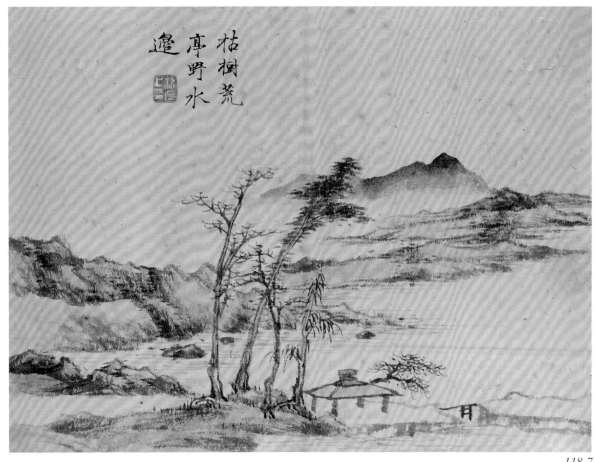

枯樹荒
亭野水
邊

118.7

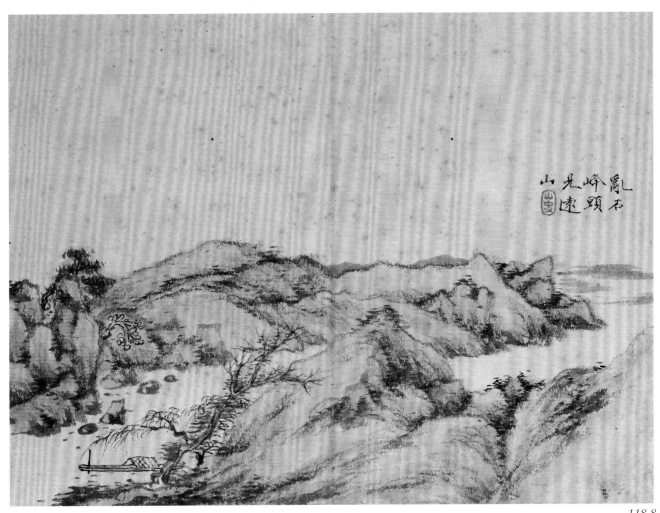

亂石
峰頭
見遠
山

118.8

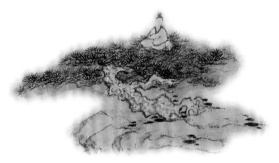

圖8　項聖謨　剪越江秋圖卷

本幅題記：

"歲甲戌春，客有訂練江之櫂者，將問秋於黃山白嶽間，以事尋沮，自八月哉。生魄始發，越七日夕，問渡江干，扣舷而歌，睡覽四表，白雲特立，狀若奇峯，杳杳冥冥，夕陽相映。少頃變黑，佈滿山背，崗巒闕處，微露明霞，秋月出雲，市煙橫岫，晚潮潛至，急雨生風，遠岸燈明，星河漸回，無限詩情，描寫未盡，徒有悵望，薄□就寢。□□□行，微雨復霽，風急懸帆，山雲萬狀江水蒼茫，頗有寒色。回望夜泊處，日照曉炊，沙晴水白，獨一峯頂嵐氣不絕。少焉，山容多改，影出霧中。語未畢，雨至舟矣，篷不及蓋，雨且止矣。須臾，眾山皆黑，獨朱橋一簇，峯巒明綠變現，此從來畫史所未能夢見者。頃之又見一峯，改五色毫光，如照摩尼石影，不可思議，不可形容。詢舟人，知其是五雲深處。頃刻，雨滿江面，山雲相接，青紫變幻。夫雲之為狀也，或如翔鳥，或如游龍，或如垂虹，或如奔獸，或如飛帆，或如裂帛，或如迴雪，或如簸浪，或縞幕之飄塵，或列旗之蔽日，或萬騎之揚沙，或羣仙之曳佩，或抽一線之光，或下千尋之瀑。其山之為態也，或綠青縹緲，或紫黛繽紛，或若山水邊，或若浮天表，或如仰月，或如隕星，或如虎蹲，或如豹隱，或如疊羽，或如盤鱗，或如點螺，或如舞袖，或淺描眉暈，或微露歌唇，或頑石而忽變靈岩，或奇峯而倏成空谷，或上下兩截，或頂足俱無，或遠而近，忽近而遠，或有而無，忽無而有。山耶？雲耶？相與變幻，又安測其高且深也。忽

雨忽晴，更無定色，詩不能容，畫不能盡。雖然，我當於長歌之所未盡者，出此卷以傳神□。後凡有會心處將急寫□，命其圖曰：'剪越江秋'，何如？"鈐"頂氏孔彰"（朱文）、"未嘗別具手眼"（朱文）。

"雲峯歌

遠峯明，近峯沒，一峯常住半峯失。前鋒青，後峯白，白放雲，青變日，日影照青青乍黑。方怪全無忽吐出，為雲為雨無定姿。疑有蛟龍江底窺，影出未出能變幻。先吹霾霧蒸山爛，一時萬狀縱奇觀，胸中頃刻興波瀾。握管欲畫畫不得，對景沉思將廢墨。雨到篷窗山漸遠，渺如滄海不容測。望之恐懼呼掩篷，塗雲抹翠雨風中。漸聽波上雨聲息，推篷又見山山色。山山翠黛更神明，有無之際妙始極。"鈐"項聖謨詩書畫"（朱文）。

"富陽道上

臨江石壁徑悠悠，上有方亭瞰碧流。下有飛帆如捲雪，亂峯雲翠寫清秋。"鈐"項聖謨印"（朱文）。"易庵"（白文）。

"富春雨渡

城郭浸煙翠，人家出白雲。江上帆影滅，雞犬寂不聞。"鈐"項易庵詩書畫"（白文）。

"舟次富春江，雨甚。將止，薄暮稍有晴色，又進一程，抵湯家埠宿，復大雨。鄉夢正熟，忽聞轟轟之聲，撼動天地。雷耶？潮耶？已聞呼號四起，颶風大作，冰雹疾飛，波濤騰沸，余舟不進，幾入飄流，江水逆行，舟師大恐。

余則危坐整襟，怒浪濺面，從者莫不寒戰。猛助篙師偵勢拔舟，始得近岸。雞聲自風雨中來，迨昏明，謂可少息。復聞人聲振野，心益慌慌，竊視之，居人赴水爭拾飄舟之物者甚眾。此時風浪益烈，移舟林薄，冒雨窮崖。午後少飯，始有生色。遙望滔天急浪，如羣鷗出沒，波心敲雨，輕帆若一葦盤旋水面。余初以為蛟龍之變鱗，舟皆言海嘯。噫嘻！行險僥倖，君子不為，斯何人歟得以苟免？乃為長歌曰：

晚潮未來看落日，晚潮未去江雲溢，晚潮落處雨勢橫，霄分江底如雷轟。忽聞啼號滿四野，噴濤沸浪漫空打。頃刻風翻人起遲，我舟獨在中流下，冰雹擊空江倒湧，飛濤益迅無斷絕。整襟危坐心凜冽，衣裳濕盡童僕寒，圖出杯碗浸狂瀾。怒龍如斗耳目前，血戰腥臊崩大川，雨如矢石天地黑，射破江波未能克。披氅起看江水赤，覆舟飄物人爭拾。仰見山頭靉靆雲，昨夜何人澆墨汁？雲邊飛出冰雪珠，灑落篷窗復太急。飛水澎湃篙師恐，行行寸進若有神，偵風得泊江之濱。"鈐"項伯子印"（朱文）、"易庵閒道人"（朱文）。

"爾時日影出雲，風雨稍息，方與爾瞻相慶，舟人強為放舸及駕帆，忽若萬駟奔逸，所謂傷鸞驚魚，心復疑懼，從者相顧愕愕。未幾，巨浪夾舟，頭尾顛越，如立濤心，撲掠之勢，相繼咆哮，如張牙爪，狀欲吞舟。舟人至此號叫，釜甑莫不傾倒，八風四起，萬浪孤舟，在舟之人，惟泣而已。項子以孝子不登高，不臨深，自罪且禱，向風頂禮，而舟稍定，候若浮出浪中，得免其厄。及詢其處，舟人茫然，逾時復往而言曰：'乃白龍山。'前一曲水，無風浪作第一險境，初以倉率懸帆不憶及此。爾瞻甚有懊恨，童僕多幸再生，項子乃擬悲哉行錄於左。"鈐"孔"、"彰"（朱文）。

"悲哉風雨何其凄，怪哉怒浪奔復西。壯哉遊子凌波飛。快哉乘風揚日暉。耳邊水沸不可狀，瞬息如行千里上。忽驚舟師起大呼，我舟顛越夾急浪。浪如急雪漫空下，玉山頹壓冰珠灑。混入鮫宮戲水波，眼前簇簇鳴珊瑚。月光（如）水水擊碎，孤舟如粟浪爭礁。膏血已棄飲渴鯨，骨到千年江水青，令人照見清江底，何物垂涎張牙齒。噓霾噴沫作咆哮，乃借江濤開噴喜。皇天嗟我志未伸，浮屍徒暴心不死，急驅巨浪拔我舟，一帆飛出如奔駛。快哉乘

風，忙哉遊子，怪哉昨日峯頂雲，已知今日蛟龍市。悲哉秋雲飛復西，西流湧日歌聲起。"鈐"項伯子"（朱文）。

"是日連驚絕粒，雖有霽色得以展眉，然所見無非危道。獨薄昏將抵桐溪，傍崖而行，坐看千里許，半壁疏鬆為稍快耳。又為微雨沾衣，是夕泊桐君山下，與爾瞻作暢飲，以其餘少慰從者。夜分，大風復吼，夢寐頻驚。次日仍泊君山，把酒相座，樂此餘生。書此使後人知有臨深之戒。"鈐"項伯子"（朱文）。

"十有三日曉起，喜有晴色，同爾瞻步遍桐城。將午，風雨漫作，溪上絕無行舟，而舟人以風正潮平，又強逆流及放至桐君山外，洲沙沒盡，江水四湧，如海泛濫，風與浪□，雨若煙潮，雲霧瀰漫，山林杳冥，舟人雖有怖色，必無泊意。行十里強之下帆，乃泊龍湫。轉不可測，須臾水長三十餘尺，三晝夜風雨不絕，杳無人煙，□水十餘丈高，我舟遷徙不常。已浮林麓之上，山田成澤，岸谷為川。中秋日早起四望，漸喜山出，浮雲始動，林屋分明，居人白村，厲揭徒涉以至水口，無不延頸搖舌。方與問答之際，忽見峯嶺之間復生雲霧，小雨如塵，居人爭邁。刻許開霽，江上始有行舟。舟人促發，余尤懼水未定，不敢揚帆。再宿薄暮，霞光在嶺，知今夕必有明月，乃置酒烹鮮待之。不至且飲，飲畢，月出星稀，高吟遠眺。明日曉發，山霽水明，渡清子港，汪洋無際。行舟不循故道，以戰懼不能補圖，只錄其詩：曉望雲　日夜喧雨聲，四望何晃晃。眼前山盡無，全是江湖想。林樹如點萍，心志益茫茫。咨嗟俯仰間，舟挂山腰上。又問答：茫茫雲樹村，杳杳隔阡陌。遠見行人來，喜與語今昔。江人多答言，江雨七日夕。此水已七年，今復高百尺。乍晴復有雨意，坐看江水滿。又見飛魚立，白鷺點蒼煙，青山雲復急。中秋喜晴，悵然有懷：清秋沉雨後，高嶺白雲新。江上待明月，杯中懷故人。孤吟秀鷺起，野泊聽魚巡。醉意本無限，詩情字字真。

時揚帆進七里瀧，圖嚴子陵釣台與詩。是日以山風不定，三轉帆，三剪洋，洪波有聲音，迴潢不律。

題釣台詩云：

嶺秀峯迴憶昔遊，富春無日不清秋。風來六月祠前冷，水

合千溪影上流。臺放雲開雙錦繡，亭容雪暖一羊裘。慚予未見先生面，三過桐江贊短謳。"鈐"項易庵詩書畫"（朱文）、"恨不質之子瞻"。

"胥廟

莫論此地古今情，追想伊人稟若生。一自越王歸渡後，至今不息怒濤聲。戊寅五月因自吳門觀競渡來閱此卷補題。蓋子胥、靈均一流人也。"鈐"項聖謨"（朱文）。

"午後過烏石灘，止古睦州，高岸如隘，市廛傾倒，居人遑遑，補扉移釜。里中具言：烏龍山背龍起，一夜水發，高浮屋頂，將灌城門，才傍午方退。又有具言：寶婺雙溪起蛟，關橋洗流，市城缺陷。聞之轉覺驚怖。是夕轉懼為快，對月沉酣，補醉濤歌寢。其歌曰：

山兮，水兮，風雨為姿。使山而不雨兮，何雲霧而變幻？使水而不風兮，何波濤而成漪？風不狂兮浪不鬥，雨不搖兮嵐不厚。使人生而不遘此兮，則文章亦無以見其奇。"鈐"伯子大酉"（朱文）、"孔彰父"（白文）。

"既望庚午，午後發劍蒼山，谷秀溪明，目清神爽。行三十里野泊，沙回峯廻，月明波靜。夜半，聞猿啼聲，月影滿船，起而復臥。將曉，復振衣起，正見桂魄生華，毫光五彩。啟明即項子生辰得睹天文，生平大快，有月華諸詩。

午發

自幸余生樂，欣然更上游。孤舟出渟水，千嶺見清秋。帆帶殘雲急，幾除破浪憂。臨深寧不警，別有志探幽。

薄暮

行行日欲暮，洲回見雲歸。水落沙痕白，山高鳥語微。萬峯無定色，孤櫂近餘暉。非為盟鷗生，鷗常傍我飛。

野泊

偶來高皋泊，潭曲動孤炊。月出東山角，帆明西浦眉。對岩分樹色，中溜見漣漪。忽起吾鄉思，愀然□酒時。

清秋夜

飲時拚一醉，酒盡忽相思。愁與漁燈細，眠回嶺月遲。波平山定影，人遠境多悲。況值清秋夜，醒然野泊時。

見月華　小引

嘗中秋聞慈君言，昔者生汝之夕，汝王母見月華，召我甚急，不能起觀，爾時已即誕汝。汝王母無常言之。今甲戌八月十六日，余年三十有八，正當初度之刻，見之為尤異也。

傳說余生夕，秋清月吐華。上天靈氣泄，王母向人誇。初度正今日，玉蟾放彩霞。毫光被山澤，如駕王雲車。八月十八日，項子以初度之辰，感懷早起，望雲瞻禮。秋草生暉，忽見晴霧在廻峯複嶺間，變態百出，翠靚雲明，村煙縹緲，山在迎笑，谷鳥鼓簧，松雨清森，沙痕灩澂，流蟬吸翠，石瀨鳴秋。快哉茲晨，無非傳境，繇壽昌界。徑茶園渡、虁山潭，一路石怪峯奇，水紆壁峭，已為樂甚。迨落帆野泊，復見奇雲特立峯表，夕陽欲盡，吐氣如虹，環互中天，影若合璧，此際衿期，曠超霞末。

初度自祝

曉霧晴飄複嶺風，松陰接路遙疏蓬。粼粼石瀨秋聲外，灼灼山花翠露中。壯志半銷三渡越，客星全似一飛鴻。布帆從此應無恙，且叩靈岩復海東。"引首鈐"想與淵明對酒夜懷叔夜橫琴"（朱文）、中有"大酉生"（朱文）、後鈐"項易庵"（朱文）。

"十九日黎明起，潭月輾秋，露煙浮翠，鳥嚶傳谷，魚唼生漪。方領清氣，鄰舟將發，余亦隨行，山影棹破，繇遂安界。過綿沙村，風雷驟至復止。

虁山潭口曉發絕句：

露翠生新煙，月華浸峭嶺。舟人曉發時，棹碎千山影。

過龜石灘值雷雨，尋止。

揮汗濯微衫，幽潭見石巉。震雷傳遠谷，急電走陰岩。溪雨欲濛樹，秋風幸滿帆。忽吹過洋玄，日影又西銜。"鈐"易庵"（朱文）。

"時僕入錦沙村中沽酒，迷津從後，余舟徑隨風過龜石灘。又數里許，不至，泊小金山以俟之。至則晚矣，經響山潭雷電擊空，風雨陡作。是夕，宿鷙灘源口，得二詩。

雨將泊

頃刻溪山黑，徒悲遊子情。雲多靡辨路，地僻未知名。忽

有荒村處，遙聞狗吠聲。竟依岩際宿，風雨帶煙橫。

夕望

一片蒼茫裏，淒涼酒易醒。野船歸雨渡，遠火亂秋螢。月出聞山犬，情深臥石汀。中宵黯傷處，萬吹不能聽。”鈐“聖謨”（朱文）

“此余甲戌秋陳跡，將自江乾寫至練水，限於縑素中止。亦以雲山吞吐處，筆墨稍酣，占地位耳，自錦沙村後，山水正多奇絕，當蓄楮墨，以續後緣，成此勝果。雖雲道與年而俱進第恐聰明不及前，則又將若之何？書此聊識歲月。戊寅竹醉日跋。項聖謨”。引首鈐“留真跡與人間垂千古”（朱文）、後鈐“號易庵又大酉”（朱文）。

圖95　戴本孝　雪嶠寒梅圖卷

本幅題詩：

“開卷遂無聲，忘言覺有情。若聞霜葉響，更雜風泉鳴。筆路自茲去，蒼茫遠岫橫。”鈐“本孝”（朱文）、“真山為師”（朱文）及引首章“戴”（朱文）。

“驚湍走玉虯，靜壑臥蒼狗。塵跡迥難攀，促膝者何叟。所貴平生歡，深山對佳友。”

“天地自古今，賢哲審出處。岩穴空無人，惟堪挂鼪鼠。屬望在皋夔，焉可慕巢許。”鈐“守硯”（朱文）及引首章“鷹阿”（白文）。

“幽榭據孤芳，寂寞向誰語。古道更綿邈，支筇獨引去。落日漁樵人，滄波共幾處。”鈐“雞垢”（朱文）。

“手種梅花莊，新詩吟不盡。白霧滿羣山，春風多幽興。素心每相過，千載更無悶。高松挂遠瀑，落日瞰孤亭。殘雪有餘白，陰巒猶戀青。騎駝看老客，香夢早吹醒。”鈐“務旃”（朱文）、“畫髓”（白文），引首章“寫心”（朱文橢圓）。

“雲懶不肯起，天空豈有涯。千峯開雁陣，一壑好誰家。遠目孤亭外，高春掃落霞。”鈐引首章“夕佳”（白文）及“子□”（朱文）、“世外山”（朱文）。

“雲情既窈窕，山氣更磅礴。石虹直天風，何處著塵蹺。老筆探奇懷，千古庶有託。卜居思名山，未知何處可。縹

緲夢嘗縈，戔纏計難果。奇峯入杜毫，不覺皆掃墮。”鈐“臣本布衣”（朱文橢圓）、“破琴老生”（白文）、及引首章“本孝”（朱文）。

“驅犢理百弓，擷蠹搜萬卷，南畫沐東風，此興良不淺，第可驕蓬纍，何堪測鼎鉉。

一望萬松雲，香靄青不了，伊人翔其間，蕩胸開八表，將期裹硯囊，自此益幽討。

平生嶽瀆遊，汗漫五十年，岱宗今在望，仰首空茫然，橫摹雪雁足，應亦念雲天。

信筆淡渲，率題蕉句以志一時之意，殊無次第也，惟大觀者哂之。鷹阿山老樵本孝雪窗筆。”鈐“天根”（朱文）、“本孝”（白文）。

卷末自題：“武功喻公正庵先生以稷卨之身，抱川嶽之氣，本跂伏丘樊，側窺霄漢，敢望而不敢既有年矣。追念昔時，榮菱所至，嘯詠風流，頓皆千古。聞公每見拙畫，輒蒙頷許，本顧慚衰魯，猥垂喻獎，知己之感，匪同濫竽。邇年墳山歲侵，硯田食力，攜兒隨杖，不諱饑驅，浮淮涉汶，取道任城，脂穀吟鞭，竟造曆下，豈期白髮之樵氓，忽際緇衣之雅好。爰命渴泓焦穎，漫摹雪嶠寒梅，雖未愜夫澂觀，聊博噱於黔技云爾。列附小詩十二章，用呈大君子俯鑑。壬申建子月望後一日，鷹阿山樵戴本孝拜識於七十二泉之間，時賤齒適與泉同。”鈐“鷹阿山樵”（白文）、“本孝”（朱文）、引首章“木雞”（朱文）。

圖100　查士標　水雲樓圖卷

自題：

“康熙庚申六月，往余識汪子次朗於金山之燕雲閣為順治丁酉冬，忽忽遂十年矣。次朗曾為余言，其水雲樓居之勝，不禁神遊其上，又述至友孫豹人、曹僧白為之記詠，索余作圖，業以肯之。嘗將一至其地，庶幾盤礴如意，而老懶日甚，戶以外跬步如棘，安望遠遊？今年春，偶寓邗城，次朗適來同客，昕夕過從，復討舊諾，因出諸公贈言見示，讀孫君記謂：‘樓高百尺迴出市，闤倚疏林面大壑。’及曹君詩有‘星日生其下，煙晴一氣溫’之句，恍

然久之，余雖未至地，而意中摹擬已得十一矣。因念昔人幽居之勝，若盧鴻草堂摩詰輞川，求其故跡，杳不可尋。千載而下，深人低徊羨慕者，惟圖與詩傳耳。次朗曠懷逸韻，耽吟求友，垢稱藉甚。所謂水雲樓者，安知異日不深人低徊羨慕如草堂輞川，求其人與地而不得，披其文與圖如見其人焉。吾輩亦將藉次朗以傳，豈不大快也耶！康熙丁未修禊後三日　同里友人查士標並識”。

圖103　查士標　松溪仙館圖軸

涂酉題詩：“虯柯千尺繞潺湲，上有丹原縱氏山。多少沿洄迷去路，不知仙館枉人間。題梅壑畫為栩庵先生正。盱江涂酉”。鈐“涂酉之印”（白文）、“孚山氏”（朱文）。

龔賢題詩：“韻填白石滿長空，盡化浮雲旋逐風，若使陶潛到此處，定攜酒具老其中。龔賢”。鈐“半千”（朱文）。

黃元治題詩：“高山矗矗天中倚，岩洞蒼深藏太始。問誰種松白雲間，更誰結屋青松裏？杳杳仙人不可見，攜節來者無乃是。若非葛稚川，一定赤松子。人欲從之遊，徑路斷流水。忽見孤亭立山頭，高空峭險無人遊。我欲振衣踞其上，放聲一嘯驚九州。樵谷黃元治題”。鈐“黃元治印”（白文）、“直先”（朱文）。